꽃의 마음 사전

꽃의 ∴ 마음 ∴ 사전

가장 향기로운
속삭임의 세계

The Language of Flowers

오데사 비게이 지음
김아림 옮김

:69:

디기탈리스

:73:

푸크시아

:76:

제라늄

:81:

히비스커스

:84:

인동덩굴

:88:

히아신스

:93:

수국

:98:

붓꽃

:102:

재스민

:107:

라벤더

:112:

라일락

:117:

백합

:120:

은방울꽃

:127:

연꽃

:132:

목련

:139:
마리골드

:143:
나팔꽃

:146:
한련화

:151:
나이트셰이드

:154:
협죽도

:158:
난초

:167:
팬지

:171:
작약

:177:
페리윙클

:181:
패랭이꽃

:185:
양귀비

:188:
붉은토끼풀

:191:
라눙쿨루스

:195:
만병초

:201:
장미

일러두기

1 : 식물의 학명은 이탤릭체로 표시했으며, 속명 등이 우리말로 번역된 명칭이 없는 경우 영문명
 을 그대로 옮겼습니다.

2 : 외래어 표기는 국립국어원 외래어표기법을 따랐으며, 일부 관례로 굳어진 용어는 예외로 두
 었습니다.

3 : 본문에서 단행본, 시집 등은 『　』, 짧은 문서나 논문, 시, 기사, 작품 속 단편은 「　」, 잡지, 신
 문 같은 간행물은 《　》, 영화, 방송, 오페라, 미술 작품, 인터넷 매체는 〈　〉로 표기합니다.

4 : 작품 연도는 원서에 표기된 경우 그대로 따라 괄호 안에 표기했으며, 한국어 번역본이 있는
 작품의 경우 번역본 제목을, 그 외에는 옮긴이가 제목을 붙였습니다.

들어가며

• ◇ • ◇ • ◇ • ◇ •

몇 년 전 남편과 함께 처음 집을 샀을 때 우리는 벽을 칠하고, 창문을 갈아 끼우고, 바닥을 고르게 사포질하고, 수도 없이 많은 상자를 열어야 했다. 그렇게 챙겨야 할 일이 한둘이 아니던 와중에도 우리가 제일 먼저 한 일은 따로 있었다. 방치되어 있던 뒤뜰에 정원을 가꿀 채비를 시작한 것이다.

나는 가드너라면 으레 할 법한 몇 가지 고민을 품고 정원을 계획했다. 정원에 심을 식물의 색깔과 모양, 어떻게 배열할지 등을 고려했고 어떤 식물이 새나 나비를 더 많이 초대해올지도 생각했다. 할 일이 넘쳐나는 가운데서도, 맨땅에다 하나의 공간을 창조해낸다는 생각에 한껏 마음이 들떴다. 텅 빈 종이에 새로운 그림을 그려나가는 것처럼 가능성은 무궁무진해 보였고, 식물들을 배치해나가면서 자유로움을 느꼈다.

내가 만약 150년 전의 정원사였다면, 한 가지 더 신경 써야 하는 게 있다. 바로 꽃말floriography이다. 꽃말은 꽃의 언어로, 꽃과 꽃의 배열을 통해 암호화된 메시지를 전하는 일종의 관습이었다. 빅토리아 시대에는 여왕이 즉위한 1837년부터 서거한 1901년까지 잉글랜드 전역을 휩쓰는 유행이었고, 곧 전 세계로 퍼져나갔다. 꽃말에 대한 대중의 관심이 빅토리아 시대에 한정된 건 아니었지만, 사회문화적인 환경의 온갖 영역에 꽃이 지닌 의미가 유독 집요하게 엮여 들어간 시기는 그때뿐이었으리라 짐작된다.

지난 수천 년 동안, 꽃은 여러 문명권에서 문학과 장식 예술, 종교, 그리고 경제적인 면에서 중요한 의미를 지녀왔다. 일단 꽃다발은 빅토리아 시대 훨씬 전부터 일차적으로는 의학이나 미신에 활용되어왔다. 그러다 빅토리아 시대에 들어 사람들이 꽃과 원예를 본격적인 취미로 삼기 시작했고, 사유지에 넓은 정원을 만들어 온실 원예를 즐기거나, 새로운 종을 번식시키거나, 이국적인 식물을 찾아 전 세계를 돌아다니면서 새로 발견한 표본이나 희귀한 식물을 테라리엄에다 키우기도 했다. 테라리엄은 식물을 운반할 수 있도록 고안된 빅토리아 시대의 발명품이었다.

꽃말에 관한 책들의 역사도 꽤 복잡하고 흥미롭다. 베벌리 시턴Beverly Seaton의 『꽃의 언어: 그 역사에 대해The Language of Flowers: A History』에 따르면, 꽃 그림과 그 꽃에 대한 시를 엮은 최초의 책은 바로 『쥘리를 위한 화관 Guirlande de Julie』이다. 이 책은 루이 14세의 장남인 루이 황태자의 개인 교사이기도 했던 몽토지에 공작 샤를 드 생트모르Charles de Sainte-Maure에 의해 1641년에 탄생했다. 공작은 사랑하는 약혼녀인 쥘리 당주네스Julie d'Angennes 의 생일 선물로 이 책을 제작 의뢰했다.

꽃말에 대한 관념이 유럽에 처음 들어오게 된 계기는 영국의 귀족이자 시인 이었던 메리 워틀리 몬터규Mary Wortley Montagu의 편지를 통해서였다. 영국 대사인 남편과 함께 1717년과 1718년 사이에 오스만 제국(튀르키예)에 머물렀던 몬터규는 영국에 있는 가족과 친구들에게 편지로 자신의 소식을 전했다. 이 편지들은 몬터규가 세상을 떠나고 1년 뒤인 1763년에 서간집으로 정리되어 세상에 알려졌다. 친구인 레이디 리치에게 보낸 편지에서 몬터규는 「튀르키예의 연애편지」라고 언급한 다음의 시 한 편을 적어 보냈다. "여기에 속하지 않는 색깔도, 꽃도, 잡초도, 열매도, 약초도, 조약돌도, 깃털도 없네. 그리고 당신은 손가락에 잉크 한 방울 묻히지 않고도 다투거나 누굴 비난할 수 있고, 열정이나 우정, 정중함, 심지어는 어떤 소식을 전할 수도 있다네." 시턴은 몬터규가 튀르키예 궁중의 여인들이 바깥세상의 연인과 소통하기 위해 사용하는 비밀 연애 언어였던 셀람sélam을 부정확하게 옮겼다고 지적한다. 비록 해석에 실수가 있었다 해도 암호화된 물건을 통해 메시지를 전한다는 아이디어는 사람들의 적지 않은 관심을 불러일으켰다. 또한 프랑스 출신의 작가이자 여행가였던 오브리 드 라 모트레이Aubry de La Mottraye도 1724년에 셀람에 대한 설명을 실은 책을 출간했다. 꽃말은 이렇게 유럽 세계에 알려지기 시작했지만 그 관습은 다소 더디게 발전했다.

1784년에서 1818년 사이에는 남성이 여성에게 새해 선물로 『쥘리를 위한 화관』 같은 책을 주는 것이 일반적인 관례로 자리 잡았고, 1819년 12월에는 루이즈 코탕베르Louise Cortambert가 저술한 『꽃들의 언어Le langage des fleurs』가 새해 선물용으로 출간되었다. 이 책은 큰 인기를 끌었고 이후, 1840년에 빅토

리아 여왕이 앨버트 공과 결혼하면서 대중들 사이에서 꽃말이 크게 유행했다. 결혼식이 진행되는 동안 여왕은 스노드롭이라고도 불리는 갈란투스 꽃다발(앨버트 공이 가장 좋아하는 꽃이라고 알려진)을 들어 사람들의 이목을 사로잡았고, 이어서 작은 꽃다발은 결혼식 소품이나 상류층 사이의 조심스러운 의사소통 수단으로 인기가 치솟았다. 빅토리아 여왕의 결혼식은 전통적인 결혼식 문화에 변화를 가져오기도 했다. 예를 들어 여왕이 흰 가운을 선택하기 전에는 부유층의 신부들은 결혼식용으로 정교하게 제작한 드레스를 갖춰 입었고 평범한 형편의 신부들도 가지고 있는 최고의 드레스를 차려입었다. 또한 당시 대부분의 왕실 행사는 밤에 열렸지만, 빅토리아 여왕과 앨버트 공이 결혼식을 오후에 올리면서 이러한 관습도 바뀌었다.

빅토리아 시대 사람들은 예술과 문학의 낭만주의와 감상주의를 사랑했지만 직접적인 표현은 삼가는 엄격한 에티켓을 지켰다. 누가 봐도 알 만한 추파나 연인 사이에 대해서 직접적으로 질문을 던지는 일, 무례하거나 무분별한 논평은 눈살을 찌푸리게 하는 행위였다. 이러한 분위기에서 작은 꽃다발은 당시 상류 사회에서 흔히 주고받는 사교적인 선물로 자리매김했고, 빅토리아 시대 사람들은 꽃의 구성을 이리저리 바꾸어 사회적 상황에 맞는 방식으로 받는 사람에게 정확한 감정을 전달했다. 물론 이런 메시지 시스템이 제대로 작동하려면 모든 사람이 인정하고 동의해서 사용할 수 있는 암호에 대한 확립된 정의가 존재해야 한다. 모든 꽃에 단 하나의 보편적인 의미를 부여하는 방식의 체계를 만드는 일은 거의 불가능에 가까웠지만, 그래도 빅토리아 시대 사람들은 멈추지 않고 계속 시도해나갔다.

꽃말이 폭발적인 인기를 누리면서 여성 독자를 대상으로 하는 다양한 꽃말 사전이 속속 등장했다. 각각의 책은 문학적, 과학적, 오락적으로 뚜렷한 특성을 지녔고 다루는 꽃의 목록과 의미들도 조금씩 달랐다. 몇몇 책은 순수한 즐거움을 목적으로 만들어졌는데, 1884년에 출간된 케이트 그리너웨이Kate Greenaway의 『꽃들의 언어Language of Flowers』는 삽화와 함께 꽃들의 정해진 의미를 나열하고, 꽃을 주제로 한 시를 선별해 수록한 책이다. 1825년에 출간된 헨리 필립스Henry Phillips의 『꽃의 상징들Floral Emblems』 같은 사전은 꽃에 대

한 역사적인 정보나 시에서 발췌한 내용을 실어 상징의 배후에 있는 보다 많은 이야기를 전하려 했다. 한편으로 1832년에 출간된 엘리자베스 워싱턴 워트Elizabeth Washington Wirt의 유명한 책『꽃 사전Flora's Dictionary』은 꽃의 목록과 발췌 시, 수많은 역사적 주석을 함께 싣지만 상징 뒤에 숨은 배경에 대한 추론은 거의 다루지 않는다. 이러한 사전들은 꽃다발에 담긴 암호와 상징에 대한 몇 가지 사례만을 담고 있으며, 베벌리 시턴은 꽃다발로 감정을 주고받는 의사 소통 방식이 실제로 행해졌다기보다는 사람들의 입을 타고 널리 전해지는 경우가 많았을 거라 추측하기도 한다.

이 책에 등장하는 꽃들은 그간 관련된 시나 주석과 함께 그림으로 묘사되는 경우가 거의 없었다. 개인적으로는 꽃말 해석의 모순점 또한 실망스러운 부분이었다. 그렇기에 하퍼콜린스 출판사 편집자가 현대판 꽃말 사전 집필을 제안했을 때, 나는 정원사이자 삽화가로서 그 기회를 놓치지 않기로 마음먹었다. 나는 우선 꽃꽂이와 정원 가꾸기에서 오늘날까지도 오랫동안 인기를 누려온 꽃 50가지를 선정해 연구했다. 각각의 꽃에 담긴 의미와 용도는 기록한 날짜와 장소, 기록한 사람에 따라 많은 차이를 보였다. 더불어 이 식물들에 대해 상징과의 연관성 말고도 배울 점이 무척 많다는 사실을 깨달았다.

나는 눈을 가늘게 뜨고 뾰족한 고딕체로 적힌, 거의 이해할 수 없는 고대 영어로 된 중세 시대의 원고를 뒤적거리며 몇 시간을 보냈다. 라파엘 홀린셰드Raphael Holinshed가 저술한『잉글랜드 연대기The Chronicles of England』라든가 헨리 리트Henry Lyte의『새로운 약초 의학서, 또는 식물의 역사A niewe Herball, or Historie of plantes』와 같은 책들 말이다. 수많은 고풍스러운 약초 치료법 서적과 19세기의 신문이나 저널의 사본, 과학자들을 위한 현대의 연구 논문들을 두루 훑어보았다. 이 자료들 가운데 일부는 꽃에 대한 공통적인 이야기의 실마리를 공유했지만, 다른 일부는 고대 언어에서 의심스러운 솜씨로 번역되거나 불특정 시인들이 전하는 세부 사항들로 가득한, 간접적으로 전해진 이야기들을 사실로 제시했다. 물론 이런 고대의 책이나 저술가들이 우리가 궁금해하는 것에 꼭 맞는 답을 해주는 것이 아닌 만큼 짐작이나 최선의 추측에 의존해야 하는 경우가 있다. 다만 내가 짚고 싶은 것은 이런 자료들 사이에 모순점이

한두 개가 아니었다는 것이다.

따라서 이 책을 쓰면서는 예술과 과학 분야 모두에서 사람들이 가장 보편적으로 동의한 것으로 보이는 정보라든지, 비교적 새로운 자료와 상호 참조할 수 있는 가장 오래된 정보를 선택하는 것을 목표로 삼았다. 믿을 만한 의견이나 정의가 다양할 때에는 이 책의 각 항목에서 그 사실을 밝혀둘 것이다. 책에서는 과학, 민속, 신화를 비롯해 먼 옛날의 의학적인 쓰임새에 따라 각 꽃의 역사와 이름의 의미가 부여된 방식 따위를 간단히 소개할 것이다. 물론 특정 꽃에 대한 재미있는 사연들을 선별하는 것도 놓치지 않았다. 오리엔탈리즘에 대한 경향이나 계몽주의 시대에 관한 주제들은 너무 복잡해서 상세하게 언급하지는 않았지만, 꽃말이라는 전체적인 맥락 안에서 그 내용을 적절하게 다룰 것이다. 가능한 한 여러 일화와 참고 문헌, 인용문, 설득력 있는 사실들을 더해 독자들이 꽃의 의미와 특정 문화에서의 위치를 충분히 습득할 수 있도록 정리했으며, 삽화를 그릴 때도 이렇게 연구한 것을 기반으로 각각의 꽃에 대해 섬세하게 묘사하고자 했다.

이 책은 오늘날의 꽃 애호가를 위한 책이지만 과거와 미래를 고려하기도 했다. 1880년대에는 감상적인 태도에 관한 사람들의 생각이 바뀌면서 꽃말의 인기가 시들해지기 시작했고, 한물간 오락 정도로 받아들여졌다. 정원 가꾸기와 꽃다발을 주고받는 문화 또한 점차 쇠퇴하는 추세였다. 1914년 제1차 세계대전이 시작되면서는 대규모로 이뤄지던 꽃 재배 산업도 급작스럽게 막을 내려, 온실은 식량 저장고가 되거나 채소밭으로 바뀌었다. 사람들의 관심은 점차 전쟁 준비나 여성의 참정권 획득, 노동 조건을 개선하는 것과 같은 사회 운동의 이해관계로 옮겨갔다. 특히 영국에서는 남자들이 전쟁에 나가면서 여성이 산업화된 노동력의 중요한 부분을 차지하기 시작했다. 사람들이 정원을 가꾸는 일이나 화훼 전시회에 참석하는 것을 완전히 그만둔 건 아니었지만 과학의 발전과 함께 부상한 사회적, 정치적 갈등은 한때 꽃말이 선사했던 정서와 분위기를 깨는 것처럼 보였다.

그럼에도 꽃에 관한 아름답고 낭만적인 이야기는 시간이 흘러서도 우리 곁에 남아 영감을 불러일으켰다. 꽃에 어떤 의미가 깃들기도 했지만 때론 꽃들

이 직접 이야기를 전하기도 한다. 나는 이 책을 읽은 독자들이 정원을 가꿔보거나, 집 안에서 향기로운 꽃을 기르거나, 오랜 역사를 지닌 주변의 정원을 방문해보기를 바란다. 아마 여러분이 사는 곳 근처에도 그동안 알지 못했던 정원이 있을지 모른다. 여러분의 삶 어딘가에 꽃으로 가득 채워질 빈 페이지가 분명 존재할 것이다.

Acacia

아카시아

로비니아 슈도아카시아

Robinia pseudoacacia

보라색 • 확실하지 않은 의미

장밋빛 • 우정

흰색 • 우아함

노란색 • 숨겨둔 사랑

아카시아호주가 원산지인 아카시아와는 구별되며 우리나라에서는 아까시나무라고 한다:옮긴이 꽃잎은 생김새가 나비 날개와 닮았다. 빅토리아 시대 사람들은 '나비 날개와 닮은papilionaceous'이라는 용어를 좋아했고, 원예가였던 헨리 필립스는 『꽃의 상징들』에서 "내가 좋아하는 이 꽃 피는 관목은 우아한 나비 날개와 닮은 꽃들을 드리운다"라고 썼다. 엘리자베스 워싱턴 위트는 『꽃 사전』에서 풍성하고 큼직한 분홍빛을 띤 나비 모양의 꽃아카시아 꽃잎에 대해 애정 어린 어조로 언급했다.

아카시아는 '가시가 돋은 이집트 나무'로 번역되는 그리스어 단어 '아카키아akakia'에서 그 어원을 찾을 수 있다. 빅토리아 시대에 아카시아는 블랙 로커스트 나무Black Locust를 가리키며, 이 나무는 와틀wattle이라고도 불리는 호주 아카시아나무와는 관련이 없다. 두 종 모두 가지에 길고 날카로운 가시가 있지만 말이다. 뾰족한 가지를 지닌 여러 아카시아 종 가운데 러시아와 중국이 원산지이며 노란 꽃이 피는 로비니아 스피노사 *Robinia spinosa*는 도시나 마을 성벽의 꼭대기에 죽 늘어세워 침입자를 막을 방어 수단으로 종종 활용되었다. 19세기 스코틀랜드의 식물학자이자 탐험가인 조지 돈George Don은 저서 『원예와 식물학의 일반 체계A General System of Gardening and Botany』에서 "베이징 사람들은 서로의 집에 들어간

다거나 집을 엿보는 것을 막기 위해 벽의 꼭대기에 이 관목을 찰 흙으로 붙였으며, 이 관목은 나뭇가지와 가시가 길어서 쉽게 뚫리지 않는 생울타리로 자라도록 잘 적응했다"라고 설명했다. 아카시아나무는 튼튼하고 잘 썩지 않아 목재로 널리 사용되었고 아메리카 원주민들은 사냥용 활을 만드는 데도 이 나무를 자주 썼다.

프랑스와 이탈리아의 시골 지역에서는 봄철에 아카시아 꽃잎을 팬케이크나 튀김 음식에 쓰곤 했다. 이 시기에 꽃이 피기 시작해서 꽃잎이 가장 부드럽고 향기롭기 때문이다. 아카시아의 향은 꿀처럼 달콤하며 꽃잎을 먹어보면 섬세한 향부터 살짝 매운맛까지 다양한 풍미를 느낄 수 있다. 프랑스의 전설적인 요리사 자크 페팽의 책『부엌의 심장과 영혼-Heart&Soul in the Kitchen』에는 아카시아 꽃 튀김을 비롯해 오늘날 인터넷에서 찾아볼 수 있는 여러 디저트 조리법이 실려 있다. 또한 아카시아 꽃잎은 차로 즐길 수 있고 간단한 시럽을 만들거나 술에 향을 내는 데도 사용된다. 시럽이나 술은 끓는 물에 꽃을 담갔다가 설탕을 더해 만들고, 차는 신선한 꽃이나 마른 꽃을 뜨거운 물에 담가 우려낸다. 다만 나무에서 온 부분은 독성이 있으므로 피해야 한다. 약초를 사용하는 일부 동종 요법에서는 이 식물의 씨앗 꼬투리와 껍질을 물에 끓여 소량 섭취하면 소화 장애와 경련을 완화하는 데 도움이 된다고 전해지지만 권장할 만한 방법은 아니다.

옅은 색 잎이 달린 아카시아가 문 옆,
따뜻한 공기 속에 서 있네.
달빛을 품은 꽃무리
그리고 귀한 향을 들이마신다.

‡

조지 맥도널드
『사도, 그리고 다른 시들』(1867) 중 「봄밤의 노래」

꽃의 향연

❖

리처드 폴커드Richard Folkard는 『식물에 대한 설화와 전설, 노래 가사Plant Lore, Legends, and Lyrics』에서 고대 이집트인들은 몸단장을 하거나 집이나 제단을 장식하는 데 화환과 화관을 흔히 사용했다고 기록했다. 이 화관에는 아네모네와 국화, 아카시아나 올리브, 도금양 나무에서 핀 꽃이 들어가는 경우가 많았다. 폴커드는 고대 로마의 작가이자 박물학자, 철학자인 플리니우스가 책에 썼던 일화를 공유하는데, 플리니우스는 연회가 열리면 손님과 수행원들은 화환으로 외형을 장식하고, 집과 포도주잔 역시 꽃으로 장식했다고 언급했다. 그리스인이든, 로마인이든 자신이 마실 포도주에 꽃을 넣은 다음 친구들의 건강을 위해 건배하는 것이 흔한 관습이었다.

클레오파트라의 연인 마르쿠스 안토니우스는 독살당할 것을 두려워해 음식에 독이 있는지 없는지를 시험하는 사람이 시음하지 않으면 먹지도 마시지도 않았다고 한다. 그러던 어느 날 클레오파트라는 연회에서 이 로마 장군을 위해 화관 하나를 가져오라고 명령했다. 그 화관은 꽃의 가장자리를 치명적인 독에 한 번 담근 상태였고, 반면 자신의 화관은 향이 좋은 향신료가 섞여 있는 것으로 준비했다. 연회가 활기를 띠자 클레오파트라는 안토니우스의 건강을 기원하며 건배했고, 꽃잎을 자신의 잔에 문질러 집어넣은 다음 내용물을 마셨다. 안토니우스 또한 클레오파트라를 따라 꽃잎을 따서 잔에 넣은 뒤 이내 치명적인 독이 든 잔을 들어 올렸다. 그러자 클레오파트라는 그의 팔을 잡으며 이렇게 외쳤다. "당신의 질투심 섞인 두려움을 이렇게 치유했으니 더 이상 내가 당신의 파멸을 위한 수단을 찾지 않아도 되겠군요. 내가 당신 없이 살수 있을까요?" 그런 다음 클레오파트라는 포로 한 명을 데려오라고 명령했고, 안토니우스의 술잔에 담긴 포도주를 마시게 했다. 그러자 포로는 그들 앞에서 즉사했다.

Mt. Fuji

Azalea

철쭉

진달래속
Rhododendron

절제

1603년에 막부가 무사 계급인 사무라이와 함께 에도(중세 도쿄의 명칭)에 도착한 이후로, 일본은 외국과의 교역을 중단했다. 이러한 고립 정책은 특정한 여러 관습에 관심을 집중시키고 일본의 문화적 정체성 내에서 막부의 위치를 확고히 다지는 효과를 가져왔다. 이 시기에는 화훼 재배, 특히 관상용 식물을 재배하는 분야가 두드러지게 발달했고 상류층과 하류층 할 것 없이 누구나 이 관습을 즐겼다. 넓은 정원은 위신의 상징이었기 때문에 사회 고위층이었던 사무라이들은 농민들을 고용해 화원을 만들고 공들여 꾸미곤 했다.

1600년대에 소메이 지역에서 정원사이자 묘목장 주인으로 명성을 얻었던 이토 이헤이 3세는 철쭉에 대한 지식을 발전시켰고, 그중 상당수는 일본 고유종에 관한 것이었다. 그는 1682년에서 1684년 사이에 주변 지역에 이 묘목을 배포하기 시작했다. 그리고 1692년에는 자신이 가꾼 300종류 이상의 재배용 품종을 포함하는 철쭉에 대한 삽화 안내서 『긴슈마쿠라』를 펴냈으며, 그렇게 철쭉은 일본에서 크게 인기를 끌었다.

1840년대 중반에는 스코틀랜드의 식물학자 로버트 포춘Robert Fortune이 처음으로 이 식물을 씨앗의 형태로 영국에 들여왔다. 포춘은 영국 동인도회사를 통해 중국에 파견되어 중국인들을 염탐하면서 차 생산과 원예 기술에 대한 비밀을 훔쳤고, 여러 종류의 씨앗을 밀반입했다. 그중에는 노란 장미, 금감, 영춘화, 등나무가 포함되었다.

철쭉은 블루베리, 허클베리, 크랜베리 같은 식용 식물들을 포함하는

진달랫과의 진달래속에 속한다. 그런데 철쭉은 다른 식물과는 달리 독성이 강하다. 심지어 생산하는 꿀마저 독성이 있다고 밝혀졌을 정도다. 한편 중국 문화에서 진달래와 철쭉은 '고향이 생각나는 관목'이라는 뜻인 '쓰샹슈 sixiang shu'로 불리며 당나라의 저명한 시인 두보杜甫의 시에 자주 등장했다.

다양한 색상의 꽃을 재배할 수 있고, 교잡하기도 쉬운 관상용 식물인 철쭉은 영국 빅토리아식 정원의 단골손님이 되었다. 꽃집 카탈로그를 통해 엄청나게 다양한 크기와 색상의 철쭉을 구매할 수 있었고, 세기가 바뀔 즈음에는 꽃꽂이에 대한 주요 서적들에 철쭉이 등장했다. 때로는 크리스마스나 부활절 꽃바구니와 식탁용 꽃꽂이에 주인공으로, 혹은 단독으로 모습을 드러내기도 했다. 헨리 필립스는 『꽃의 상징들』에서 철쭉이 영양이 빈약하고 건조한 흙을 선호하며, 지나치게 비옥한 영국 정원의 토양에서는 잘 자라지 못하는 경우가 종종 생긴다고 썼다. 그래서 이 식물은 자신이 살아남는 데 필요한 것만 받아들이는 능력이 있다고 해서 '절제'라는 꽃말을 갖게 되었다.

지식과 절제는 아무런 차이가 없다.
무엇이 선한지 알고 그것을 받아들이는 사람,
무엇이 나쁜지 알고 그것을 피하는 사람은
배움과 절제가 있는 사람이기 때문이다.

‡

소크라테스
『사상의 보고: 고대부터 현대 작가들의 인용구 백과사전』(1884)

모디 아주머니가
가장 아끼는 꽃

◈

하퍼 리는 『앵무새 죽이기』에서 꽃을 상징적으로 활용하곤 한다. 예컨대 철쭉은 사람들이 공감하는 캐릭터인 모디 아주머니가 가장 좋아하는 꽃이다. 또 철쭉은 다양한 색상으로 피기 때문에 소설 속 다른 등장인물들과는 비교되는 모디 아주머니의 친절함과 인종적 관용을 비유적으로 드러낸다는 주장도 있다. 하퍼 리는 모디가 "신의 땅에서 자라는 모든 것들을, 심지어 잡초까지도 사랑했다"라고 썼다.

모디는 철쭉의 다채로운 색조처럼 성격적으로 다양한 측면을 갖고 있으며, 절제의 상징인 자신의 정원과 이웃들을 돌보는 데 최선을 다한다. 리가 책에서 묘사하는 모디의 모습은 다음과 같다. "모디 아주머니는 자기 집을 싫어했다. 집 안에서 보내는 시간은 낭비라고 생각했다. 남편을 잃고 혼자 지냈던 모디 아주머니는 오래된 밀짚모자에 남성용 오버올 작업복을 입고 화단에서 일했다. 그러다가 5시가 되면 목욕을 한 후, 현관에 나타나 거룩한 아름다움을 뽐내며 길거리에 군림하는 카멜레온 같은 여성이었다."

미나리아재비

ᴪ

라눙쿨루스 아크리스
Ranunculus acris

천진난만함, 배은망덕함

미나리아재비는 빅토리아 시대에 꽃다발의 재료로 사용되었다는 증거는 많지 않지만, 지피식물지표를 낮게 덮는 식물：옮긴이이나 정원 가장자리를 채워주는 식물로서 인기를 끌었다. 헨리 필립스는『꽃의 상징들』에서 미나리아재비가 정원과 목초지에 명랑한 기운을 더하는 식물이면서 어린이들의 놀이에도 자주 등장한다고 했다. 미나리아재비가 '천진난만함'이라는 꽃말을 얻게 된 건 바로 이런 이유에서다. 노란 미나리아재비 꽃을 친구의 턱 밑에 갖다 대는 오래된 놀이가 있는데 꽃의 밝은 노란빛이 턱에 비친 아이는 버터를 좋아하게 될 운명이라는 속설이 따른다. 미나리아재비 꽃이 이렇게 빛을 잘 반사하는 이유는, 꽃잎의 윗면이 노란빛을 유리와 비슷한 강도로 반사할 수 있는 독특한 세포 구조 덕분이다. 미나리아재비는 많은 양의 자외선을 반사해 수분하는 곤충들을 끌어들이고 꿀벌들은 꽃꿀로 반짝거리는 이 생기 넘치는 꽃의 겉모습만 보고 별 의심 없이 유혹에 빠진다. 1968년에 영국의 소울 밴드 더 파운데이션스가 작곡해 인기를 끈 노래인 〈Build Me Up Buttercup〉왜 날 기대하게 하냐는 뜻：옮긴이의 화자가 그랬던 것처럼 벌은 욕망을 품었던 대상에게 결국 실망하고 말 테지만 말이다.

미나리아재비는 600여 종으로 구성된 미나리아재비속에 속하며 먼 옛날부터 야생의 초원에 피었던 꽃이다. 독일 뢴산맥의 플라이오세 보르소니Pliocene Borsoni 층에서 발견되었던 멸종된 라눙쿨루스속 종자의 화석을 조사한 결과, 미나리아재비는 260만 년 전에서 530만 년 전 사이

에 지구상에 등장한 것으로 추정된다. 미나리아재비속의 학명인 라눙쿨루스는 라틴어로 '조그만 개구리' 또는 '올챙이'를 뜻한다. 중세의 식물학 필사본을 살펴보면 이 식물들은 마치 개구리처럼 물 근처에서 자라는 것으로 묘사되곤 한다.

미나리아재비의 꽃잎은 주로 반짝이는 밝은 노란색이지만 어떤 종은 흰색, 주황색, 빨간색, 보라색 꽃을 피우는 것도 있다. 또 대부분은 단단하고 짙은 녹색의 잎을 가지고 있지만, 어떤 것은 하얀 반점이 있는 녹색 잎을, 거의 검은색으로 보이는 짙은 자주색 잎을 갖는 것들도 있다. 중세 유럽에서 미나리아재비는 외관이 왕관과 비슷하다는 이유로 한때 '왕의 잔King's cup'이라고 불리기도 했다. 영국의 식물학자 헨리 리트는 『새로운 약초 의학서』에서 검은 잎을 가진 미나리아재비속 식물을 '표범 발톱'이라 불렀고, 황금색의 같은 속 식물은 '버터 꽃'이라고 불렀다.

북반구 대부분의 지역에서 미나리아재비 종들은 4월에서 5월 사이에 꽃을 피우는데, 『꽃 사전』에 따르면 이 시기는 최고의 버터가 만들어지는 계절이라고 한다. 이는 이 식물이 영어권에서 '버터컵'이라는 일반명을 가지게 된 사연의 한 출처일 수 있다. 이 이름에 대한 또 다른 설이 있다. 바로 소가 미나리아재비를 먹기 때문에 우유에서 만들어진 버터가 노란빛을 띤다는 것이다. 그런데 이는 사실과 다르다. 미나리아재비는 독성이 강하고 맛이 쓰며 입안에 물집을 일으키기 때문에 동물들은 이 식물을 거의 먹지 않는다. 이렇게 독성이 있음에도 미나리아재비는 피부에 물집을 일으키는 성질 때문에 16세기에 특히 유용하게 활용되었다. 종양이나 병변에 이 식물을 으깨서 떨어뜨리면 그 부위를 처치할 수 있고, 뿌리를 건조해 가루로 만들어 소량 흡입하면 부비동에 생기는 문제를 완화할 수 있었다. 일찍이 아메리카 대륙 원주민인 네즈퍼스족 사람들은 미나리아재비의 뿌리와 씨앗을 요리해 말린 뒤 독이 있는 꽃잎에 대한 해독제로 사용하기도 했는데 효과가 있는지는 확실하지 않으며 권장할 만한 치료법이 아니다.

초원은 미나리아재비로 노랗다

❖

조지 오거스터스 무어는 현대 리얼리즘의 길을 닦고, 프랑스의 자연주의를 소설에 도입한 공로를 인정받는 아일랜드의 소설가다. 하지만 혼외 성관계나 매매춘, 여성 동성애자 등을 포함한 현실적인 이슈들을 소설에 등장시켰기 때문에 그의 작품은 영국의 회원제 순회도서관이나 서점에서 여러 번 금지 조치를 당했다. 그럼에도 무어의 책은 빅토리아 시대에 인기를 끌었다. 당시 사람들은 공식적인 에티켓에 따라 대화에서는 언급이 금지된 여러 주제에 관해 독서하는 것을 즐겼기 때문이다. 무어의 소설 『단순한 우연A Mere Accident』은 교인으로서 자기 부인의 삶을 실천하는 한 청년이 아름다운 여인과 사랑에 빠지게 되면서 여인에 대한 욕망에 사로잡히고 마는 이야기다. 다음은 이 소설에서 발췌한 부분으로, 색채가 풍부한 봄 배경 속에서 주인공이 열정에 사로잡힌다는 내용은 빅토리아 시대 사람들이 사랑했을 법한 이야기라는 생각이 든다.

제5장

그가 힘이 넘치는 아침이라면, 키티는 그 어느 때보다도 아름다웠고 두 사람은 햇빛을 받으며 걸어 나갔다. 그들은 떼까마귀가 그네를 타고 있는 늘 푸른 오크나무 아래 초록빛 풀밭을 걸었다. 그리고 여느 때와 다름없는 풀밭에서 유원지 방향으로 나아갔다. 장미 정원과 암석 정원을 지나 철제 난간으로 공원과 분리되어 있는 유원지였다. 잎이 무성한 느릅나무가 주변의 높은 언덕을 가리며 공원을 둘러쌌다. 풀밭은 미나리아재비로 노란빛을 띠고, 황금색 꽃밭에서 새들이 날아간다. 그리고 이 황금색 음표는 나도싸리의 옅은 노란색, 매자나무의 멋진 노란색, 가시금작화의 샛노란색, 진달래와 월계수 사이에서 자라는 황금색 꽃무로 계속 이어진다. 그리고 팬지, 연한 노란색의 팬지꽃들이 있다! 느릅나무 잎사귀에서 반짝이는 햇살은 선명한 녹색의 테이블보를 펴고, 금빛으로 깔린 꽃 위로 나무 둥치가 시커멓게 모습을 드러낸다. 금빛 속에서는 종달새가 날아오르고, 하늘은 그저 사파이어색이며 흰 구름이 두 개 떠 있다. 때는 5월이었다.

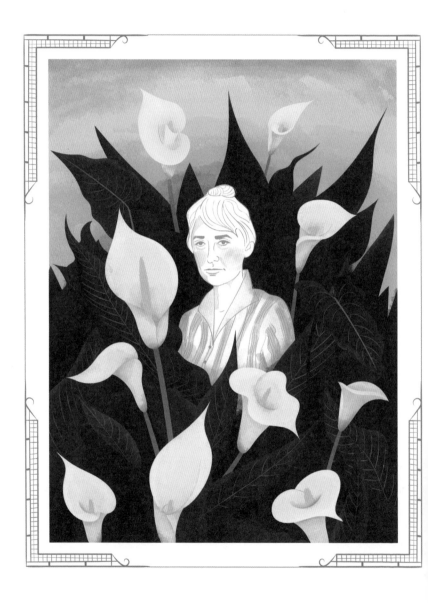

칼라 백합

❧

잔테데스키아 에티오피카
Zantedeschia aethiopica

흰색 • 정숙함

칼라 백합은 흰색이 가장 흔하지만 노란색, 분홍색, 주황색, 그리고 너무 진해서 거의 검은색으로 보이는 보라색 꽃도 재배된다. 그중 빅토리아 시대에 꽃말을 가진 것은 흰색이 유일했고, 오늘날에 와서 노란색에는 기쁨이나 감사, 분홍색에는 존경, 어두운 보라색에는 충성스러움이나 힘, 용기 같은 의미를 더하기도 한다.

이 꽃은 사실 백합과에 속하지 않기 때문에 '칼라 백합'이라는 이름은 자칫 오해를 불러일으킬 수 있다. 칼라 백합은 천남성과에 속하며, 천남성과의 식물들은 작은 꽃이 밀접하게 무리지어 덮인 다육질의 줄기인 뾰족한 모양의 육수화서 한 개를 지닌다. 칼라 백합이란 이름에서 '칼라calla'는 '아름다운'을 의미하는 그리스어 '칼로스kallos'에서 유래했고, '백합lily'은 16세기에 '하얀', '순수한', '사랑스러운'을 의미하는 형용사였던 고대 영어 단어 '릴리아lilia'에서 유래했다. 로마 신화에서 비너스는 칼라 백합의 아름다움을 질투한 나머지 식물의 중심부에서 거대한 노란 암술이 돋아나게 해 겉모습을 해치려 했다고 전해진다. 『꽃 사전』에 따르면, 칼라 백합은 기분 좋으면서도 강렬한 향기와 눈에 띄는 선명한 색깔로 빅토리아 시대의 정원에서 환영받았다. 엘리자베스 워싱턴 위트는 칼라 백합의 우아한 꽃병 같은 생김새와 밝은 노란빛을 띤 육수화서의 조합을 보고, 그 모습을 향을 태울 때 사용되었던 아름다운 앤티크 램프에 비유하기도 했다.

이 꽃은 결혼식의 부케나 식탁 중앙을 장식하는 꽃으로도 인기를 끌

었다. 또한 거룩함, 순결함, 부활이라는 상징과 한데 묶이면서 봄, 부활절, 예수의 부활과도 밀접하게 연관되곤 했다. 그래서 칼라 백합은 전통적으로 서양의 장례식장에서 흔히 사용되었다.

칼라 백합은 심오한 상징적 의미보다는, 시각예술이나 문학적인 매력을 강조했던 19세기 유미주의 운동을 대표했다. 시카고 미술 연구소에 따르면, 이 운동의 신봉자들은 "아름다운 것으로 자신의 주변을 둘러싸면 아름다워진다"는 생각에 동의했다고 한다. 이 운동의 잘 알려진 지지자였던 오스카 와일드는 손님을 접대할 때 식탁 위에 칼라 백합과 해바라기를 올려놓곤 했다. 하얀 칼라 백합은 조지아 오키프가 가장 좋아하는 꽃이면서 그의 작품과 가장 밀접하게 연관된 꽃이기도 하다. 미국의 사진작가 아니타 폴리처Anita Pollitzer에게 보낸 편지에서 오키프는 "아니타, 당신은 가끔 꽃과 같은 기분이 들지 않나요?"라고 묻기도 했다. 미술사학자 마저리 발지-크로지어Marjorie Balge-Crozier는 저서 『조지아 오키프: 사물에 대한 시Georgia O'Keeffe: The Poetry of Things』에서 오키프의 독특한 꽃 그림은 단지 형태에 대한 탐구나 여성의 섹슈얼리티에 대한 잠재적인 비유에 그치는 것이 아니라, 그와 동시에 화가 자신의 자화상을 의미할 수도 있다고 주장했다.

음란한 여자보다
정결한 여자가 욕정을 일으키는가?
황무지가 많은데도 성역을 파괴하여
배설할 정소로 삼겠는가?

‡

윌리엄 셰익스피어
『자에는 자로』 1막 2장(1604)

칼라 백합이 다시 피었다

칼라 백합이 다시 피었다.
이 이상한 꽃은 어떤 경우에나 다 잘 어울린다.
내 결혼식 날 들었던 이 꽃을
죽음을 기억하기 위해 지금 이곳에 놓는다.

캐서린 헵번
영화 〈스테이지 도어〉에서 테리 랜들의 대사

이 대사는 배우 캐서린 헵번의 대사 가운데 가장 유명한 것으로 손꼽히는데, 처음에는 브로드웨이의 연극 〈호수〉(1933)에 나오는 대사였고 이후 1937년에 영화 〈스테이지 도어〉에서 헵번이 주연을 맡았을 때 다시 등장했다. 비록 연극은 심각한 실패작이었고 헵번의 가장 큰 오점으로 남았지만, 영화는 흥행에 성공해 이 대사가 결국 헵번의 대표적인 캐치프레이즈가 되었다.

Camellia

동백

카멜리아 자포니카
Camellia Japonica

빨간색 • 애타는 사랑
흰색 • 흠잡을 데 없는 아름다움

종종 일본 장미라고도 불리는 동백은 18세기에 유럽에 도착하기 전까지 수 세기 동안 중국과 일본에서 재배되었다. 동백나무속에는 다양한 종이 있지만, 내한성이 강하고 아름다운 카멜리아 자포니카 종이 가장 인기가 많고 꽃이 오래간다. 중국과 일본에서 동백은 정원을 장식하는 용도로, 잎은 차를 우리는 용도로, 씨앗에서 추출한 기름은 머리를 감고 몸을 씻을 때 윤기를 더하고 보습을 주는 용도로 흔히 사용되었다. 중국인들은 동백꽃을 새해에 행운을 불러오는 상징으로 여겨, 종종 여러 신들에게 번영을 빌 때 백합과의 식물인 만년청과 함께 바치기도 한다.

하얀 동백꽃은 정치적 상징으로 이용되기도 했다. 뉴질랜드는 1893년에 세계 최초로 여성에게 투표권을 부여했다. 법안 제정에 앞서 열린 청원과 집회에서 참정권 운동가들은 지지자들에게 하얀 동백꽃을 나눠주었고, 이를 계기로 하얀 동백은 참정권 운동의 상징이 되었다.

1730년대 후반, 영국의 식물학자 로버트 제임스 페트레Robert James Petre가 유럽에서 붉은 동백꽃을 최초로 에식스주 손던 홀에 있는 자신의 온실 정원에서 재배했다고 알려져 있다. 이후 1792년 유럽과 중국 사이에 차 교역이 확대되면서 동인도회사의 무역선 카르나틱 호의 존 코너 선장이 알바 플레나Alba Plena와 바리에가타Variegata라는 새로운 품종 두 가지를 들여왔다. 당시 부유한 원예가들은 선장들에게 항해하는 도중에 얻게 되는 식물 표본을 가져다 달라고 부탁하곤 했다. 코너 선장

은 무역선의 소유주인 길버트 슬레이터를 위해 식물을 가져
온 참이었다. 슬레이터가 사망한 뒤 이 두 품종이 어떻게 되었
는지에 대한 명확한 기록은 없지만, 아마도 1820년대 즈음 데번셔
5대 공작 윌리엄의 처소인 웨스트런던 치즈윅 하우스의 정원에 심었으
리라 추측된다. 여기서 공작은 높이가 300피트(약 91미터)에 달하는 유
리 온실을 지었는데, 이곳은 당시 전 세계에서 가장 큰 동백나무 온실이
자 동백나무 표본이 대규모로 갖춰진 장소이기도 했다.

두 품종이 치즈윅 하우스에 도입된 이후, 빅토리아 시대의 정원에서
동백나무는 여전히 이국적인 식물로 여겨지면서도 빠르게 퍼져나갔다.
쉽게 자라고, 꽃이 장미보다도 더 아름답다고 생각해 주로 큰 야외 정원
을 감당할 만한 가정의 여성들이 동백나무를 열심히 가꿨다. 또한 동백
꽃을 머리에 꽂거나 드레스에 핀으로 달고, 파티에 꽃다발로 만들어 가
져오는 것도 유행이었다.

동백꽃을 좋아한 사람들은 꽤 많았지만, 코코 샤넬만큼 그 우아함을
의인화한 사람은 없었다. 샤넬이 이 꽃을 어떻게 좋아하게 되었는지에
대해서는 여러 설이 있다. 알렉상드르 뒤마의 소설 『동백 아가씨(춘희)』
를 읽은 것에서부터, 연극배우 사라 베르나르가 무대에서 그 소설 작품
의 주인공 역할로 공연하는 것을 본 것, 자신의 구혼자(1912년에
폴로 선수로 활동한 아서 '보이' 카펠)에게서 이 꽃의 꽃다발을 받
은 것을 계기로 그랬다든지 하는 식이다. 이렇게 동백꽃은 오
랫동안 샤넬 하우스의 상징이 되었고, 다양한 고급 여성복과
기성복, 액세서리의 모티프가 되었다. 샤넬은 이 꽃이 향기
가 없다는 걸 가장 마음에 들어 했다. 자신의 향수인 샤넬
No.5를 방해하지 않으면서 재킷에 꽂을 수 있기 때문
이었다.

프루스트의 동백

❖

나는 유황처럼 노란 장밋빛이 가득하고 거기에 눈동자의 초록색이 대조를 이루는 로즈몬드를 바라볼 때, 그리고 하얀 뺨이 검은 머리칼과 소박하게 구별되는 앙드레를 바라보면서, 마치 햇살이 비치는 바닷가에 자라는 제라늄과, 밤에 피는 동백꽃을 번갈아 바라보는 것과 비슷한 종류의 즐거움을 느꼈다.

마르셀 프루스트
『잃어버린 시간을 찾아서』

마르셀 프루스트는 1890년에서 1920년 사이에 옷깃에 종종 동백꽃을 꽂곤 했다. 『프루스트 씨』라는 제목의 전기를 썼던 그의 전 가정부 셀레스트 알바레Céleste Albaret의 회고에 따르면, 프루스트 자신은 이 시기를 '단춧구멍에 동백을 꽂던 시절'이라 불렀다고 한다. 그리고 윌리엄 C. 카터William C. Carter의 전기 『마르셀 프루스트: 그의 인생』에서는 프루스트가 당대 상류층 사이에서 유행하는 꽃이었던 동백을 종종 옷에 꽂곤 했다고 한다. 당시 프루스트와 교류하던 사교계 인사들은 로베르 드 플레르Robert de Flers, 뤼시엥 도데Lucien Daudet(소설가 알퐁스 도데의 아들), 페르낭 그레그Fernand Gregh, 프랑스의 역사학자 다니엘 할레비Daniel Halévy, 프랑스의 의사 자크 비제Jacques Bizet 등 아주 다양했다. 동백꽃은 프루스트의 소설 『잃어버린 시간을 찾아서』에서도 자주 언급된다.

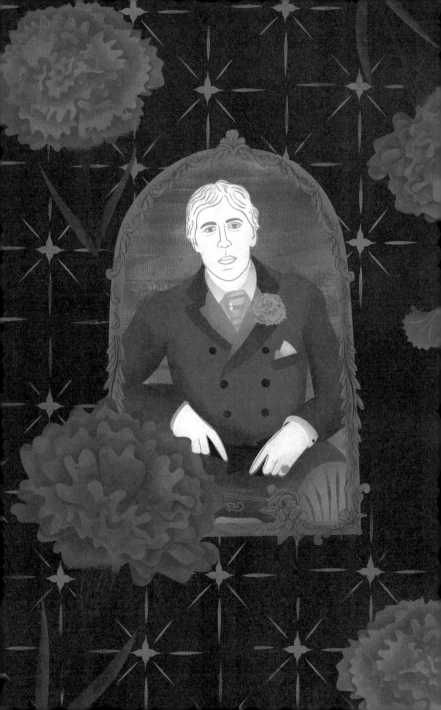

카네이션

디안투스 카리오필루스
Dianthus caryophyllus

빨간색 • 순수한 사랑
흰색 • 재능
노란색 • 경멸

카네이션은 유럽에서 가장 초기에 교배된 꽃들 중 하나였다. 1647년 파리에서 출판된 『카네이션 정원 가꾸기Le Jardinage des Oeillets』는 하나의 꽃을 가꾸는 법에 집중한 유럽 최초의 책이었다. 빅토리아 시대 원예가들은 카네이션이 색이 다양하고 잡종을 교배하기가 쉽다는 점에 찬탄을 보냈다. 거기에 돌보기도 쉽고 장식용으로도 아주 뛰어났으며, 미국 출신의 초기 원예 작가인 루이스 비비 와일더Louise Beebe Wilder는 "화사하고 향기로운 꽃"이라고 평했다.

헨리 필립스는 『꽃의 상징들』에서 붉은색 카네이션은 꽃말 체계에서 높은 순위와 괜찮은 상징을 지닐 자격이 있는 향기롭고 예쁜 꽃이라고 썼다. 그리고 흰색 카네이션에 대해서는 "향기가 풍성하고 뛰어나서 자신의 재능으로 사회에 도움을 주는 사람들을 상징한다"라고 했다. 이는 영국 옥스퍼드대학교 학생들이 시험 기간에 카네이션을 옷에 다는 관습에 비추어봤을 때 꽤 흥미롭게 다가오는 사실이다. 학생들은 첫 번째 시험에서는 흰색, 중간 시험에서는 분홍색, 마지막 시험에서는 붉은색 카네이션을 단다. 필립스는 노란색 카네이션에 대해서는 노란색 부츠를 신은 그리스인의 목을 베고 정복하던, 오스만 제국의 술탄 셀림 1세를 떠오르게 하기 때문에 연인보다는 원예가들에게 용인될 수 있는 꽃이라고 언급했다.

카네이션은 패랭이꽃속의 꽃을 피우는 초본식물로, 분홍색의 수염패랭이꽃도 같은 속에 들어간다. 패랭이꽃의 속명 디안투스Dianthus는 그리스어 '디오스dios'와 '안토스anthos'의 합성어로 '신성한 꽃'을 의미하며 기원전 350년에서 287년 사이에 그리스의 식물학자 테오프라스토스가 『식물에 대한 탐구Enquiry into Plants』에서 처음 이 이름을 언급했다. 카네이션은 정확한 기원은 불분명하지만 대개 유라시아가 원산지인 것으로 알려져 있다.

헨리 리트는 『새로운 약초 의학서』에서 카네이션을 보통 패랭이꽃이나 길리플라워의 고대 영어식 표기인 길로퍼스gillofers로 표기했다. 그런데 패랭이꽃은 하나의 종 이름이지만 길리플라워는 여러 종류의 향기로운 꽃들을 일반적으로 묘사하는 용어다. 리트는 꽃의 색을 흰색, 짙은 빨간색, 밝은 빨간색, 반점 무늬, 그리고 '카네이션'으로 표현했는데 고대 영어에서 카네이션은 분홍빛이 도는 피부색을 가리키는 이름이었다. 리트는 또한 카네이션을 설탕과 곁들이면 심장을 편안하게 할 뿐만 아니라 열병과 악성 전염병에도 도움이 된다고 전했다.

또 루이스 비비 와일더의 『향기로운 길』에 따르면, 길리플라워라는 용어는 카네이션의 톡 쏘는 향기와 이 식물이 인도 정향의 저렴한 대안으로 사용되는 특성을 가리킨 프랑스어 단어 지로플레giroflée에서 변형된 것일 수도 있다. 카네이션이라는 단어는 이 꽃이 1530년대쯤 왕관이나 화환에 자주 사용되었으며, 들쭉날쭉한 꽃잎의 가장자리가 왕관과 비슷해 보인다는 뜻에서 이름 붙은 '코로네이션coronation'대관식을 의미 : 옮긴이이라는 단어가 다시 변형되어 생겨났다.

기원이 분명치 않지만 카네이션의 시초에 관해 흔히 회자되는 이야기가 있다. 그리스 신화에서 카네이션은 사냥과 달의 여신인 아르테미스

에 의해 탄생했다(로마 신화에서 아르테미스는 디아나Diana로 알려져 있는데, 이 이름을 보면 신화와 이 꽃의 라틴어 이름인 디안투스Dianthus 사이에 더 깊은 연관성이 있음을 짐작할 수 있다). 이 기원 설화의 모든 버전에는 공통적으로 아르테미스가 사슴 사냥을 마치고 집에 돌아오던 중 잘생긴 젊은이와 마주친다는 이야기가 들어간다. 일부 버전에서는 아르테미스와 젊은이가 사랑에 빠졌다가 곧 불화가 일어나고, 다른 버전에서는 아르테미스가 젊은이의 서툰 사냥 실력을 나무라는데 어쨌든 이야기의 결과는 동일하다. 화가난 아르테미스는 젊은이의 눈을 찢어버리거나, 활로 쏘아버리고 그 잔해가 떨어진 자리마다 카네이션이 피었다고 한다. 이는 무고한 피 혹은 자신의 행동에 대한 아르테미스의 후회를 상징할 수 있다.

후기 빅토리아 시대 작가이자 멋쟁이였던 오스카 와일드는 녹색 카네이션을 착용하는 것을 즐겼고 무리에 속한 친구들에게도 같은 꽃을 옷에 꽂도록 권했다. 일부 전기 작가들은 이에 대해 동성애를 상징한다고 추측하기도 하지만 와일드 본인이 그렇게 주장한 적은 없다. 이 꽃의 의미에 의문을 품은 사람들에게 와일드는 그저 상상의 영역으로 맡긴 듯하다.《폴 몰 가제트》지에 쓴 편지에서 와일드는 익명으로 출판된 소설 『녹색 카네이션The Green Carnation』의 작가가 자신이라는 사실을 부인했다. 다만 녹색 카네이션에 대해서는 '예술 작품'이라고 부르며 찬사를 보냈다. 한편 책은 오스카 와일드와 그의 친구 알프레드 더글러스Alfred Douglas 경 사이의 로맨틱한 관계를 바탕으로 하는 풍자적인 내용이었는데, 와일드가 2년간의 중노동형을 선고받은 중범죄에 대한 두 번의 재판에서 증거로 사용될 만큼 스캔들로 가득했다. 나중에는 영국의 저널리스트 로버트 히첸스Robert Hichens가 쓴 것으로 밝혀졌지만 말이다.

오백 송이의 하얀 카네이션

❖

카네이션은 어머니의 날과 오랫동안 연관이 깊었다. 어머니의 날은 1868년 미국 남북전쟁 당시 아이가 있는 여성들의 욕구에 중점을 둔 활동가이자 지역사회 운동가였던 앤 자비스Ann Jarvis가 시작한 연례행사인 '어머니 우정의 날Mother's Friendship'에서 시작되었다. 자비스는 이날을 남군과 북군 어머니들이 함께 모여 평화를 기원하는 시간으로 구상했다.

자비스가 사망한 지 3년이 지난 후인 1908년 5월 10일에 딸 안나 자비스Anna Jarvis는 어머니를 기리는 추모식을 가졌다. 추모식은 어머니가 주일학교에서 가르치는 일을 했던 버지니아주 그래프턴의 교회에서, 그리고 당시 안나가 살던 필라델피아에서 열렸다. 필라델피아에서 열린 추모식에 참석한 안나는 어머니의 날을 국경일로 채택하기를 주장하는 연설을 했고 그래프턴에서 열린 추모식에는 어머니가 가장 좋아했던 꽃인 흰색 카네이션 오백 송이를 보냈다. 안나는 후에 흰색 카네이션이 어머니가 전하는 사랑의 순수함과 진실, 너그러움을 나타내며 카네이션이 말라 죽으면서 꽃잎을 끈질기게 끌어안는 모습 또한 어머니가 아이를 꼭 껴안는 모습과 비슷하다고 설명했다. 이 추모식은 첫 번째 어머니의 날이 되었고, 카네이션은 이 기념일을 상징하는 꽃이 되었다.

지복의 그늘 속에 내 영혼을 지워버리는
그곳은 카네이션이 사라지지 않는 곳.

‡

알렉산더 포프Alexander Pope
『마지막 수정과 추가, 개선을 덧붙인 알렉산더 포프 작품집』,
워버튼이 가끔 주해를 붙여서 출간한 판본(1751)

벚꽃

❦

프루누스 세룰라타
Prunus serrulata

내면의 아름다움

벚나무의 열매인 식용 체리를 재배하기 시작한 것은 고대 그리스로 거슬러 올라간다. 원예가 줄스 야닉Jules Janick이 《원예 리뷰》지에 게재한 글에 따르면, 고대 그리스의 철학자 테오프라스토스는 이 달콤한 과일을 케라소스kerasos라고 불렀는데, 그 이름은 폰토스의 그리스인 마을 케라순Kerasun에서 비롯했을 가능성이 있다. 오늘날 이 지역은 흑해를 따라 자리한 튀르키예의 한 도시인 기레순Giresun에 해당한다. 그리고 윌리엄 린드William Rhind의 『식물계의 역사A History of the Vegetable Kingdom』에서는 고대 로마의 문인 플리니우스의 기록에 따르면, 식용 체리는 기원전 67~68년경에 루쿨루스에 의해 유럽에 최초로 들어왔다고 밝힌다. 루쿨루스는 폰토스 왕국을 정복한 로마의 장군이자 정치가이다. 하지만 야닉에 따르면, 체리가 루쿨루스보다 훨씬 이전에 이미 이탈리아와 유럽의 다른 지역에서 재배되었다고 한다. 이렇듯 많은 식물학자들이 이 식물이 유럽 토착종이 아니라고 추측하면서 유럽에 어떻게 처음 도달했는지에 대해서는 명확한 해답을 얻지 못하고 있다. 확실한 건 체리가 영국에 도착했을 때 헨리 8세가 이 과일을 꽤 좋아했다는 점이다. 1600년대 후반 영국의 골동품상이자 작가였던 존 오브레이의 비망록에서는 "플랑드르에 있던 왕이 체리를 좋아해 정원사에게 명령해서 그 식물을 들여오게 했고, 영국에 퍼뜨렸으며 이 식물이 자라기에 적합한 토양을 가진 켄트 지방이 그 대상이 되었다"라고 전한다.

벚나무는 장미과 벚나무속에 속하며 장미과에는 아몬드, 복숭아, 자

두, 살구도 포함된다. 벚나무의 정확한 기원은 알려져 있지 않지만 많은 품종이 북아메리카, 유럽, 아시아로 추적될 수 있으며 청동기 시대부터 이 나무의 화석 기록이 남아 있다. 우리가 먹는 체리를 수확할 수 있는 종은 서아시아와 동유럽 토착종으로 알려져 있으며, 빅토리아 시대 꽃말 사전에 실린 종인 프루누스 세룰라타*Prunus serrulata*는 일본과 중국, 한국에서 자생한다. 이 종은 '일본 벚나무'라고 흔히 불리며, 일본에서는 '사쿠라'라고 불린다.

빅토리아 시대 사람들은 먹을 수 있는 체리와 향기로운 꽃을 좋아했고, 정원 장식과 간식거리를 얻을 명목으로 벚나무를 재배했다. 1841년에 창간된 원예 관련 정기간행물인《정원사 연대기The Gardeners' Chronicle》에 따르면, 오늘날 우리가 '로열 앤 체리'로 알고 있는 프루누스 아비움*Prunus avium*이 다른 품종에 비해 더 풍성하게 열매를 맺는 데다, 알이 크고 색이 진해서 재배할 만한 가치가 있는 품종으로 부각되었다는 사실을 알 수 있다. 야생 벚나무는 주변의 다른 나무와 풀들을 바람과 태양으로부터 보호하기 위해 심는 경우가 많았다. 또한 이 잡지에서는 벚나무가 성장이 빠르고 다른 식물들에 그늘을 드리우지 않으며, 자라면서 다른 나무들에게 자리를 양보할 만큼 유연하기 때문에, 부드러운 경토에 심어 참나무나 물푸레나무, 느릅나무 같은 다른 큰 나무들을 보살피거나 보조 역할을 할 수 있게끔 하라고 권했다. 그뿐만 아니라 나이가 많은 벚나무는 울타리 기둥이나 난간의 목재로도 좋다고 추천했다.

1853년, 일본은 지난 200년간 외부 세계와 교역의 문을 닫았던 고립주의적인 외교 정책의 종식을 선언했다. 일본에서 온 수입품이 곧 서양 사회에 쏟아지기 시작하면서, 자포니즘이라는 용어가 생길 정도로 사람들은 일본 예술과 문화의 매력에 흠뻑 빠졌다. 자포니즘은 유럽에서 일본 문화의 광범위한 영향력을 묘사하는 데 종종 사용되는 표현이었지만, 동시에 당대 유럽 예술, 특히 인상주의에 미친 영향을 보다 구체적으로 언급하는 데 쓰이기도 했다. 빅토리아 시대 사람들은 기모노 스타일

의 모양과 직물을 옷에 도입하기 시작했고, 예술 작품에도 새나 꽃 같은 (특히 벚꽃) 일본의 모티프가 나타나기 시작했다. 빅토리아 시대에 일본식 부채는 인기 있는 액세서리였고, 응접실에 일본식 다도 세트가 없으면 어딘지 완성되지 않은 듯한 허전한 느낌이 들 정도였다.

'떠다니는 세계'라는 뜻을 지닌 우키요에 양식의 에도 시대 목판화는 프랑스와 영국에서 다시금 생명을 얻었다. 콜타 펠러 이브스Colta Feller Ives가 저서 『거대한 물결: 일본 목판화가 프랑스 판화에 미친 영향』에서 서술한 바에 따르면, 이 작품들은 종종 "달이나 눈, 벚꽃, 단풍잎이 주는 즐거움"처럼 떠다니는 대상을 모티프로 삼았다. 빈센트 반 고흐, 클로드 모네, 폴 고갱 그리고 프랑스 작곡가 클로드 드뷔시도 이 작풍에 빠르게 휩쓸린 유명한 예술가들이었다. 호주 출신의 예술가 모티머 멘페스Mortimer Menpes는 1887년에 일본에 여행을 갔다가 방마다 하나의 아름다운 꽃으로 장식하는 전통에 매료되었다. 오노 아야코Ono Ayako의 저서 『영국의 자포니즘: 휘슬러, 멘페스, 헨리, 호넬, 그리고 19세기 일본』에 따르면, 멘페스는 오사카에서 직접 고른 나무토막으로 꽃을 조각했으며, 영국인 일꾼들이 이 장식을 그의 집에 설치하는 데 2년이 걸렸다고 한다. 멘페스는 자신의 작업실에는 동백꽃을, 응접실에는 작약을, 복도에는 국화를, 식당에는 벚꽃을 골랐다.

—

대지에 꽃이 만발할 때
아름다운 꽃 피우는 벚나무가 내 눈에 보이지 않는다면,
아! 그러면 내 마음은 진정 평화롭고 순수한 기쁨으로
봄의 기쁨을 만끽할 수 있을 텐데!

‡

아리와라노 나리히라在原業平
『고킨와카슈』1권 중 「봄철의 와카」 55(905)
일본 고전 시가에서(1880)

일본의 꽃놀이

❖

일본에서 벚꽃은 문화적으로 중요한 상징성을 지닌다. 매년 돌아오는 벚꽃의 개화 시기는 국가적으로 '하나미はなみ'를 즐기는 기간이다. 하나미에 대한 최초의 기록은 일본의 오래된 역사책 『니혼쇼키日本書紀』에 기록되어 있다. 하나미를 말 그대로 번역하면, '꽃놀이'이며 예전에는 중국의 매화도 그 대상이 었지만, 수 세기에 걸쳐 이 용어는 '사쿠라' 즉, 오늘날의 벚꽃을 보는 것으로 한정되었다.

벚꽃 개화는 일본에서 매우 중요한 연례행사이기 때문에 기상청에서는 봄철이 시작될 무렵 남쪽에서 시작해서 북쪽으로 올라가는 개화 시기를 추적해 발표한다. 그러면 일본인들은 친구나 가족과 함께 꽃구경을 하고 소풍을 갈 계획을 세우고자 이 보도에 촉각을 곤두세운다. 빨리 피었다가 지는 특성 때문에 일본인들은 벚꽃을 아름답지만 덧없는 생명의 본성을 상징한다고 여긴다.

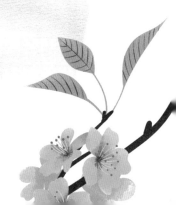

국화

크리산세멈 인디쿰

Chrysanthemum indicum

역경 속의 쾌활함

기원전 1500년경 중국에서는 국화를 차와 약재로 재배하고 이용했다는 기록이 있다. 국화속을 뜻하는 크리산세멈*chrysanthemum*은 고대 그리스어로 금을 뜻하는 '크리소스*chryssos*'와 꽃을 뜻하는 '안테몸*anthemom*'에서 유래했다. 국화는 '멈*mums*'이라 불리기도 하며 데이지, 해바라기, 달리아, 민들레, 아티초크, 상추를 비롯한 여러 종들을 포함하는 보다 넓은 국화과에 속한다.

빅토리아 시대의 정원에서 국화는 향이 캐모마일과 비슷하고 보기만 해도 행복해지는 생김새의 강인한 다년생 꽃으로 사랑받았다. 몇몇 종은 씁쓸하거나 톡 쏘는 향을 가졌다고 묘사되기도 했는데, 루이스 비비 와일더의 『향기로운 길』에서는 이 향을 한련과 비슷하게 코를 찌르는 듯한 냄새라고 설명했다. 단추 혹은 지구본 모양의 큼직하고 다양한 색상의 꽃으로 인기 있는 국화는 빅토리아 시대에 영국 전역의 꽃 전시회와 박람회에서 자주 모습을 보였다. 1841년에 발행된 《정원사 연대기》에 실린 한 기사에 따르면, 국화의 참신한 외양이 "무궁무진한 형태, 크기, 색깔을 감상하는 묘미"를 선사했고, 그에 따라 화훼 협회는 국화를 '원예가의 꽃'으로 분류했다. 원예가의 꽃은 매우 다양한 품종을 지닌 몇 안 되는 꽃들을 위한 특별한 범주를 말하며, 이렇게 원예가의 꽃이 된 국화의 새로운 품종은 엄격한 규칙에 따라 품질을 평가받았다.

헨리 필립스는 『꽃의 상징들』에서 국화를 추운 겨울 날씨에도 "명랑한 기운을 한껏 안겨주는" 꽃으로 묘사한다. 따라서 국화는 부러움을 사

는 기질이라든지 역경 속에서도 명랑함을 유지하는 것을 상징하는 꽃이 되었다. 한편 엘리자베스 워싱턴 워트의『꽃 사전』이나 케이트 그리너웨이의『꽃들의 언어』에서는 서로 다른 색의 국화에 각각 추가적인 의미를 부여했다. 예컨대 장밋빛 국화는 '나의 사랑', 흰색 국화는 '진실', 노란색 국화는 '짝사랑', '무시당한 사랑'이다. 유감스럽게도 배경 설명은 제공되지 않지만, 비슷한 색의 다른 꽃들에 대한 설명에서 빅토리아 시대의 정서를 참고하면 거기서 추론을 해볼 수 있다. 빨간색이나 분홍색은 일반적으로 긍정적인 사랑의 감정을 나타낸다. 흰색은 진실이나 순수함을 나타내며, 노란색은 노란 카네이션과 마찬가지로 원예가들에게서만 찬탄을 받는다. 또 베벌리 시턴의『꽃의 언어』에 따르면 빅토리아 시대 사람들에게 국화는 가을과 즐거움을 상징했지만, 중국에서는 9월, 또는 달의 꽃이자 인내를 상징한다고 알려졌다.

그해의 음력 9월 9일에 열리는 중양절은 국화 축제라고도 불리는 중국의 오래된 명절로 대만, 한국, 일본에서도 이 명절을 쇠었다. 기원전 206년에서 기원후 220년 사이에 한나라에서 시작된 이 명절은 집안과 몸에 남은 부정적인 기운과 나쁜 영을 몰아내고 깨끗이 씻어내는 날이었다. 중양절에는 견과류와 대추를 곁들인 9단의 쌀떡인 중양떡을 먹고 국화주를 마시며 중국과 대만에서는 이날을 노인들을 위한 날로 여기기도 한다.

국화에 관한 토막 지식

· ◇ · ◇ · ◇ · ◇ ·

국화는 고대 이집트의 정원에서 흔히 볼 수 있었다. 이집트인들은 국화를 종교 의식이나 장식용 꽃다발에 사용하곤 했으며 이집트 무덤에서는 국화가 화환의 일부로 발견되기도 했다. 국화는 고대 이집트의 흔한 장식 요소인 이집트 로제트Egyptian rosettes의 모델이기도 하며, 무덤이나 사원의 천장, 상자나 선박의 표면 등 다양한 곳에 새겨지곤 했다.

~

국화는 1989년 NASA가 실시한 연구에서 대기 오염을 줄이고 실내 공기의 질을 개선하는 데 도움을 주는 몇 안 되는 식물 가운데 하나로 밝혀졌다.

~

1967년에 촬영된 사진기자 마크 리부의 유명한 사진 〈궁극의 대결: 꽃과 총검〉에는 베트남 전쟁에 반대하는 시위에 참여한 17세 미국인 청소년 얀 로즈 카스미르가 찍혀 있다. 이 사진에서 얀은 총검을 휘두르는 군인들 앞에 국화 한 송이를 들고 서 있다. 무장하지 않은 십대 청소년의 결백함과 무장한 군인들의 모습을 나란히 보여주는 이 사진은 당시 '꽃의 힘'이라는 반전 시위 슬로건에 힘을 실어준 이미지들 가운데 하나였다.

· ·

~

그녀는 외모가 괜찮은 편이지만,
나를 유혹할 만큼 예쁘지는 않았다.
그리고 나는 지금 다른 남자들에게 무시당하는
젊은 여성에게 굳이 신경 쓸 기분도 아니다.

‡

다아시의 대사
제인 오스틴『오만과 편견』

Daffodil

수선화

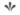

수선화속
Narcissus

자기애

수선화는 남유럽과 북아프리카에서 먼 옛날부터 자생하던 꽃이다. 양파나 부추와 함께 수선화과에 속하는 이 수선화속 식물은 그리스의 철학자 테오프라스토스가 기원전 350년에서 287년 사이에 지은 『식물에 대한 탐구』에서도 찾아볼 수 있다. 헨리 리트는 『새로운 약초 의학서』에서 개인적인 경험을 들어 신선한 수선화 뿌리와 아니스, 회향 씨앗, 약간의 생강을 끓는 물이나 포도주에 첨가하면 끈질기고 습한 충혈과 울혈에 효과적이라고 제안한 바 있다.

빅토리아 시대 사람들은 향기롭고 장식으로도 아름다운 수선화를 즐겨 재배했다. 엘리자베스 워싱턴 워트의 『꽃 사전』에서는 수선화가 "2피트(약 60cm) 높이의 줄기 위에 얹힌 같은 색의 꽃잎들과 그 한가운데에 멋진 황금 성배를 품은 무척이나 아름다운 꽃"이라고 말한다. 그리고 1906년에 『절화에 대한 책 The Book of Cut Flowers』의 저자인 전문 화훼 심사원 R. P. 브라더스턴 R. P. Brotherston은 수선화가 신부의 방을 장식하는 데 적절한 꽃일 뿐 아니라 줄기가 길어서 꽃꽂이를 할 때 정말 가치가 높은 꽃이라고 설명했다. 튤립이나 수선화 같은 꽃에서는 특히 줄기의 가치가 두드러지는데, 줄기가 길면 꽃의 하늘하늘함과 자연스러운 우아함이 더욱 강조되기 때문이다. 오늘날 사람들은 부활절이나 생일에, 부상을 입었거나 기분이 우울한 사람을 격려하기 위해 수선화로 꽃다발을 만들어 선물한다.

베벌리 시턴의 『꽃의 언어』에 따르면, 향기가 없는 꽃은 보통 부정적

인 성격을 나타내는 꽃말을 가지는 데 반해, 향기로운 꽃은 대개 좋든 나쁘든 도덕적인 특성을 나타내는 꽃말이 붙는다. 한편 시턴은 변신 설화가 어떤 식으로 꽃말에 반영되는지도 이야기하는데 특히, 수선화는 자아도취적인 젊은이가 꽃으로 변하는 내용의 신화적인 이야기를 통해 자기애 자체를 상징하게 되었다는 점에서 그 대표적인 사례다. 수선화속을 뜻하는 이름 나르키수스Narcissus는 고대 그리스어로 마약이라는 뜻을 지녔으며 비극적인 그리스 신화 속 인물인 나르키소스narkissos와 관련이 있다. 산의 요정인 에코는 강의 신 케피소스의 아들인 잘생긴 청년 나르키소스에게 반한다. 하지만 나르키소스는 에코의 애정에 보답하지 않았고, 에코는 나르키소스를 그리워한 나머지 점점 여위어갔으며 결국에는 산이나 계곡에서 계속 울려 퍼지는 자신의 목소리 말고는 아무것도 남지 않게 되었다. 그러자 사랑의 여신 아프로디테는 나르키소스가 물에 비친 자신의 모습과 사랑에 빠지게 해 에코를 죽게 한 데 대한 벌을 주었다. 스스로에 대한 짝사랑에 사로잡힌 나르키소스는 자기 모습이 비친 물웅덩이를 떠나지 못하고 허송세월하다가 조금씩 꽃으로 모습을 바꾸게 되어버렸다고 한다.

수선화가 등장하는 또 다른 그리스 신화가 있다. 대지의 여신인 데메테르의 딸 페르세포네는 들판에서 혼자 자라는 아름다운 노란 수선화에 마음을 빼앗긴다. 친구들에게서 멀어진 채 아름다운 꽃에서 눈을 떼지 못하던 페르세포네는 방심하다가 땅속 깊이 갈라진 틈새에서 튀어나와 자신을 지하세계로 끌어내리는 하데스에게 속수무책으로 당한다. 페르세포네는 처음엔 무척 불행했지만, 결국 하데스를 사랑하게 되었고 수선화는 두 사람에게 소중한 꽃이 되어 지하세계의 스틱스 강둑을 따라 자라게 되었다고 전해진다.

수선화에 관한 토막 지식

· ◇ · ◇ · ◇ · ◇ ·

수선화는 약간의 독성이 있어 익히지 않은 채로 먹으면 위험하다. 수선화 구근을 부추나 양파로 오인한 사람들이 중독 증상을 겪은 사례가 많이 보고되었다.

~

수선화 구근은 이처럼 독성이 있음에도, 고대 그리스와 로마에서 종양을 치료하는 데 활용되었다고 한다. 예를 들어 최초의 의사이자 의학의 아버지로 알려진 히포크라테스는 암에 대항하는 국소적인 치료에 수선화에서 짜낸 기름을 사용하라고 권했다.

~

수선화는 당나라가 문화와 예술의 황금기를 구가하던 618년에서 907년 사이에 중국에 들어왔다. 중국의 정원에 합류한 수선화는 그림이나 글씨의 단골소재가 되었고, 약으로도 활용되었다. 더불어 수선화 구근을 조각하는 예술도 발전했다. 이는 수선화 구근을 잘라내 찻주전자, 학, 수탉, 꽃병 등 상상할 수 있는 온갖 다른 형태로 자라게 하는 전문적인 기술이었다. 또 수선화는 연중일찍 꽃을 피우기 때문에 중국에서 새해에 부와 행운의 상징으로 여겨졌다.

. .

얼마나 돈을 낭비하는 사람인지 궁금하다.
내 창턱 밑에 이렇게 반짝거리는 금을 쏟다니!
순금일까? 아직도 반짝일까?
세상에! 수선화였어!

‡

셀리아 댁스터Celia Thaxter
『어린이를 위한 이야기와 시』 중 「3월」(1895)

Dahlia

달리아

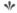

달리아속
Dahlia

영원히 당신의 것

멕시코가 원산지이면서 국화과에 속하는 달리아는 1525년 스페인의 하급 귀족들에 의해 처음으로 상세히 기록되었다. 1570년에 펠리페 2세의 궁정 의사였던 프란시스코 에르난데스Francisco Hernández는 새로운 약초와 허브를 발견하는 임무를 받들어 멕시코에 파견되었다. 그렇게 멕시코에서 7년을 보낸 에르난데스는 자신이 발견한 것들을 글로 남겼다. 최초로 달리아를 글로 묘사했던 이 기록은 이후 1651년에 자연사 서적인 『멕시코의 식물, 동물, 광물에 대한 새로운 자연사』에 실렸다. 에르난데스는 이 책에서 달리아의 뿌리가 냄새가 나고 쓴맛이 나기는 해도 "1온스를 먹으면 복통을 완화하고, 요의를 일으키며, 땀을 흘리게 하고, 추위를 쫓고, 냉기에 약한 위를 강화하며, 우울증에 저항하고, 폐색증을 뚫고, 종양의 크기를 줄일 수 있다"라고 적었다. 또 아즈텍인들은 속이 빈 달리아 줄기를 관개에 사용했으며, 오악사카인들은 식량 작물로 재배했다고 기록한다. 달리아 덩이줄기는 감자와 비슷하게 생겼으며 오악사카인들은 오늘날에도 이 덩이줄기를 요리에 사용한다.

1787년, 프랑스 정부는 천을 붉게 물들일 염료로 사용할 연지벌레를 찾기 위해 식물학자 니콜라 조제프 티에리 드 메농빌Nicolas-Joseph Thiéry de Menonville을 오악사카에 파견했다. 이때 메농빌은 에르난데스가 묘사했던 식물이 이 지역에서 자라는 것을 보았다고 보고했다. 그로부터 2년 뒤인 1789년, 멕시코시티 식물원의 원장이었던 비센테 세르반테스 Vicente Cervantes는 마드리드 왕립 식물원의 원장이었던 안토니오 호세 카

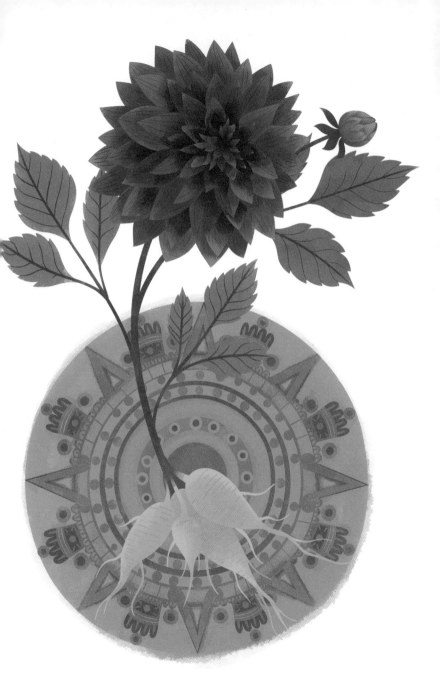

바닐레스Antonio Jose Cavanilles에게 이 식물의 일부를 보냈다. 카바닐레스는 그것을 심어서 키우는 데 성공했고, 같은 해 유럽에서 처음으로 달리아가 꽃을 피웠다. 카바닐레스는 근대 분류학의 아버지로 불리는 칼 린네Carl Linnaeus의 제자였던 스웨덴의 식물학자 안드레스 달Anders Dahl의 이름을 따서 이 식물을 '달리아'라고 불렀다. 이후 카바닐레스는 독일이나 이탈리아, 프랑스의 농원에 달리아 씨앗을 보냈는데, 식물을 키워내는 데 성공한 곳은 일부에 불과했다.

1803년에는 영국의 식물학자 존 프레이저John Fraser가 파리에서 달리아 씨앗을 얻어 런던의 약용 정원에 있는 자기 온실에 심었고, 꽃을 피우는 데 성공했다. 1804년에는 엘리자베스 바살 폭스Elizabeth Vassall Fox 부인이 카바닐레스로부터 달리아 씨앗을 구해 영국 켄싱턴에 있는 자기 집으로 보냈고, 그곳에서 폭스 부인의 정원사는 씨앗에 싹을 틔워 꽃을 피우는 데 성공해, 부인의 친구들과 다른 정원사에게 씨앗을 나눠 주었다. 이런 노력 끝에 1814년이 되어서야 달리아는 빅토리아 시대 정원에서 흔히 재배되는 꽃으로 자리매김했다.

그런데 공교롭게도 1804년은 나폴레옹이 프랑스의 황제로 등극한 해이기도 했다. 달리아가 유럽에 소개되었을 때 프랑스에서는 혁명이 갓 시작되었을 무렵이라 정원 가꾸기는 정치의 뒷전으로 밀려났다. 그러다가 나폴레옹이 통치를 하게 된 첫해에 각종 오락거리가 다시 등장했고, 여기에는 꽃 가꾸기도 포함되었다. 헨리 필립스가 『꽃의 상징들』에서 '불안정'의 상징으로 달리아를 선택한 데에는 이런 배경이 있었다.

19세기에 달리아는 변덕스러운 식물이라 여겨지기도 했다. 1841년에 발행된 《정원사 연대기》를 비롯해 영국에서 자라는 달리아에 대한 초창기의 기록은 이 식물의 아름다움과 우아함에 주목하면서도 재배하기가 얼마나 까다로운지 설명한다. 하지만 이후 1906년에 발행된 《정원사 연대기》는 달리아가 아름답고, 번식하기 쉬우며, 튼튼하고 곰팡이에 저항력이 있다고 설명했다. 영국의 원예 작가 조지 윌리엄 존슨George William

Johnson이 1847년에 저술한『달리아: 문화적 배경과 쓰임새, 역사』에는 달리아가 "우리나라의 가을꽃 가운데 가장 아름답다"라고 기술한다. 또『꽃 사전』에서는 달리아를 "크고 잘생긴 꽃을 피우며, 꽃이 해바라기와 비슷하지만 둘레의 설상화꽃잎이 합쳐져서 한 개의 꽃잎처럼 된 혀 모양의 꽃:옮긴이 꽃잎이 대부분 과꽃처럼 붉거나 자주색을 띤다"라고 묘사한다. 또한 이 책은 달리아와 과꽃이 재배를 통해 2~4배로 늘어났으며, 크기와 색상이 점점 더 폭넓어졌다는 점에 주목했다. 다만 빅토리아 시대의 정원사들이 달리아를 즐겨 가꿨다는 증거는 있으나, 어떻게 꽃을 배치했는지에 대한 논의는 많지 않다. 오늘날에 달리아는 결혼식 부케에서 장미나 작약보다 우아함의 격을 한층 더 높여주는 소재로 사용되기도 한다.

즐거운 꿈이나 슬픈 시간 속에서도
붐비는 복도나 쓸쓸한 나무 그늘에서도
내가 평생 할 일은
영원히 당신을 기억하는 것.

✝

토머스 무어
『토머스 무어 시집』(1827) 중 「1801년에게」

인상주의와 달리아

❖

프랑스의 인상파 화가 클로드 모네는 그림은 물론 정원 가꾸기에도 조예가 깊었다. 모네의 여러 작품들은 그가 개인적으로 조성한 정원에서 영감을 받아 완성되었다. 오늘날에도 방문할 수 있는 프랑스 지베르니 지역에 자리한 그의 집과 정원에는 달리아를 포함한 다양한 꽃과 그 유명한 수련도 있다. 또 정원 주변에는 단일 품종인 '란다프 주교의 주홍색 달리아Bishop of Llandaff scarlet dahlia'와 높이가 약 3.6미터까지 자라며 장식용으로 좋은 오렌지색 디너 플레이트(지름이 약 20센티미터 넘는 꽃을 뜻한다)가 있다. 데릭 펠Derek Fel의 『모네 정원의 비밀』에 따르면, 모네는 뒤에서 햇빛이 통과하는 반투명 꽃잎의 특성을 좋아해서 꽃잎이 이중으로 겹치는 꽃보다는 한 겹의 꽃을 선호했다.

모네의 절친한 친구이자 동료 화가인 피에르 오귀스트 르누아르도 작품 활동에 있어 정원의 영향을 많이 받았다. 1875년, 그는 파리의 몽마르트르 지역에 임시 작업실을 빌려 물랭 드 라 갈레트 근처에 머물렀고, 이를 소재로 한 그림은 나중에 더욱 유명한 작품이 되었다. 그리고 이 작업실에는 우연히도 달리아를 비롯해 식물이 무성한 정원이 딸려 있었다. 달리아는 종종 〈코르토 거리의 정원Garden in the Rue Cortot〉처럼 보다 장식적인 그림에 등장했는데, 이 작품은 두 남자가 달리아가 가득 자란 정원에서 대화하는 모습을 묘사한 그림이었다. 모네는 장식적인 소재들이 초상화나 현대 생활을 묘사한 장면만큼이나 의뢰 가치가 높다는 사실을 보여주기 위해 이 그림을 1877년의 인상파 전시회에 출품했다. 이 작품은 모네의 친구이며 미술 평론가이자 작가인 조르주 리비에르에 의해 "풀과 덩굴이 뒤섞인 가운데 아름답게 핀 붉은색 달리아"를 묘사했다는 점에서 호평을 받았다.

데이지

벨리스 페레니스
Bellis perennis

흰색 · 순수함

유럽이 원산지인 데이지는 목초지와 도로변의 야생화로 눈에 많이 띄지만, 수 세기 동안 정원의 관상용 꽃이나 부케용 꽃으로도 인기를 유지했다. 속명인 벨리스Bellis는 '예쁜' 또는 '잘생긴'을 뜻하는 라틴어 '벨루스Bellus'에서 유래했고, '전쟁'을 의미하는 라틴어 '벨로Bello'에서 유래했다는 해석도 있다. 데이지는 '낮의 눈'을 뜻하는 고대 영어 'dægeseag'에서 비롯했다. 이는 낮에는 피어 있다가 밤에는 닫혀 잠을 자는 데이지의 독특한 습성에서 유래했다. 데이지는 국화과에 속하는 초본식물로 꽃잎은 흰색이며 가장자리는 붉은색을 띠기도 한다. 색깔이 다양한 여러 품종이 있지만, 그 가운데서도 진정한 데이지로 치는 것은 영국 데이지인 벨리스 페레니스로 여러 설화나 시에서 가장 많이 등장해왔다.

T. F. 다이어Dyer의 『식물의 민속학』에 따르면 데이지는 오랜 세월 동안 사랑에 관한 미신적인 의미를 지녀왔다. 예컨대 유럽 시골의 젊은 아가씨들은 자신에게 청혼할 상대를 꿈속에서 확인하기 위해 베개 밑에 데이지 뿌리를 놓았다고 전해진다. 다이어는 오늘날까지 알려진 오래된 게임에 대해서도 설명한다. 사랑에 빠진 젊은이들이 데이지의 꽃잎을 하나씩 뽑으면서 '나를 사랑한다', '사랑하지 않는다'를 번갈아 말하면, 애정을 품은 대상이 자신들의 감정에 보답해줄지를 예측할 수 있다. 답은 마지막 남은 꽃잎에 어떤 구절이 오느냐에 따라서 정해진다. 데이지는 줄기가 길어서 화환이나 목걸이, 화관이나 팔찌를 만들 수 있으며, 루이스 캐럴의 『이상한 나라의 앨리스』에서 앨리스는 "데이지 꽃으로 목

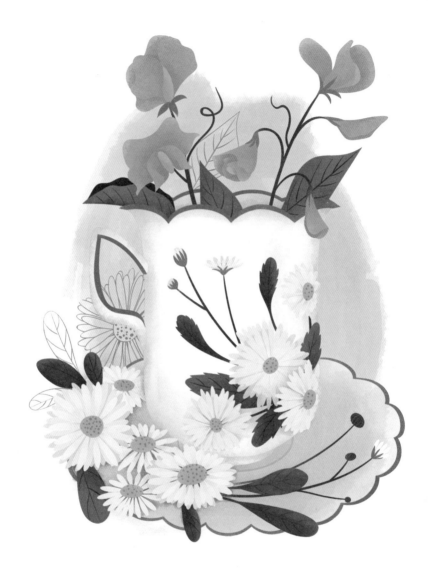

순수함의 잔에서 일어나는 섬세하고 지속적인 즐거움

+++

데이지가 담긴 컵과 스위트피

『꽃의 상징들』 속 삽화에서 영감을 얻었다.

걸이를 만드는 즐거움"에 대해 생각한다. 『꽃의 상징들』에서 헨리 필립스는 데이지를 "어린 시절 가장 먼저 즐거운 놀이 대상이 되어주는 꽃"이라고 언급하며, 데이지의 꽃말이 '순수함'이 된 배경을 밝힌다.

　『꽃 사전』에서 엘리자베스 워싱턴 워트는 이 꽃의 낭만적이고 찬탄할 만한 아름다움을 묘사한 유명한 작가들의 구절이야말로 데이지의 중요성을 드러낸다고 말한다. 그중에서도 가장 주목할 만한 것은 퍼시 비시 셸리의 시 「질문」이다. 이 시에서 셸리는 데이지를 목동자리의 가장 밝은 별이자 북반구에서 가장 밝은 별인 아르크투루스에 다음과 같이 비유했다. "데이지, 진주색을 띤 지상의 아르크투루스 별자리를 이루며 결코 지지 않는 꽃." 워트는 또한 데이지가 농촌의 풍경 위에 특별한 광택을 드리울 뿐 아니라, 아르크투루스처럼 영원히 존재하며 주변 자연의 여러 아름다운 요소들 가운데서도 가장 두드러진다고 적었다.

～

멀리서 반짝이는 너는
예쁜 별과 같지.
네 머리 위 하늘의
많은 별들처럼 아름답지는 않지만!
하지만 반짝이는 투구 장식을 단 별처럼
가만히 쉬면서도 침착하게 균형을 잡는다.
너를 책망하는 누군가 있다면
그의 보금자리에 평화가 오지 않기를!

‡

윌리엄 워즈워스
『윌리엄 워즈워스 시 전집』(1837) 중 「데이지에게」

데이지 다과회

◈

18세기에서 19세기 초반의 에티켓 설명서에서는 종종 데이지를 테마로 한 다과회를 열라고 제안한다. 다음은 클라라 러플린Clara Laughlin의 책『완벽한 안주인』에서 발췌한 내용이다. "데이지 다과회를 할 때는 실내를 데이지와 양치류로 장식하라. 가능하다면 이 꽃 그림이 있는 채색된 냅킨을 구비하는 게 좋다. 버터를 데이지 모양으로 올려놓아라. 흰색 메뉴판에도 표지에 데이지가 그려져 있고, 노란 리본이 달려야 한다. 메뉴는 치킨 샐러드, 롤빵, 올리브, 오렌지 케이크, 얼음 등이다."

1891년에 출간된 에피 메리맨Effie Merryman의『사교 모임』에서는 특정 테마로 모금 파티를 계획하고 실행하는 지침을 제공하며 '사교 모임에서 하는 수수께끼 풀이'에 대해 설명한다. 파티룸 입구 근처에 두 개의 상자가 배치되는데, 한 상자에는 수수께끼가 적혀 있는 종이조각이, 다른 상자에는 해답이 적힌 종잇조각이 가득 차 있다. 방에 들어갈 때 신사는 답안 상자에서, 숙녀는 문제 상자에서 하나를 골라야 한다. 파티가 진행되는 동안 남자들은 자기가 뽑은 답안에 해당하는 수수께끼를 뽑은 사람을 찾기 위해 여자들과 대화를 시작해야 한다. 맞았는지 확인하기 위해서 남자는 수수께끼와 답을 정리한 전체 목록을 가지고 있는 관리자에게 여자를 데려간다. 그 결과 맞으면 남자가 여자에게 저녁을 사주고, 틀렸다면 마땅히 5센트의 벌금을 낸다. 이 행사에서 짝이 맞지 않고 남은 사람은 누구든 '데이지'가 된다. 데이지들은 특별한 호의를 즐기며 슬픈 운명을 위로했다. 이들은 테이블에 앉아 데이지 차를 마셨으며 데이지 옷을 입고, 저녁 식사 후에 첫 번째 게임에서 원하는 사람을 파트너로 고르거나 게임이 진행되지 않으면 그 사람과 둘이서 이야기를 나눌 특권을 가졌다. 이렇게 선택된 파트너는 이의를 제기할 수 없었다. 한편 카드에는 수수께끼 대신, 잘 알려진 인용구를 적는 식으로 더욱 다양하게 게임을 즐길 수 있었다.

물망초

물망초속
Myosotis

진실한 사랑

물망초는 중세 시대부터 역사적, 신화적 맥락에서 사랑과 기억을 상징하는 꽃이었다. 1398년, 랭커스터가의 헨리 4세는 사촌인 리처드 2세에 의해 잉글랜드에서 추방되었는데, 이는 아마도 그가 1년 전에 리처드의 가장 가까운 측근과 고문들을 추방했던 반대파 지도자들에게 합류한 데 대한 보복이었을 것이다. 하지만 리처드는 대외적으로는 이 추방이 헨리가 1대 노픽 공작 토머스 드 모브레이Thomas de Mowbray와 결투하는 것을 막기 위해서라고 주장했다. 망명하는 중에 헨리는 사람들이 자기를 잊지 않았으면 하는 마음에서 물망초를 개인적인 상징으로 골랐다. 그리고 다음해에 그는 왕국으로 돌아와 리처드를 타도하고 마침내 왕위에 올라 물망초를 자신의 공식적인 상징으로 삼았다.

한편 영국의 역사학자 찰스 밀스Charles Mills가 전하는 중세 독일의 설화가 있다. 한 여성과 사랑에 빠진 기사에 대한 이야기로, 밀스는 이 이야기의 제목을 밝히지는 않았지만, 대부분의 문헌들은 이 이야기를 원작자가 알려지지 않은 「물망초 전설」의 일부 내용이 변형된 것으로 언급한다. 이야기는 이렇다. 어느 날 저녁 두 연인이 호수 가장자리를 산책하고 있었는데 여성이 맞은편 강둑에서 자라는 작고 파란 꽃들을 발견했다. 기사는 꽃을 갖고 싶어 하는 연인을 위해 갑옷을 입은 채 물속에 뛰어들었다. 그리고 꽃을 손에 든 채 헤엄쳐 돌아오기 시작했지만 갑옷의 무게가 기력을 빠르게 소진시켰고, 그는 점점 가라앉기 시작했다. 물에 빠져 죽기 전 기사는 자신을 절대 잊지 말라고 외치며 꽃다발을 여인

이 있는 쪽으로 던졌다.

빅토리아 시대의 작가 로라 발렌타인Laura Valentine이 쓴 책 『온갖 나라의 시인들이 골라 모은 아름다운 꽃다발들』에는 이 이야기의 개작된 판본이 등장한다. 기사인 앨버트와 숙녀 아이다가 함께 산책을 하던 중 아이다가 호수 한가운데에 있는 섬에서 꽃을 보았고, 앨버트가 그녀를 위해 꽃을 따다 주려고 헤엄을 치는 동안 "마치 어떤 영혼의 손이 그들의 신비로운 땅을 지키기 위해 호수의 특별한 힘을 깨운 것처럼 분노로 거품이 이는 파도"를 만난다. 그렇게 아이다에게 헤엄쳐 돌아가려던 앨버트를 물의 "성난 파도"가 죽음으로 끌어당긴다. 앨버트가 물속에 가라앉을 때 꽃들이 아이다의 발밑에 떨어졌고 앨버트는 이렇게 소리친다. "아이다, 나를 잊지 마!" 발렌타인은 또 다른 시 「다뉴브 강의 신부」도 싣고 있는데, 이 시에서 꽃을 발견하는 쪽은 남자 쪽이다. 남자는 약혼자의 태양처럼 밝은색 머리에 함께 땋을 목적으로, 이 꽃을 따서 약혼자에게 선물하고 싶어 한다. 여자는 그러지 말고 함께 있어달라고 애원하지만 남자는 이미 물에 뛰어든 상태에서 불어난 물에 휩쓸려 죽고 말았다.

이렇듯 물망초는 여러 옛 설화에 영감을 주었고, 중세 시대 필사본을 장식하기 위한 모티프로 활용되거나, 사랑과 관련된 주제를 가진 그림에 등장하기도 했다. 독일의 화가 한스 쉬스 폰 쿨름바흐의 양면 초상화가 그 예다. 1508년에 그려진 이 그림의 한쪽 면에는 젊은 남성을 가까이에서 그린 〈젊은 남자의 초상〉이 있고, 반대쪽 면에는 독일어로 '나는 물망초를 묶는다'라 적혀 있는 장식용 현수막 아래에서, 물망초로 화환을 만드는 여성의 모습이 그려진 〈화환 만드는 여성〉이 있다. 메트로폴리탄 미술관 측에 따르면, 이 초상화들은 청년이 신부가 될 젊은 여성에게 "당신의 마음을 충실하게 묶기로 약속함"을 상징한다. 그림은 또한 고양이를 두드러지게 묘사하고 있는데, 이는 오랜 세월 동안 예술에서 사용된, 헌신의 또 다른 미술적 상징으로 해석되어왔다.

1895년호 《정원사 연대기》에서 물망초는 빅토리아 시대 정원에서 "아

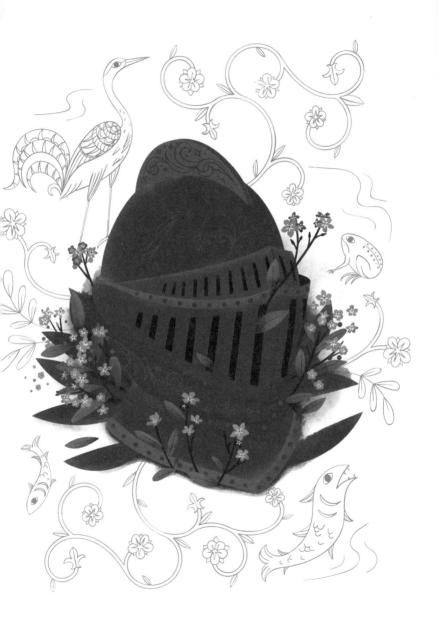

름다운 봄꽃들 가운데서는 좀 구식이지만 그럼에도 사람들이 보편적으로 가장 좋아하는 꽃"으로 설명되었다.

오늘날에는 물망초라고 부르지만, 이 식물은 줄기가 전갈의 꼬리를 닮은 곡선 형태로 자라는 경향이 있어 때때로 '전갈 풀'이라고도 불린다. 속명인 미오소티스*Myosotis*는 '쥐의 귀'를 뜻하는 고대 그리스어 'muosōtís'를 라틴어식으로 변형한 이름이다. 잎이 이 동물의 귀를 닮았기 때문이다. 헨리 리트는『새로운 약초 의학서』에서 전갈 풀이 전갈에 쏘인 부위의 통증을 완화하는 데 유용하다고 설명하는데, 이는 그리스의 식물학자이자 의사인 페다니우스 디오스코리데스가 기원후 50년에서 70년 사이에 저술한『약물지*De materia medica*』에 수록된 내용이다. 반대로 얘기하는 사람도 있다. 리트가 이 책을 쓰기 거의 400년 전에 살았던 중세 시대의 수녀이자 치료사인 힐데가르트 폰 빙엔의 글에서는, 물망초는 약으로 쓸모가 없고 섭취하면 득보다 실이 많다고 전한다. 하지만 빙엔은 아마도 물린 상처를 치료하는 데 이 꽃을 사용한다는 내용이 담긴 문헌을 아직 접하지 못한 상태였을 거라고 짐작할 수 있다.

오늘날 이 작고 파란 꽃들은 독특한 매력으로 정원을 빛내며 보석이나 가정용 장식품의 모티프, 문신 디자인에도 흔히 사용되며 부케에 들어가는 꽃으로도 종종 쓰인다.

하늘의 무한한 초원에서 하나씩 하나씩 소리도 없이,
사랑스러운 별들, 천사들의 물망초들이 꽃을 피운다.

‡

헨리 워즈워스 롱펠로Henry Wadsworth Longfellow
「에반젤린: 아카디 이야기」(1847)

애도의 풀

❖

빅토리아 시대 사람들은 도자기 다기 세트나 밸런타인데이 카드, 기념품 상자에 물망초 무늬를 더했으며, 상복의 일부로 착용하는 반지나 팔찌, 브로치 같은 보석류에도 물망초를 사용했다.

사랑하는 사람의 죽음을 애도하는 풍습은 빅토리아 시대 사람들이 무척 중요하게 여기는 관습이었다. 상을 당한 아기의 요람 담요는 검은 실로 수놓았고, 남성의 경우에는 검은색 띠나 완장만 착용하면 되었지만, 남편을 잃은 여성의 경우에는 남편이 죽고 첫해에는 1년하고 하루 동안, 두 번째 해에는 9개월 동안, 세 번째 해에는 6개월 동안 세 번의 애도 기간을 지켜야 했다. 거기에 남편이 사망하고 적어도 처음 6개월 동안은 사회적 활동이나 외출에도 제약이 있었다. 그 이후에는 가까운 친척들과만 교류가 허용되는 6개월의 기간이 더 이어져 애도 기간이 완전히 끝날 때까지 남편을 잃은 여성은 무도회나 파티에도 참석할 수 없었다. 처음 두 번의 애도 기간 동안에는 비단과 주름진 천인 크레이프로 만든 칙칙한 검은 옷을 입고 옷깃과 소매를 흰색으로 깔끔하게 정돈해야 했다. 그리고 마지막 애도 기간에는 회색, 보라색, 흰색의 상복을 입었는데 검은색보다는 덜 침울했지만 여전히 즐거운 색은 아니었다. 애도 기간은 고인과의 관계에 따라 달라지는데, 남편을 잃은 부인의 애도 기간이 가장 길었고 자녀나 형제자매, 부모의 죽음은 애도 기간이 그것의 절반 정도였다. 시부모, 고모, 삼촌, 사촌을 애도하는 기간은 약 한 달여에 지나지 않았다.

상복 차림을 완성하기 위해서는 정해진 액세서리가 필요했다. 검은색이나 보라색 손수건이 필수였고, 새까만 에나멜 반지와 팔찌, 비문이 새겨진 목걸이를 흔히 착용했다. 고인의 머리카락 한 묶음을 에나멜 케이스 안에 넣어 가지고 다니기도 했다. 이렇게 머리카락으로 만든 액세서리는 상중이 아닐 때도 착용하는 아이템으로 유행했고, 우정이나 존경의 의미를 담기도 했다.

디기탈리스

꙳

디기탈리스 푸르푸레아
Digitalis purpurea

―――――――――――――――――

간절한 바람

―――――――――――――――――

디기탈리스는 식물학자 레온하르트 푹스Leonhard Fuchs가 1542년에 골무라고 번역되는 독일어 단어 '핀게르후트fingerhut'를 라틴어식으로 옮긴 이름이다.『꽃 사전』의 설명에 따르면, 디기탈리스는 장갑의 손가락을 의미하는 '디기탈레digitale'에서 파생되었다고도 하는데, 사실 이 단어는 장갑과는 상관없이 '손가락의', '손가락에 속한'을 뜻하는 라틴어 단수형 단어다. 디기탈리스는 유럽 서부와 남부, 중부 지방에 주로 자생하는 질 경이과의 식물로, 사람 손가락을 쉽게 끼울 수 있는 기다란 종 모양의 꽃을 피운다. 이 꽃은 '사람들의 장갑', '마녀의 종', '마녀의 골무'라고 불리기도 하는데 이러한 이름들은 요정이 등장하는 유럽 설화에서 비롯했다. 이야기 속에서 요정들은 자기 옷을 수선하기 위해 이 꽃을 골무로 사용하고, 마녀들은 손가락에 이 꽃을 끼워 장식한다.

이 식물의 영어권 일반명은 '폭스글러브(여우 장갑)'이다. 어원학자 아나톨리 리베르만Anatoly Liberman은 'fox'가 원래 'folks(사람들)'였을 가능성이 있으며, 시간이 지나면서 'folks' glove(사람들의 장갑)'가 'foxglove(여우 장갑)'로 발음이 단축되었다고 추측한다. 한편 이 꽃이 여우와 관련성이 있다고 해도 그것은 완전히 신화적인 차원에 머문다. 영국의 식물학자 힐데릭 프렌드Hilderic Friend는『꽃과 꽃의 전설Flowers and Flower Lore』에서 이 꽃의 노르웨이 이름인 'foxes-gleow'는 대략 '여우–음악'으로 번역되며, 웨일스 신화에서는 요정들이 음악을 연주하는 종으로 이 식물을 사용했다 전해진다고 설명했다. 프렌드는 또 디기탈리스

는 보통 여우가 자주 다니는 구역에서 자라기 때문에 요정의 음악과 여우의 음악 사이에 어떻게든 일반적인 연결고리를 찾을 수 있다고 설명한다.

오용될 경우에 독성이 매우 강하긴 하지만, 디기탈리스는 수 세기 동안 심장이나 신장 질환을 치료하는 약초로 기록되었다. 헨리 리트는 『새로운 약초 의학서』에서 디기탈리스를 포도주나 물에 삶아 열이나 간, 비장, 기타 장기의 "정지"로 인한 울혈과 충혈을 제거하는 용도로 복용할 수 있다고 적고 있다. 17세기에 이탈리아인들은 상처를 세척하고 치유하는 데 디기탈리스를 자주 사용했다고 한다.

1874년호 《정원사 연대기》에서는 디기탈리스가 식물이 숲이나 강둑을 따라 더 자연스럽게 자랄 수 있는 야생 정원에 주로 배치되어 우아한 모습을 자랑한다고 묘사한다. 빅토리아 시대 사람들은 디기탈리스를 실내 식탁 장식용으로 즐겨 활용했다. 《플로리스트와 원예 잡지》 2권에는 한 기자가 1853년에 뉴욕 원예 협회의 반년마다 열리는 전시회를 방문했던 경험담이 실렸는데, 그는 "가장 아름다운 광경 중 하나"로 원형 탁자에 장식된 아름답고 다채로운 꽃다발들을 꼽았다. 그중 꽃병에 꽂힌 높은 피라미드 모양의 꽃다발은 "흔하지만 무척 아름다운 디기탈리스"로 이뤄져 있었다. 오늘날에도 디기탈리스는 우아하지만 다소 엉뚱하고 기발한 겉모습으로 계속 사랑받고 있으며, 봄을 주제로 한 꽃다발에 잘 어울린다.

❧

내가 그대의 꿈을 훔쳐올 소리였으면 좋겠네.
그리고 내 플루트의 숨결처럼
그대의 감각에 달콤하게 젖어 배어 나오기를.

‡

너새니얼 파커 윌리스Nathaniel Parker Willis
『도망자의 시』(1829) 중 「세레나데」

노란색으로 보이는 병

❖

반 고흐 미술관에 따르면, 고흐가 거주했던 아를 지역의 병원 의사인 펠릭스 레이Félix Rey는 고흐가 말년에 뇌전증을 앓았을 가능성이 있다고 밝혔다고 한다.

캘리포니아대학교 병리학 교수인 폴 울프는 「창의성과 만성 질환: 빈센트 반 고흐」라는 제목의 글에서, 디기탈리스는 이 시기에 뇌전증을 치료하기 위해 일반적으로 사용되었던 약이었지만 과도하게 처방되면 중독을 일으켜 부작용을 초래한다고 설명했다. 부작용 중에는 노란색 얼룩으로 둘러싸인 빛의 후광을 보거나 시야가 노란색으로 물드는 증상 등이 있다. 고흐의 그림 가운데 이러한 디기탈리스 중독의 양상을 반영하는 것처럼 보이는 두 점의 작품이 있다. 첫 번째 작품은 〈별이 빛나는 밤〉으로 바탕에 점처럼 찍힌 구는 후광이 점차 두드러지는 증상을 반영한 것일 수 있다. 그리고 두 번째 작품인 〈밤의 카페 테라스〉는 노란색 빛이 상당히 우세하다. 게다가 가장 높은 평가를 받는 고흐의 작품 중 하나는 말년에 그를 돌보았던 의사 중 한 사람인 폴-페르디난드 가셰Paul-Ferdinand Gachet의 초상인데, 그림에서 그는 보라색 디기탈리스 꽃을 한 움큼 들고 포즈를 취하고 있다. 물론 고흐의 편지에는 그가 디기탈리스로 치료를 받았는지에 대한 사실 여부가 드러나 있지 않다. 자연히 고흐가 디기탈리스 중독으로 인한 부작용을 실제로 겪었는지 아닌지도 확실히 알 수 없는데, 그럼에도 가셰 박사의 초상화를 비롯해 고흐의 말년의 작품에서 엿볼 수 있는 분명한 특징들이 흥미롭고 상당히 추측에 가까운 이 가설을 뒷받침해준다.

푸크시아

푸크시아속
Fuchsia

좋은 취향

푸크시아는 1696년 프랑스의 수도사이자 식물학자였던 샤를 플뤼미에 Chaeles Plumier에 의해 카리브해에서 발견되었다. 플뤼미에는 독일의 저명한 의사이자 식물학자였던 레온하르트 폭스Leonhard Fuchs를 기리기 위해 그의 이름을 따서 이 식물의 이름을 지었다. 푸크시아는 바늘꽃과의 꽃이 피는 관목이며 남아메리카와 중앙아메리카의 일부 지역에서 자생한다.

푸크시아는 프랑스의 정원에서 굉장한 인기를 누렸다. 붉은기가 도는 선명한 분홍색의 꽃받침(꽃을 감싸는 바깥쪽 잎)과 짙은 보라색 혹은 흰색의 꽃잎을 가진 이 식물의 오묘한 외양에서 '푸크시아색'이라는 색상이 비롯되기도 했다. 이 색을 만든 회사는 프랑스의 직물 염색약 제조업체인 르나르 프레르 에 프랑Renard Frères et Franc이었다. 르나르는 프랑스어로 여우를 뜻하며, 독일어로 '폭스fuchs' 또한 여우를 뜻한다. 꽃의 이름과 염색약 제조업체의 이름에 둘 다 여우가 들어가기 때문에 이 회사에서 만든 보라색을 띤 선명한 붉은색 염료에 '푹신fuchsine'이라는 이름이 붙었다. 그리고 나중에 이 이름은 2차 이탈리아 독립 전쟁 중 마젠타 전투에서 프랑스가 승리한 것을 기념하기 위해, 발음하기가 더 쉬운 '마젠타magenta'로 바뀌었다. 풍부한 색깔의 꽃이 우아하게 드리우는 특유의 외양 때문에 헨리 필립스는 『꽃의 상징들』에서 이 식물에 '취향'이라는 꽃말을 붙였다.

영국 푸크시아 협회에 따르면, 푸크시아는 1788년 선장 퍼스가 남아

메리카에서 돌아오는 배에 표본을 싣고 큐 왕립 식물원에 가져오기 전까지는 영국에 소개된 적이 없었다. 푸크시아는 벽에 걸린 바구니 속이나 습도가 높은 환경에서 잘 자라며, 빅토리아 시대에는 온실이나 실내 장식용으로 인기를 누렸다. 저술가 애니 하사드Annie Hassard는 『주거용 집을 위한 꽃 장식Floral Decorations for the Dwelling House』에서 창문에 매달린 바구니를 보기 좋게 장식하려면 가장자리에 축 처진 식물을 길러야 한다고 설명하며, 바구니 한가운데에는 잘 자란 '마셜 부인 푸크시아Fuchsia Mrs. Marshall'가 있는 게 좋다고 덧붙였다. 꽃의 중심이 밝은 장밋빛이 도는 분홍색이고 하얀 꽃받침이 있는 이 품종은 1862년에 잡종화되었으며, 오늘날에도 여전히 남아 있는 오래된 품종 중 하나다. 《플로리스트와 원예 잡지》 2권에 따르면 푸크시아는 잘 자랐을 때 전시 테이블 위에서 다른 어떤 식물과도 비교가 되지 않을 만큼 두드러지고 많은 사랑을 받는 식물로 묘사된다. 19세기 후반에 마켓 래빙턴Market Lavingron에 있는 마을 클리프 홀Clyffe Hall의 대표 정원사였던 제임스 라이James Lye는 높이 3미터, 너비 1.5미터 정도의 커다란 푸크시아를 길러 웨스트잉글랜드의 푸크시아 재배자 챔피언에 올랐다고 한다. 푸크시아는 시각적으로 인상적이고 관리가 딱히 필요하지 않기 때문에 오늘날에도 정원 장식용으로 인기를 끌고 있다.

행복은 물건이 아니라 취향에 있다.
다른 사람들이 원하는 걸 가지는 게 아니라,
우리가 원하는 것을 가지면 행복해진다.

‡
프랑수아 드 라 로슈푸코
『잠언집』(1665)

푸크시아와 패션의 만남

❖

눈길을 잡아끄는 강렬한 색을 가진 푸크시아는 오랫동안 이브 생 로랑을 포함한 여러 디자이너들의 인정을 받아 런웨이를 수없이 장식해왔다. 모던한 취향(이브 생 로랑은 1960년대에 리브고쉬 기성복 라인을 선보였다)과 화려한 색에 대한 남다른 사랑으로 유명한 이브 생 로랑은 종종 사파이어, 에메랄드, 푸크시아 같은 풍부한 색조를 자신의 컬렉션에 포함시키곤 했다.

푸크시아는 여러 해 동안 이브 생 로랑 브랜드를 드러내는 고유한 색이었다. 1983년 12월 5일, 메트로폴리탄 미술관에서 이브 생 로랑과 25년에 걸친 그의 작품을 기념하는 회고전이 열렸다. 이 브랜드의 주요 직물 공급 업체인 취리히 아브라함의 구스타프 줌스테그 실크하우스는 이브 생 로랑의 여러 작업물에 널리 퍼져 있는 색깔 조합인, 푸크시아색과 오렌지색 실크 1만 5,000야드(약 13.7킬로미터)로 미술관 본관 전체를 휘감았다. 《뉴욕 타임스》에서 저널리스트 버나딘 모리스Bernadine Morris는 이 행사에 대해 "분홍색, 오렌지색, 빨간색의 다양한 색조로 전시장 테이블이 꽃밭처럼 보였다. 한때 당구장으로 알려졌던 이 건물의 기둥도 비슷한 비단으로 덮여 황금 잎 화환에 의해 고정되었다"라고 말하며 감상을 전했다.

1979년에 이브 생 로랑은 루주 퓌르 립스틱 19호를 출시했는데, 이 립스틱은 푸크시아 실크에서 영감을 받은 푸른빛이 도는 푸크시아 색이었으며, 지금도 잘 팔리는 립스틱 제품이다. 이브 생 로랑 브랜드의 역사상 이 제품의 위상과 공로를 기념하기 위해 2018년에는 푸크시아 립스틱의 한정판 라인인 르 푸크시아 컬렉션이 출시되기도 했다.

Geranium

제라늄

🌱

쥐손이풀과
Geraniaceae

로즈 제라늄 • 당신은 나의 취향
야생 제라늄 • 부러움, 선망

제라늄의 기원에 관한 이슬람교의 오래된 한 설화가 있다. 예언자 무함마드가 강에서 목욕을 하는 동안 윗옷을 양아욱 가지에 걸었는데 이 식물은 그의 웃옷이 자신에게 걸쳐져 있었던 게 너무 행복했던 나머지 냄새가 좋은 로즈 제라늄으로 변했고, 이것이 최초의 제라늄이었다고 한다.

제라늄의 원산지는 남아프리카공화국의 희망봉이며, 16세기 후반에서 17세기 초 사이에 네덜란드 동인도회사가 약재나 식재료로 쓸 가능성이 있는 식물로써 유럽에 들여온 것으로 추정된다. 제라늄이 유럽에 도착했을 당시의 몇몇 역사적 기록을 보면 이 꽃은 네덜란드의 라이덴 식물원에 처음 심어졌다고 하는데, 이 식물원에 제라늄이 식재된 때는 18세기 초였다고 한다.

유럽에서 제라늄에 대한 가장 초기의 설명이 실린 책은 1554년 플랑드르의 식물학자 렘베르트 도도엔스Rembert Dodoens가 쓴 『크루이데보크Cruydeboeck』(네덜란드어로 '약초에 대한 책'이라는 뜻)다. 제라늄이 이 시기에 유럽에 있었는지 아니면 단순히 제라늄이란 식물에 대한 설명에 그친 건지는 불분명하지만, 다른 언어로 번역된 이 책의 판본과 다양한 개정판은 여러 해에 걸쳐 제라늄의 다양한 용도에 주목했다. 1578년 헨리 리트는 1557년에 나온 『크루이데보크』의 프랑스어 번역본인 『식물의 역사Histoire des plantes』를 번역해 『새로운 약초 의학서』로 출간했다. 리트의 책은 『크루이데보크』의 첫 번째 영문판이자 텍스트의 표

준 판본이 되었다. 이 책에서 리트는 제라늄이 궤양, 베인 상처, 피부 감염, 신장 결석 같은 다양한 질병을 치료하는 데 사용되었다고 설명했다. 1597년에 식물학자 존 제라드John Gerarde는 리트의 책에 새로운 정보를 추가해 『식물의 일반 역사The herball, or, Generall historie of plants』라는 제목으로 개정했다. 그리고 마침내 1636년에 토머스 존슨Thomas Johnson이 편집한 제라드의 책 3판에서 제라늄이 꽃을 피웠다는 소식이 실렸다. 영국 찰스 1세의 정원사였던 존 트레이드캔트John Tradescant가 1631년에 남아프리카에서 영국으로 제라늄 씨앗을 최초로 들여왔으며 1632년에는 꽃을 피우는 데 성공했다.

제라늄은 온실이나 창가 화단에서 잘 자랐고 교배하기가 쉬우며 약재로도 널리 쓰였기 때문에, 빅토리아 시대에 인기 있는 정원용 식물이었다. 『꽃 사전』에 따르면, 제라늄은 "아주 아름답지는 않아서 활기찬 살롱에서는 한 걸음 물러선 겸손한 특성을 띄었고, 그래서 다른 경쟁 식물들이 보다 더 선호되곤 했다"라고 언급했다. 다시 말해 제라늄의 쓸모는 다소 부족한 아름다움을 보상하지는 못했다. 하지만 루이스 비비 와일더의 『향기로운 길』에 따르면, 빅토리아 시대에 제라늄이 없는 꽃다발은 불완전하다고 여겨졌다. 당시 사람들은 꽃다발의 바깥쪽 가장자리에 톱니 모양의 잎과 작은 꽃을 가진 제라늄을 더해 레이스 같은 장식 요소를 가미했으며, 제라늄의 향기는 옆에 있는 다른 꽃들의 향을 북돋는 경우가 많았다.

제라늄은 제라늄Geranium과 펠라르고늄Pelargonium이라는 두 가지 이름으로 불린다. 두 속 모두 쥐손이풀과에 속하며, 씨앗이 담긴 꼬투리의 생김새가 각각 두루미와 황새의 부리를 닮았다고 해서 붙은 이름이다. 제라늄은 두루미를 뜻하는 그리스어 단어 '게라노스geranos'에서, 펠라르고늄은 황새를 뜻하는 그리스어 단어 '펠라르고스pelargos'에서 비롯했다.

제라늄의 잎은 새콤하고 쓴맛이 나며, 꽃은 샐러드의 고명으로

사용된다. 뿌리는 약재나 치료 요법에 활용되는데, 말린 가루를 물에 반
죽해 환부에 바르는 찜질약으로 사용한다. 또한 꽃잎을 뜨거운 물에 우
려 차로 즐기는 경우도 있다. 펠라르고늄속 식물의 잎과 꽃은 부드럽고
기분 좋은 맛이 나서 디저트나 샐러드에 자주 사용된다. 로즈 제라늄은
장미와 향이 비슷해서 인기가 있고, 잼이나 감미 시럽을 비롯한 디저트
에 쓰인다.

집안 공기는 서로를 향해 고개를 끄덕이는 꽃들의 숨결로 향기롭다.
값비싼 화병은 양쪽 집에 여기저기 흩어져 있으며,
한 창문 앞에는 펠라르고늄이 가득 핀 도자기가 올라간 청동 받침대가 세워졌다.

‡

오거스타 J. 에반스Augusta J. Evans
『바슈티, 또는 죽음이 우리를 갈라놓을 때까지』(1869)

냄새는 맡는 사람의 코에 달린 걸까?

❖

펠라르고늄속 식물의 독특한 특성 중 하나는 다른 잘 알려진 향기와 비슷한
다양한 향을 낼 수 있다는 것이다. 향기로운 잎을 가진 펠라르고늄속의 제라
늄은 200종 이상 있으며 로즈 제라늄이 가장 인기 있다. 이 꽃이 자아내는 향
으로는 육두구, 계피, 레몬, 딸기, 사과, 민트, 노간주나무 심지어는 생선 냄새
까지 있다. 그리고 모든 펠라르고늄속 식물은 요리나 향수, 포푸리의
재료로 사용될 수 있다.

히비스커스

무궁화속
Hibiscus

섬세한 아름다움

히비스커스는 아욱과에 속하는 꽃을 피우는 식물로 전 세계 따뜻한 열대 지방에서 자라며 아프리카와 아시아, 유럽이 원산지다. 빅토리아 시대의 꽃말 책에서 가장 흔하게 언급되며 중세에 약초로도 흔히 쓰였던 종은 히비스커스 트리오눔*Hibiscus trionum*이다. 베네치아 양아욱, 수박풀, 굿나잇 앳 눈, 1시간의 꽃으로도 불리는 종이다. 마지막 두 이름은 이 꽃이 아침에만 피고, 몇 시간 동안 피어 있다가 저녁이 되면 시들어 떨어지는 독특한 개화 습성 때문에 붙은 이름이다. 따라서 히비스커스는 정원을 장식하거나 화분에 심는 용도로는 훌륭하지만, 줄기를 꺾는 절화로는 적합하지 않다. 히비스커스의 꽃잎은 무지갯빛을 띠는 푸른색 후광 효과를 내서 꿀벌의 먹이 찾기 효율을 증가시킨다고 알려져 있다.

히비스커스 트리오눔은 꽃이 크고 크림색을 띠며 중심부는 진한 자줏빛 혹은 버건디색이고, 꽃가루는 황금빛을 띤 노란색이다. 이렇듯 우아한 외양 때문에 히비스커스는 빅토리아 시대 정원에서 자주 재배되었다. 1885년호 《정원사 연대기》에서는 크림처럼 하얀 꽃잎과 중심부의 진한 보랏빛이 뚜렷한 대조를 이루는 히비스커스야말로 "결코 잊을 수가 없는 꽃"이자 누구든 한 번 보면 "정말 아름답다! 꼭 손에 넣어야겠어!" 하고 탄성을 지르게 만든다고 전한다.

『꽃에 대한 공상과 도덕 이야기Floral Fancies and Morals from Flowers』 책 속에는 의인화된 미나리아재비와 히비스커스가 서로 대립하는 「1시간의 꽃과 열매 없는 꽃」이라는 우화가 실려 있다. 이 이야기에서 '열매 없는

꽃'인 페르시아산 미나리아재비는 겉모습은 도도하고 아름답지만 마음이 텅 비어 있다. 미나리아재비는 이웃인 '1시간의 꽃' 히비스커스를 연약하다는 이유로 경멸한다. 미나리아재비는 히비스커스가 여름 내내 버티지 못하고 지는 것을 단점이라 여겼는데, 어느 날 히비스커스를 찾아온 꿀벌 한 마리가 히비스커스의 꿀을 가져가면서 내일도 다시 오겠다고 행복하게 이야기하는 것을 목격한다. 히비스커스는 미나리아재비에게 자신이 비록 짧은 생을 살지만, 밝고 성취감이 넘치는 삶을 살아가다 죽은 뒤에는 자기 자리에 다음 세대의 후손들이 자라도록 씨앗을 남길 것이라고 말한다. 가을이 되자 히비스커스는 마른 줄기로 남았지만, 다음 해 봄에 다시 싹을 틔울 씨앗을 남겼다. 그리고 이야기는 봄이 다가오면서 "미나리아재비가 자랑하던 오래 버티는 특성이 히비스커스의 짧은 생보다 낫다고 할 수 있을까?" 하는 질문을 던지며 마무리된다.

존 제라드는 『식물의 일반 역사』에서 오비디우스가 『변신 이야기』에서 묘사한 아도니스 꽃은 그동안 아네모네나 바람꽃이라 여겨졌지만, 사실은 히비스커스일지 모른다고 제안했다. 고대 그리스의 시인 비온이 아도니스를 애도하는 비문을 썼을 때, 자신도 모르게 실은 히비스커스 트리오눔의 기원에 대한 이야기를 썼을지 모른다는 것이었다. 비온은 아프로디테가 사냥을 하다가 멧돼지에 물려 죽은 연인 아도니스의 시신을 껴안고 울었을 때, 그 눈물이 떨어진 땅 위에 꽃이 피었다고 썼다. 다시 말해 제라드는 이 꽃의 이름이 바람꽃이 아니라 사실은 히비스커스일 것이라 주장하며 오비디우스가 오해했을 거라 추측했다. "히비스커스가 쉽게 지는 연약한 꽃인데다가, 오래 가지 않는 여자의 눈물에서 피어났기 때문"이란 이유에서였다.

히비스커스 트리오눔은 빅토리아 시대 사람들에게 삶의 낭만적인 측면을 상징하는 꽃이었다. 그 밖에 다른 히비스커스 종들도 전 세계 문화에서 정신적이고 영적인 의미를 지녀왔다. 예를 들면 대한민국의 국화인 무궁화(히비스커스 시리아쿠스*Hibiscus syriacus*)가 그렇다. 무궁화는 한국

이 주권을 손에 넣기 위해 역사적으로 오랜 시간을 보냈던 만큼 문화적으로 깊은 의미를 담고 있다. 힌두교도들은 히비스커스 꽃잎이 신의 영적인 기운을 발산한다고 여긴다. 히비스커스속의 붉은색 종인 히비스커스 로사시넨시스*Hibiscus rosa-sinensis*는 힌두교에서 칼리 여신을 상징하며, 이 꽃은 칼리 여신과 가네샤 신에게 바치는 제물이기도 하다.

다만 히비스커스 트리오눔은 음식이나 약재로 쓰이지는 않으며, 디저트와 음료에 사용되는 히비스커스 종은 중국과 태국, 인도, 자메이카, 멕시코, 하와이에 서식하는 붉은색 종인 히비스커스 사브다리파*Hibiscus sabdariffa*다. 히비스커스는 오늘날에도 정원에서 자주 만나볼 수 있는 꽃으로, 특히 히비스커스 트리오눔은 기르기 쉽고 시골이나 오두막 스타일의 정원에 잘 어울린다.

조지아 오키프와 히비스커스

❖

1939년에 조지아 오키프는 파인애플 회사 돌Dole로부터 광고 캠페인의 일환으로 하와이의 식물과 풍경을 그려 달라는 의뢰를 받았다. 오키프는 9주 동안 하와이에서 거주하며 스무 점의 그림을 그렸는데, 그중에는 그의 가장 인상적인 작품으로 꼽히는 〈히비스커스와 플루메리아〉도 있다. 히비스커스 꽃이 밝은 파란 하늘을 배경으로 지는 모습을 담은, 분홍색과 노란색이 인상적으로 어우러진 그림이다. 하지만 그가 하와이에서 지내며 그린 그림 가운데 파인애플 그림은 없었기 때문에 돌 사는 파인애플을 비행기에 실어 뉴욕에 있는 오키프의 작업실로 보냈고, 거기서 오키프는 마지못해 그림을 완성했다.

인동덩굴

인동속
Lonicera

헌신적인 사랑

인동덩굴은 빅토리아 시대에 특유의 향기와 달콤한 꽃꿀 덕에 귀한 대접을 받았다.《정원사 연대기》에 따르면 보기 흉한 정원 벽이나 아치, 건물의 측면을 덮는 용도로 이만한 식물이 없었다고 한다. 헨리 필립스는 『꽃의 상징들』에서 인동덩굴을 "그 달콤한 성질이 눈부신 아름다움을 보여주는 것을 넘어, 서로 단단한 유대를 지닌다는 것을 우리에게 상기시키는" 행복한 상징으로 여겼고, 그런 이유로 인동덩굴에 '헌신적인 사랑'이라는 꽃말을 붙였다.

국립 기록에 실린 스코틀랜드 설화에서는 인동덩굴이 주근깨를 제거하는 데 도움이 되고, 화환으로 엮어 문 앞에 달면 악마와 마녀의 술수로부터 집을 보호할 수 있다고 전한다. 힐데릭 프렌드 역시 『꽃과 꽃의 전설』에서 스코틀랜드 사람들이 마녀로부터 집을 보호하기 위해 5월 2일이 되면 외양간에 인동덩굴 가지를 놓곤 했다고 말했다.

북반구가 원산지인 튼튼한 덩굴식물인 인동덩굴은 '우드바인woodbine'이라고도 불린다. 인동속을 뜻하는 로니케라Lonicera라는 이름은 칼 린네가 식물학, 산수, 의학 분야에 많은 저서를 남긴 독일 르네상스 시대의 식물학자 아담 로니케르Adam Lonicer의 이름을 따서 붙인 명칭이다. 인동덩굴은 매우 튼튼해서 청동기 시대 초기인 기원전 2049년에는 밧줄로 사용되었다고 알려져 있다.

헨리 리트는 인동덩굴은 영국의 시골과 숲 어디에서나 발견된다고 전하며, 포도주에 인동덩굴을 첨가해 복용하면 비장을 비롯한 내장 기관

의 경화 증상과 붓기, 호흡 곤란, 그리고 "부패하고 사악한 체액"을 정화하는 데 도움이 될 수 있다고 제안했다. 또 리트는 그리스의 약물학자인 페다니우스 디오스코리데스가 인동 잎을 기름에 으깨 질병이나 궤양, 타박상에 직접 도포하도록 했다는 기록을 소개했다. 이렇게 만든 기름은 상처를 치유하고 흉터를 완화하는 효과가 있었다고 한다. 오늘날의 의학 분야에서도 일본 인동덩굴이라 불리는 로니케라 자포니카*Lonicera japonica* 같은 특정 종은 염증이나 피부 감염에 효과가 있다고 알려져 있다.

저술가 애니 하사드는 『주거용 집을 위한 꽃 장식』에서 식탁 위로 뻗어나가는 덩굴, 양치류 꽃으로 멋지게 아치를 만들면 원형이나 타원형의 저녁 식탁을 가장 예쁘게 꾸밀 수 있으며, 만약 기어 다니며 자라는 실고사리와 같은 양치류를 구할 수 없다면, 제격인 식물로 인동덩굴을 추천한다. 오늘날 이렇게 꽃이 장식된 아치는 주로 결혼식과 같은 특별한 행사를 위해 쓰이며, 정원 안팎의 문이나 제단을 장식하는 데도 사용된다. 인동덩굴은 덩굴이 타고 오르게 만든 격자 구조물이나 벽을 덮는 장식용 식물로도 꾸준히 인기가 있다.

향과 풍미가 뛰어난 인동덩굴은 봄과 여름을 알리는 식물로 여러 디저트나 음료, 미용 제품의 재료로 쓰인다. 약초 학회에 따르면, 인동덩굴은 어린이를 비롯해 누구나 즐길 수 있는 순하고 안전한 허브로, 시럽으로 만들어도 가볍고 달콤한 맛을 자랑하며 메이플 시럽이나 꿀 대신 쓸 수 있다. 음료에 인동 시럽을 넣어 마시면 목이 갈라지고 건조할 때 도움이 된다. 또 인동은 자극을 많이 받는 피부용 크림에 첨가되는 경우가 있는데, 한 미용지에서는 인동덩굴의 향은 "햇살을 병에 담은 것과 가장 유사한 결과물"이라고 묘사했다.

시헨지 유적

❖

시헨지Seahenge는 영국 노퍽 홈 해안 마을에서 발견된 선사 시대 유적으로, 거꾸로 뒤집힌 커다란 나무 그루터기 주위에 55개의 참나무 조각이 빙 둘러져 있다. 청동기 시대에 만들어진 것으로 추정되는 이 유적은, 어떤 사람이 낚시를 하다가 진흙 속에서 청동 도끼를 건져내면서 처음 발견되었고, 이후에는 거꾸로 된 그루터기까지 발견되었다. 1999년에는 정식 조사가 이뤄지면서, 중앙의 나무 그루터기 구멍을 통해 감긴 인동덩굴 밧줄을 포함해 유적 전체가 완전히 발굴되었는데, 연구자들은 이 밧줄이 나무를 해당 위치로 끌어당기는 데 사용되었을 뿐 아니라 구멍을 통해 밧줄을 내리고 나무를 당겨 똑바로 세우는 데도 사용되었으리라 추정한다. '시헨지'라는 이름은 발견 초기에 언론에 의해 붙은 명칭이며, 이 유적이 처음에 어떤 목적으로 만들어졌는지는 여전히 수수께끼로 남아 있다. 시헨지는 발굴된 후 바닷물로 인한 피해를 막기 위해 홈 해변에서 약 20마일 가량 떨어진 도시인 킹스 린King's Lynn의 린 박물관 내에 이전되고 재건되었다.

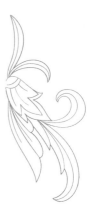

그렇다, 그 부드러움을 생각한다면
그건 사랑이었다.
유혹을 받고, 고뇌하며 강해지고,
결핍에도 흔들리지 않고,
온갖 기후에도 확고한,
그럼에도 불구하고, 무엇보다도
시간에 바래지 않는 그것!

‡

바이런 경

「해적선The Corsair」(1814)

히아신스

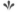

히아신스속
Hyacinthus

놀이, 게임, 스포츠

히아신스는 먼 옛날부터 알려졌던 꽃으로, 문학 작품에서 실제로 가장 먼저 언급된 경우는 호메로스의 『일리아스』다. 호메로스는 일리아스 14권에서 제우스가 아내 헤라를 보자마자 욕망에 사로잡혔으며 둘은 허브와 제비꽃, 연꽃, 히아신스로 이뤄진 꽃밭에 함께 눕는다고 썼다.

그리스 신화에서 히아킨토스Hyacinthus는 음악과 예술, 시, 빛, 지식을 관장하는 신인 아폴론의 아름다운 젊은 연인이었다. 서풍의 신인 제피로스도 히아킨토스를 연모했는데, 히아킨토스가 자신과 함께 있는 것보다 아폴론을 더 좋아한다는 사실을 알고 질투하게 되었다. 그러던 어느 날 아폴론과 원반던지기 놀이를 하던 히아킨토스는 갑자기 머리에 원반을 맞고 숨을 거뒀다. 이 이야기의 어떤 판본에서는 제피로스가 일부러 히아킨토스를 공격했다고 서술하고, 다른 판본에서는 히아킨토스가 아폴론을 감동시키느라 지나치게 열심이어서 일어난 사고였다고 서술한다. 히아킨토스의 숨을 거둔 몸이 땅에 누웠고, 곧 그의 피가 풀밭에 고였다. 피가 떨어진 자리에는 히아신스가 자라났는데, 아폴론이 히아킨토스를 애도하면서 흘린 눈물이 꽃잎에 떨어져 슬픔의 표시로 영원히 얼룩졌다. 헨리 필립스는 『꽃의 상징들』에서 이러한 이야기들과 히아신스가 고대 시인들에 의해 지금껏 기억되었던 방식을 감안할 때, 놀이나 게임이라는 꽃말을 갖는 게 적절하다고 적었다.

지중해가 원산지이며 은방울꽃, 아스파라거스와 친척 관계로 아스파라거스과의 향기로운 꽃을 피우는 구근식물인 히아신스는 식물학자 카

롤루스 클루시우스Carolus Clusius 덕분에 유럽에 전래되었다. 클루시우스의 친구인 오지에 기셀린 데 뷔스베크Ogier Ghiselin de Busbecq는 오스만 제국의 대사였으며, 장엄제라고도 불리는 오스만 제국의 술탄 쉴레이만Süleyman 1세의 궁정에서 일했다. 뷔스베크는 1570년대에서 1580년대까지 빈에 있는 약초 정원의 황실 관리인이었던 클루시우스에게 튤립, 수선화, 히아신스 같은 다양한 구근식물을 자주 보내곤 했다. 식물학자들이 다른 나라의 동료들과 연구용 표본을 공유하는 것은 당시에는 흔한 일이었다. 히아신스는 빈에 머물던 클루시우스를 통해 브뤼셀과 프랑크푸르트로, 이어 유럽 전역으로 퍼졌으며 잉글랜드까지 다다랐다. 히아신스는 독일 남부와 주변 지역에서 인기가 높았지만, 잉글랜드의 들판과 목초지, 특히 서부 지역에서 자유롭게 자라기도 했다. 헨리 리트는 이 식물이 파란색, 보라색, 흰색, 흰색을 띤 회색의 꽃을 피우며, 가볍고 기분 좋은 향기를 지녔다고 묘사한다. 또한 히아신스의 뿌리와 씨앗을 포도주에 넣고 끓이면 이뇨제나 앞으로 닥칠 질병에 대한 보조제, "들에 사는 독거미에 물린 상처"에 대한 해독제로도 복용할 수 있다고 적었다.

17세기 중반, 루이 15세의 공인된 정부였던 마담 드 퐁파두르Madame de Pompadour는 프랑스가 유럽에서 맛과 문화의 수도로 자리매김하는 데 일조한 인물이라고 전해진다. 그런 그가 가장 좋아하던 꽃이 바로 히아신스여서 베르사유를 비롯한 여러 궁전의 정원에 이 꽃을 심게 했다고 한다. 마담 드 퐁파두르는 당시 유행을 선도하는 유명인이었기 때문에 프랑스에 히아신스 열풍이 분 건 자연스러운 일이었다.

1874년호《정원사 연대기》에 따르면, 빅토리아 시대 사람들은 히아신스를 "놀라울 만큼 인상적인 꽃"이라고 여겨 야외 정원의 장식뿐 아니라 유리 온실의 실내 재배용 식물로 히아신스를 즐겨 가꾸었다. 잡지의 한 독자는 철사 위에 이 꽃을 달면 꽃다발을 더 쉽게 만들 수 있다는 의견을 전했다. 애니 하사드도 이 의견에 동조하며 히아신스의 수상꽃차례꽃

대에 여러 개의 꽃이 이삭 모양으로 피는 화서 :옮긴이가 자연 상태에서는 꽃 장식에 전혀 유용하지 않지만, 꽃을 잘 뽑아 철사를 적절하게 설치한다면 여러모로 활용하기 좋다고 썼다. 책 후반부에서 하사드는 붉은색 장미꽃 봉오리, 은방울꽃, 양치류의 잔가지와 함께 히아신스를 잘 배열해서 상의 단춧구멍에 다는 작은 꽃다발을 만드는 방법을 소개했다. 또한 히아신스가 봄을 주제로 한 장식에 알맞는 꽃이라고도 덧붙였다. 화환과 십자가를 주제로 하는 장에서 하사드는 세상을 떠난 친구나 친척들의 묘비에 남길 수 있는 좋은 제물이라며, 2월 한 달 동안 만든 3피트 너비의 큰 십자가에 히아신스와 동백, 스노드롭, 양치류의 씨와 홀씨를 심는 법에 대해 기술한다.

고대 로마에서 시작되었을 수도 있는, 원예 분야의 또 다른 인기 있는 관행은 꽃이 피지 않는 시기에 식물이 꽃을 피우게 하는 '강제 꽃피우기'였다. 그 당시 영국인들의 정원에서는 일 년 내내 꽃에 대한 수요가 높았기 때문에 이 관행이 흔한 편이었다. 히아신스는 이 기법을 적용하기에 좋은 식물로 여겨져서 종종 크리스마스에 맞춰 꽃을 피우곤 했다.

히아신스는 다용도로 활용 가능하며 아름다운 색깔과 달콤한 향기를 지녀, 정원 장식이나 꽃다발 재료로 귀중하게 취급되는 꽃이다. 파란색이나 보라색 히아신스는 애도를 표하는 꽃다발에 어울리며, 흰색이나 밝은색의 히아신스는 봄이나 결혼과 관련된 행사에 잘 어울린다.

그것은 허리 굽혀 예쁜 종처럼 꽃을 피운 히아신스다.
세포에서 나는 진한 향기로 꽃이 늘어졌고,
향기롭게 축 처진 그림자 가운데
기억 그 자체가 그림자가 되어 드리운다.

레티티아 엘리자베스 랜던Letitia Elizabeth Landon
『사랑스러운 꽃들』(1837) 중 「히아신스」

히아신스 아가씨

❖

시인 T. S. 엘리엇은 『황무지』에서 라일락으로 서사시를 연 다음, 1부 '죽은
자의 매장'의 그 다음 단락에서 히아신스를 등장시킨다. 엘리엇은 이 부분에
서 절망과 환멸 그리고 새로운 시작 가운데, 옛 기억과 그리움이 뒤섞인 것에
대해 이야기한다.

사월은 가장 잔인한 달
죽은 땅에서 라일락을 키우고
기억과 욕망을 한데 섞고
윤기 없는 뿌리를 봄비로 깨운다.
…
"일 년 전 당신이 저에게 처음으로 히아신스를 줬어요.
다들 저를 히아신스 아가씨라 불렀죠."
―하지만 밤늦게 히아신스 정원에서
꽃을 한 아름 안고 머리칼 젖은 너와 함께 돌아왔을 때
나는 말도 못하고 눈도 안 보여
산 것도 죽은 것도 아니었다.
빛의 핵심인 정적을 들여다보며 아무것도 알 수 없었다.
바다는 황량하고 쓸쓸하다(Oed' und leer das Meer).

여기서 엘리엇이 히아신스 아가씨를 통해 이상적인 젊은 시절의 개인적인 기
억을 제시하고, 히아신스 정원을 통해 성과 번식을 떠올리게 하며 아폴론과
히아신스 신화를 활용한다는 주장이 있다. 또한 '바다는 황량하고 쓸쓸하다'
는 오페라 〈트리스탄과 이졸데〉의 대본에 나오는 대사이기 때문에, 꽃을 한
아름 안고 머리카락이 젖은 사람은 사실 물에 빠진 선원이라는 주장도 있다.

Hydrangea

수국

❦

수국속
Hydrangea

자랑, 허풍

보송보송한 공 모양의 꽃에서 부드러운 향기가 나는 수국은 정원을 화려하게 장식하는 식물이다. 수국은 토양의 pH에 따라 색을 바꾸는 능력이 있어 '변화하는 장미'라는 별명으로 불리기도 한다. 산도가 높은 토양에서 수국은 보통 파란색이나 보라색 잎을 만들지만, 알칼리성 토양에서는 분홍색이나 빨간색 잎을 만들어낸다. 수국은 크고 화려한 꽃들을 많이 피우는 데 비해 씨앗과 열매를 거의 만들지 않아 빅토리아 시대 사람들에게는 허영심이 강한 꽃으로 여겨졌다. 하지만 그 색깔과 섬세한 겉모습, 기분 좋은 향기 덕에 수국은 빅토리아 시대의 정원에서 일정한 존재감을 유지할 수 있었다. 식물의 일부를 잘라 번식시키는 삽목을 통해 쉽게 개체수를 늘릴 수 있다는 사실 또한 인기를 끄는 요인이었을 것이다.

남아메리카뿐만 아니라 남아시아와 동아시아의 일부를 포함하는 서반구가 원산지인 수국은 고대부터 알려진 수국과의 꽃 피우는 관목이다. 수국의 속명 'hydrangea'는 그리스어로 '물hydro'과 '관vessel'의 합성어인데, 씨앗 꼬투리가 컵 모양인 것에 착안해 이런 이름이 붙은 것으로 보인다. 현대 의학에서 수국 잎 추출물은 요로 질환부터 말라리아 치료에 이르기까지 다양한 목적으로 활용된다. 수국 잎은 퀴닌quinine키나나무 수액에서 추출한 알칼로이드계 약물로, 과거 말라리아 치료제로도 쓰였다ː옮긴이과 유사하지만 그 독성이 100배 더 강한 알칼로이드를 함유하고 있는 것으로 밝혀졌다.

화석 기록에 따르면 수국은 신생대 팔레오세 말기부터 에오세 초기

(대략 4000만 년 전에서 5000만 년 전 사이)에 북서 태평양 지역에서 자라고 있었다. 다만 오늘날의 장식용 품종들은 이 지역이 원산지가 아니다. 이후 약 2300만 년에서 500만 년 전인 신생대 제3기 마이오세 시대로 거슬러 올라가는 다른 수국 품종의 화석이 중국 남부의 일부 지역에서 발견되었다. 야생수국이 관목이 된 품종인 미국수국은 작고 하얀 꽃을 피우며 '일곱 번의 짖는 소리'라는 별명을 갖고 있다. 약사인 조지프 프라이스 레밍턴Joseph Price Remington의 저서 『미국 의약품 해설서』에 따르면, 17세기에 미국 체로키족과 식민지 개척자들이 신장 결석과 방광 결석을 치료하기 위해 이 식물로 차를 만들어 마셨다고 한다. 소화하는 과정에서 구토가 일어날 수 있어, 결석을 배출하고 남아 있는 결석을 녹이는 것이 음용 목적이었다. 때때로 이같은 효과를 보기 위해 수국의 껍질을 씹는 경우도 있었다. 이 치료법은 체로키족과 아메리카 대륙 초기 정착민들에게는 큰 효과가 있었다고 전해지지만 어지럼증과 가슴 통증, 위장 장애를 일으키는 것으로 알려져 있기 때문에 직접 시도하는 것은 바람직하지 않다.

수국은 식물학자 피터 콜린슨Peter Collinson이 버지니아에서 나무수국의 표본을 집으로 보내면서 영국에 처음 전해졌다. 1799년의《식물학 잡지The Botanical Magazine》 13권에서 윌리엄 커티스William Curtis는 이 수국 종이 인상적이지는 않지만 재배는 쉽다고 기술한다. 그리고 나중에 "이보다 더 멋지고 장식용으로 훌륭한 종"인 히드란게아 호르텐시스 *Hydrangea hortensis*가 1790년 조지프 뱅크스 경에 의해 중국에서 큐 왕립 식물원에 전해졌다고 설명한다. 커티스는 이 종이 30~90센티미터 높이의 스펀지 같은 줄기를 가졌으며, 어린 줄기에는 보라색 반점이 있고, 자라면서 녹색에서 장밋빛으로 변하는 큼직한 꽃 더미를 지닌다고 설명한다. 그리고 수국은 영국에 전해지자마자 토양의 종류에 따라 꽃의 색깔을 파란색으로 바꿀 수 있다는 사실이 알려졌다. 1841년호《정원사 연대기》에서 한 독자는 자신이 발견한 푸른 수국이 얼마나 아름다운지 설명했을

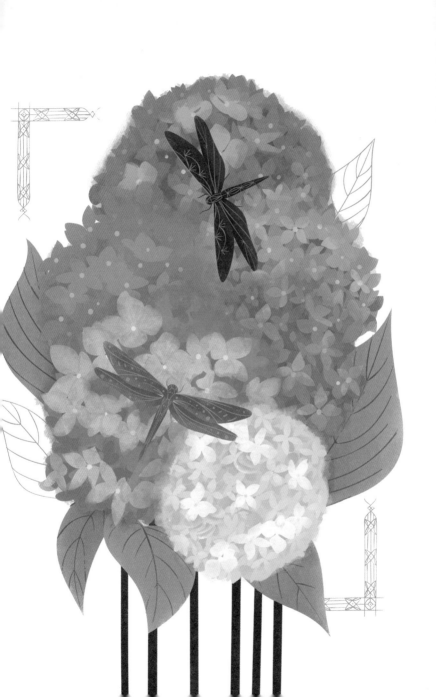

뿐 아니라 푸른 꽃이 핀 잔가지와 분홍색과 붉은 꽃이 핀 잔가지, 그리고 흰색과 노란색 꽃이 핀 잔가지를 직접 꺾어 표본을 보내오기도 했다.

일본에서 수국은 '아지사이ぁじさぃ'라 불리며 수백 년 동안 재배되어왔다. 수국은 일본에서 해당 꽃만의 전용 축제가 열리는 다섯 종류의 식물 가운데 하나다. 예컨대 매년 6월에서 7월까지 도쿄 분쿄의 하쿠산 신사에서는 분쿄 아지사이 마쓰리라는 축제가 열린다. 이 시기는 일본에서 비가 많이 내리는 장마 기간(쓰유梅雨)으로 수국이 만개할 때다. 하쿠산 신사는 치과 치료와 관련되어 있어서 에도 시대 이후 사람들은 치아 문제에 대해 신에게 도움을 청하고자 이 신사를 방문하곤 했다. 축제에 참가한 사람들은 수국을 구경하는 동안 치아 건강에 대한 정보와 칫솔을 무료로 얻을 수 있었다. 수국을 부르는 또 다른 일본 이름은 '일곱 번의 변화'를 뜻하는 '시치헨게七変化'인데, 수국이 다양한 색조로 바뀔 수 있다는 특성을 표현하고자 이름 붙여졌다. 이는 일본의 가부키 연기자들이 의상을 빠르게 바꾸는 것을 의미하기도 한다.

일본 고대 미술과 시에서 수국은 해소되지 않은 낭만적인 상황과 불확실한 마음을 표현하는 데 활용되었다. 예를 들면 12세기의 일본 고대 시인 후지와라노 이에요시藤原家良의 「후보쿠 와카쇼」가 그렇다.

깜박이는 반딧불이의
불빛을 보며
해질녘에
수국으로 물든 정원에서
사랑은 더욱 여운이 남는다

흔들리는 반딧불이의 불빛, 색이 변하는 수국, 해가 지는 시간 등 불안정한 요소들을 안정감 있는 사랑과 병치시켜 이 장면의 특징적인 분위기를 자아낸다. 한편 사무라이들은 끊임없이 색이 변하는 수국의 특성

을 도덕적 불성실함과 부정직함의 상징으로 여겼기 때문에 에도 시대에
수국은 정원수로 그다지 인기가 없었다고도 전해진다.

행동을 적게 하는 사람은 허풍이 가장 심한 사람이다.

‡

윌리엄 거널William Gurnall
『완전히 무장한 기독교인』(1662)

부처님 목욕시키기

◇

일본에서 수국은 에도 시대 이후 인기가 점차 높아지면서 정원과 절에서 널
리 재배되었다. 대부분의 수국은 독성이 있고 시안화물을 소량 함유하고
있다. 한편 히드란게아 세라타 종*Hydrangea serrata*과 히드란게아 마크로필라
종*Hydrangea macrophylla*의 잎에는 천연 감미료가 들어 있다. 히드란게아 세라타
는 '천국의 차'라고도 불리며 작고 아담한 관목에 레이스처럼 늘어진 꽃무리
나 둥글고 솜털 같은 꽃무리를 가지는 게 특징이다. 히드란게아 마크로필라
도 늘어지거나 둥근 두상화를 지닌다.

일본에서는 매년 감미료가 들어 있는 이 수국 잎을 말려 가루로 으깨거나 말
린 잎을 통째로 물에 담가 차를 만든다. 이 차는 부처님 오신 날인 매년 음력
4월 8일에 불상을 씻기는 관불 의식인 관욕에 사용된다. 이날은 벚꽃을 비롯
한 다른 봄꽃들이 피는 시기와 맞아떨어지기 때문에 꽃 축제를 의미하는 '하
나마쓰리花祭'라고도 불린다. 이 의식이 이뤄지는 동안 절에서는 작은 불상을
꽃으로 장식한다. 축제에 참가한 사람들은 부처의 탄생과 정화에 대한 상징
의식으로 불상에 차를 조금씩 끼얹는다. 국제 불광회BLIA에 따르면, 이 연례
행사에 참여한 사람은 내면의 균형과 조화를 증진하고 보다 계몽된 삶으로
나아갈 수 있다고 한다. 행사가 끝나면 물론 차도 마실 수 있다.

붓꽃

🌱

붓꽃속
Iris

당신에게 전할 말이 있어요

빅토리아 시대 사람들은 붓꽃에 찬사를 보내면서도 다른 장식용 식물처럼 많이 재배하지는 않았다. 1881년호《정원사 연대기》에서 J. 셰퍼드J. Sheppard는 이렇게 썼다. "난초를 제외하고는 붓꽃만큼 아름다운 꽃은 없다. 이 꽃은 별난 겉모습뿐만 아니라 상상할 수 있는 색 중에서도 가장 섬세하고 풍부한 색을 가지고 있기 때문이다. 특히 꽃꽂이용 절화를 만들 때 적합하며 물속에서도 오래 지속된다."

붓꽃은 고대부터 내려오는 꽃을 피우는 구근식물로 붓꽃과에 속한다. 붓꽃과에 속하는 꽃으로는 프리지어, 글라디올러스, 크로커스 등이 있다. 붓꽃에 대한 가장 초기의 언급은 페다니우스 디오스코리데스의 글에서 찾을 수 있다. 붓꽃을 뜻하는 단어 '아이리스iris'는 고대 그리스어로 무지개를 뜻한다. 디오스코리데스는 "줄기의 꽃들은 한쪽으로 구부러져 있고 흰색, 연한색, 검은색, 보라색, 귤색 등 다양한 색을 띤다. 바로 이런 이유로 이 꽃은 천상의 무지개에 비유된다"라고 말한다. 고대 그리스 신화에서 이리스는 무지개를 의인화한 여신이자 신들의 사자다. 이리스 여신이 나타날 때는 환한 빛과 봄꽃의 달콤한 향기가 공기를 가득 채운다.『식물에 대한 설화와 전설, 노래 가사』에서 리처드 폴커드는 그리스인들이 무덤에 붓꽃을 심는 이유에 대해 "헤르메스 신이 남성의 영혼을 이끄는 것처럼, 이리스 여신이 죽은 여성의 영혼을 마지막 안식처로 이끈다고 믿었기 때문일 것"이라고 설명했다.

붓꽃은 고대 문헌에서 때때로 '플뢰르 드 리스floure Deluces'나 '가든 플

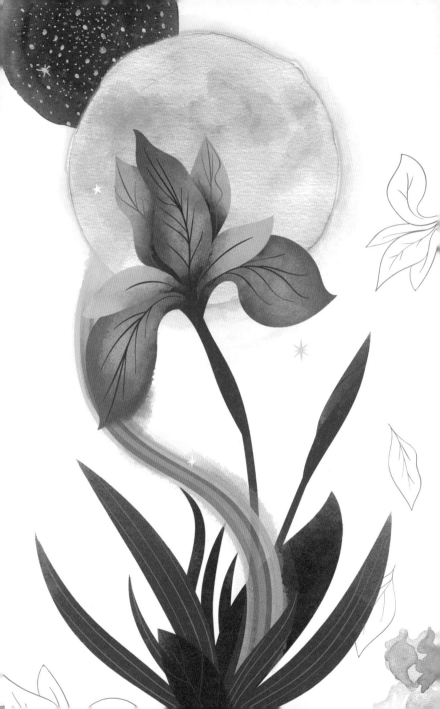

래기스garden flagges'라고 표기되며 수 세기 동안 유럽에서 자유롭게 서식했다. 헨리 리트는『새로운 약초 의학서』에서 붓꽃은 크기나 색깔, 서식지가 서로 다른 다양한 변종이 있으며 영국 전역의 강과 호수 근처, 저지대 시골에서 자유롭게 자란다고 설명했다. 붓꽃의 뿌리와 꽃, 그리고 일부 파란색, 보라색 품종의 잎은 직물 염료를 생산하는 데 사용되었다. 붓꽃의 뿌리는 의학적인 목적으로도 활용되었는데 초록색 뿌리의 즙은 이뇨제로 사용되었고, 꿀과 섞어 복용해 기침을 억제하고 호흡곤란을 완화시키는 보조제로 활용하기도 했다. 또한 이 혼합물은 궤양이나 피부의 찰과상을 완화하기 위해 국소적으로 사용되었고, 기미나 잡티를 없애기 위해 얼굴에 바르는 경우도 있었다. 리트는 또 붓꽃의 뿌리에서 나온 즙을 물, 식초와 함께 복용하면 곤충의 침에 쏘였을 때 겪는 고통을 완화하는 데 도움이 된다고 믿었고, 장미 오일과 섞어 이마에 바르면 두통을 줄일 수 있다고도 조언했다. 오늘날 붓꽃은 더 이상 약재로는 사용되지 않고, 향수나 아로마테라피용 오일에서 흔하게 쓰인다.

플로리다대학교 수생 및 침입 식물 센터의 최근 연구에 따르면, 노란붓꽃은 그 뿌리가 오염 물질을 흡수할 수 있어 때때로 수질 정화를 위한 용도로 심어진다고 한다. 이 연구는 붓꽃을 자연 서식지인 습지와 늪에서 전 세계의 인공적으로 물이 공급되는 정원에 옮겨 심어, 오수를 처리하고 폐수에 들어 있는 구리와 같은 금속 물질을 제거하는 데 성공했다고 보고했다.

플뢰르 드 리스

❖

프랑크 왕국의 왕 클로비스Clovis(466년경에서 511~513년)에 관한 이야기는 플뢰르 드 리스의 기원에 대한 최초의 종교적인 전설 가운데 하나다. 클로비스의 아내인 성 클로틸다Clotilda는 오랫동안 남편이 기독교로 개종하기를 기도했지만 클로비스는 거부했다. 그러다 훈족과의 오랜 전투에 나선 클로비스는 패배에 직면하자 아내가 믿는 신에게 필사적으로 도움을 청했고, 곧 전투는 그에게 유리하게 전개되었다. 결국 전쟁에서 승리를 거두자 클로비스 왕은 그 공을 아내가 믿는 하느님 덕택이라고 돌려 자진해서 세례를 받았다. 그러자 성 클로틸다는 프랑스를 상징하는 문장에 있던 세 마리의 두꺼비가 백합 세 송이로 대체되는 환상을 봤다고 남편에게 말했고, 클로비스 왕은 세례를 받는 중에 백합 세 송이를 방패에 새기기로 했다. 또 다른 판본에는 성모 마리아가 클로비스 왕에게 백합꽃을 보여줬다는 이야기도 있다.

프랑스어 'fleur-de-lis'는 '백합꽃'으로 번역되기는 하나, 사실은 붓꽃의 양식화된 묘사로 수 세기 동안 프랑스 왕들이 자국의 우월성을 드러내는 상징으로 사용했다. 플뢰르 드 리스를 자신의 공식 상징으로 채택한 최초의 왕은 루이 7세(1120~1180)였다. 루이 7세는 방패와 왕실의 깃발에 붓꽃 문양을 넣었다. 『식물에 대한 설화와 전설, 노래 가사』에서 리처드 폴커드는 플뢰르 드 리스가 원래는 플뢰르 드 루이fleur de louis였는데, 나중에 플뢰르 드 루스fleur de luce로 바뀌었다가 플뢰르 드 리스fleur de lys(lis)가 되었다고 설명한다. 덧붙여 1137년에 제2차 십자군 원정에 나선 루이 7세가 꿈에서 붓꽃을 본 뒤 자신의 상징으로 삼았다고 전한다. 또한 몇몇 연구자들은 리스(lys 혹은 lis)가 1610년에 프랑스의 왕이 된 루이 13세 때까지 프랑스 왕들에게 흔히 사용된 이름인 로이스Lois나 클로비스Clovis, 루이Louis를 대체하는 철자인 로이스Loys에서 변형된 용어라고 생각하기도 한다. 프랑스의 문장에 세 개의 플뢰르 드 리스를 사용하도록 간략화한 것은 샤를 5세인 것으로 알려져 있다. 그는 1376년에 성부, 성자, 성령이라는 삼위일체를 기리기 위해 이런 상징을 채택했다.

재스민

❦

영춘화속
Jasminum

흰색 • 상냥함
노란색 • 우아함, 품위

영국의 나무와 관목에 대한 식물학 안내서인 존 클라우디우스 라우든John Claudius Loudon의 『영국의 수목원과 과수원Arboretum et fruticetum britannicum』에는 출처는 불분명하지만, 결혼식 날에 신부가 머리에 재스민을 꽂는 관습과 관련된 전설이 실려 있다. 라우든의 이야기는 빅토리아 시대의 원예 잡지에도 자주 실렸다. 역시 실제로 있었던 일이라는 증거는 없지만, 1699년 토스카나의 한 대공이 고아Goa 지방에서 채집한 노란 재스민 품종 자스미눔 오도라티시뭄*Jasminum odoratissimum*의 상태 좋은 표본을 소유하고 있고, 이것이 영국에 있는 유일한 표본이라는 이야기가 퍼졌다. 대공은 재스민을 매우 아낀 나머지 이 종을 독점하여, 다른 사람은 재배하지 못하도록 엄격하게 관리했다. 그러던 어느 날 공작이 고용한 정원사가 한 시골 소녀와 사랑에 빠져 소녀의 생일에 재스민 잔가지를 꺾어 애정의 표시로 선물했다. 소녀가 이것을 땅에 심었더니 커다란 식물로 무척 빠르게 자라났고, 구경을 온 이웃들이 아름다운 향기를 풍기는 이국적인 꽃의 자태에 감탄을 금치 못했으며 심지어 소녀에게 돈을 주고 식물의 잔가지를 가져와 심기까지 했다. 결국 소녀는 재스민 잔가지를 팔아서 정원사와 결혼할 만한 큰돈을 모았다. 라우든은 "토스카나의 소녀들은 이 모험담을 기억하기 위해 자신의 결혼식 날 재스민 꽃다발로 몸을 장식한다"라고 마무리했다. 토스카나에는 '재스민 꽃다발을 들 수 있다면 신부에게도, 남편에게도 행운'이라는 속담도 있다

고 하며 이 관습은 예멘의 신부들에게도 전해졌다고 한다.

재스민 품종 중에는 남아시아와 인도에서 온 자스미눔 삼박Jasminum sambac이 있는데, 이 품종은 때때로 '토스카나 공작' 또는 '아라비아 재스민'이라고 불린다. 카네이션과 비슷하게 생긴 꽉 들어찬 겹겹의 흰색 꽃잎을 지녔으며, 이름이나 출신 국가와 살짝 연관된 사연도 갖고 있다. 반면 '인도의 미인Belle of India'도 자스미눔 삼박의 또 다른 이중 꽃잎 품종이지만 잎이 덜 풍성하며 전승과 관련이 있다는 징후도 특별히 없다. 한편 재스민은 인도에서 가장 아름답고 향기로운 자생종 꽃으로 여겨지며 결혼식과 종교 의식, 축제에서 중요한 역할을 한다. 인도 전역의 사원 입구에 목재로 쓰이거나 기도실에서 향을 피우는 데 쓰이고, 결혼식 날 신부의 머리를 장식하고, 결혼식 요리에 향을 더하거나 장식하는 용도로 사용된다. 힌두교에서는 공물로 바치는 꽃이 신들마다 다른데 그중 재스민은 모든 신들이 받아들이는 몇 안 되는 꽃 가운데 하나다.

『식물의 민속학』에 따르면, 유럽에는 꿈에서 재스민을 보면 좋은 징조로 여기는 전승이 있다고 한다. 한편 재스민은 장미 다음으로 전 세계에서 가장 인기 있는 꽃으로, 아름다운 모습과 강렬한 향기, 디저트와 음료에 첨가하기 좋은 맛으로도 사랑받고 있다. 중국 문화에서 재스민은 '영원한 사랑'을 상징하며 불교에서도 성스러운 꽃으로 받아들인다.

재스민속은 물푸레나뭇과에 속하며 물푸레나뭇과에 속하는 다른 식물로는 라일락이나 올리브나무가 있다. 재스민은 유럽과 아프리카, 아시아의 열대 기후에 자생하며 중국에서는 한나라 때 페르시아만에서 재스민이 수입되었다. 페르시아만 지역은 향기로운 재스민 차를 만들기 위해 처음 이 식물을 재배한 지역이었다. 이후 청나라 때는 재스민 차를 기계로 대량 생산해 서양 국가들에 수출할 수 있게 되었다.

재스민은 자생종으로 수 세기 동안 영국의 정원에 널리 심어졌다.『꽃 사전』에 따르면, 빅토리아 시대에 재스민은 "기분 좋은 향기를 멀리까지 퍼뜨리는 우아한 식물"이었다. 또 헨리 리트는 붉은 반점이나 피부의

붓기를 완화하기 위해 환부에 이 꽃을 사용할 수 있으며, 식물의 기름을 복용하면 두통을 덜 수 있다고 제안했다.

영국의 화학자이자 조향사 조지 윌리엄 셉티머스 피에세G. W. Septimus Piesse는 『향수의 예술』에서 "재스민은 조향사에게 가장 귀중한 재료 중 하나다. 이 식물의 향기는 섬세하고 달콤하며 너무 특이해서 비교할 만한 다른 식물이 없고, 그래서 쉽게 모방할 수도 없다"라고 언급했다. 이어서 피에세는 조향사들이 냉침법을 통해 재스민 향을 어떻게 얻는지 설명했다. 먼저 돼지기름과 소기름의 혼합물을 유리 쟁반에 펼친 뒤 갓 딴 꽃을 그 위에 붙이고 하루 정도 내버려둔 다음, 또 다른 갓 딴 꽃으로 같은 작업을 반복해 기름기가 향기를 흡수하게끔 해야 했다. 다음으로 포마드 혹은 포마튬이라 불리는 이 혼합물을 쟁반에서 긁어내고 녹인 후 체에 밭쳐 걸러낸다. 또 다른 방법은 둥글게 뭉친 양털을 기름에 담가 신선한 재스민 꽃을 반복적으로 뒤덮은 다음, 이 양털 공을 압착기에 넣고 짜서 재스민 오일을 만드는 것이다. 액체 향수를 만드는 데 사용되고 남은 포마드나 오일은 머리카락이나 피부에 바를 밤으로 사용되었다.

빅토리아 시대 사람들은 공공장소에서 맞닥뜨릴지도 모르는 불쾌한 냄새를 막기 위해 향을 뿌린 손수건을 사용했다. 피에세에 따르면, 재스민 향수는 영국과 프랑스 향수 회사들이 판매하는 많은 상품 중에서도 가장 인정받는 손수건용 향수였다. 또한 셉티머스는 재스민을 순수한 형태 그대로 사용한다면 향이 지나치게 강하고 다소 역겨울 수 있지만 "정반대 성격의 다른 향과 적절하게 혼합하면, 아무리 까다로운 고객에게도 만족감을 선사할 수 있다"라고 설명한다.

재스민 차

중국의 도시 푸저우는 많은 재스민 품종을 재배하기에 제격인 기후로 유명하다. 이곳은 향기로운 차를 생산하는 방법이 발명된 지역이기도 하다. 전통적으로 재스민 차의 향기를 즐기는 법은 이렇다. 아침에 재스민 꽃이 피자마자 바로 꽃을 따서, 준비해둔 가공된 찻잎으로 층층이 덮어야 한다. 그러면 몇 주 동안 재스민 차는 잎에 흡수된 향기를 계속 내뿜는다.

푸저우에서 재스민 차는 여러 독에 대한 해독약으로 취급되며 전통 약재에 포함된다. 유엔 식량 농업 기구에 따르면, 푸저우 방언에서 '약을 산다'는 말은 '차를 산다'를 의미하며 '약을 끓인다'는 '차를 끓인다'를, '약을 마신다'는 '차를 마신다'를 뜻한다고 한다.

다른 이들이 잘 때 깨어나는 식물로부터,
그리고 하루 종일 자기 자신의 향기를 맡는
수줍은 재스민 꽃봉오리로부터,
해가 지고 나면
떠도는 모든 산들바람에
기분 좋은 비밀을 털어놓아라.

토머스 무어
『랄라 루크: 하람의 빛』(1817)

Lavender

라벤더

라벤더속
Lavandula

불신

빅토리아 시대의 정원과 온실에서 찬사를 받는 식물이었던 라벤더는 말렸을 때 나는 신선하고 쾌적한 향을 얻기 위해 재배되었고, 목욕이나 세탁용 물에 향을 더할 에센셜 오일을 만드는 데 쓰였다. 라벤더는 '보호'나 '인정'이라는 긍정적인 상징을 얻기도 했지만, 불쾌한 냄새를 가릴 용도로 사용되었기 때문에 '불신'과 '기만'의 상징으로 더 널리 인식되었다. 라벤더는 근육 이완을 돕거나 베인 상처와 화상을 치료하는 등의 다양한 의학적 효능으로도 유명했다. 최근의 연구에 따르면, 라벤더는 기분을 안정시키고 신경계의 문제를 치료하는 데도 효과가 있다고 한다. 라벤더는 특유의 아름다움과 향기, 그리고 재배의 용이성 덕분에 오늘날에도 여전히 인기를 누린다. 또한 라벤더의 꽃과 잎은 오랫동안 다양한 디저트와 향긋한 요리, 음료의 재료로 사용되었다. 엘리자베스 1세 여왕은 편두통을 완화하기 위해 라벤더 차를 약으로 마시기도 했고, 라벤더 잼을 식탁에 항상 올려둘 정도로 그 맛을 무척 즐겼다고 한다.

지중해가 원산지이며 오랜 옛날부터 전해 내려온 라벤더는 꽃을 피우는 꿀풀과 식물이다. 라벤더라는 이름은 '씻다'를 의미하는 라틴어 'lavare'에서 유래했다. 고대의 기록에 따르면, 라벤더는 로마와 중세 유럽에서 빨래와 목욕에 쓰이는 물을 향기롭게 하기 위해 널리 사용되었다고 한다. 영어 표현에서 'laid up in lavender(라벤더를 모으다)'와 'laid out in lavendar(라벤더에 취하다)'는 라벤더의 향을 이용해 주변을 청결하게 하는 방식을 나타낸다. 전자는 옷을 나방 같은 곤충으로부터 보호

하고 잘 보존하기 위해 옷에다가 라벤더를 함께 보관하는 것을 말한다. 후자는 시신에 수의를 입히는 것을 뜻하는데, 죽은 사람 근처에 라벤더나 다른 약초를 흩뿌려 냄새를 가리려 한 데서 비롯된 것이다.

T. F. 다이어는 『식물의 민속학』에서 토스카나에서는 라벤더가 질병과 불운을 일으키는 악의적인 저주인 '악마의 눈'으로부터 잠재적인 희생자를 보호하는 데 도움을 줄 수 있다고 설명했다. 좀 더 구체적으로 설명하자면, 라벤더는 항균성이 있어 의료 행위에 부정적인 영향을 미칠 수 있는 해로운 세균을 물리치는 데 효과적이라고 알려져 있다. 특히 고대 이집트에서는 미라를 만들기 위해 시신을 씻고 보존하는 과정에서 여러 식물성 오일을 사용했는데, 저렴하면서도 쉽게 구할 수 있는 라벤더 에센셜 오일이 그중에 하나로 쓰였다.

외과 의사 토머스 조지프 페티그루Thomas Joseph Pettigrew는 『이집트 미라의 역사』에서 현대적인 미라 제작 과정에도 라벤더가 자주 사용되었다고 썼다. 그는 1769년부터 1772년까지 런던 왕립 예술원에서 해부학 교수로 일했던 유명한 외과 의사 윌리엄 헌터William Hunter가 강의 내용에 포함시키곤 했던 방부 처리법에 대해 언급한다. 이 과정은 우선 방부제로 사용되는 베네치아 테레빈유, 캐모마일 오일, 라벤더 오일의 혼합물을 만드는 것으로 시작한다. 다음으로 이 액체는 주황색의 버밀리언vermilion 색소로 색이 입혀져 신체에 완전히 흡수되도록 대동맥 앞에 몇 시간 동안 놓였다. 이어 내부 장기를 제거한 후 시신의 표면 전체를 '장뇌로 처리한 포도주 주정'에 담그고, 혼합물을 시신 내부에 넣었다가 빼는 작업이 반복되었다. 혼합물이 시신에서 다 빠진 다음에는 장뇌, 수지, 질산칼륨으로 이뤄진 분말을 시신의 모든 표면과 빈 공간에 뿌렸다. 마지막으로 로즈메리와 라벤더 기름을 시신에 문지르고, 석고 깁스에 넣어 남은 수분을 제거했다. 이 깁스는 일종의 관처럼 최소한 4년 동안은 풀리지 않았다.

같은 방법으로 라벤더로 처리된 헌터의 더욱 흥미로운 표본 중 하나

는 영국의 괴짜 치과 의사 마틴 반 부첼Martin van Butchell의 아내였던 메리의 시신이었다. 페티그루에 따르면, 왕립외과대학의 한 신문에서 반 부첼이 구두로 직접 설명한 방부 처리 과정에 대해 실었다고 한다. 이 치과 의사는 자신의 아내가 1775년 1월 14일 새벽 2시 30분에 사망했으며, 오전 8시에 시신의 얼굴에 석고 깁스를 했고, 오후 2시 30분에는 시신에 방부액을 처음 주사했다고 설명했다. 석고 관에 안치된 이후에 시신은 라벤더 오일을 포함한 액체로 반복적으로 처리되고 세척되었다. 1803년에 영국왕립외과대학에서 출간된 책『저명한 마틴 반 부첼의 인생과 성격Life and Character of the Celebrated Mr. Martin Van Butchell』에 따르면, 이 치과 의사는 아내 메리에게 깊은 애정을 가진 나머지 처음에는 절대 시신을 매장하지 않겠다고 생각했고, 방부 처리를 한 뒤 꽤 오랫동안 웨딩드레스를 입혀놓았다고 한다. 반 부첼은 시신에 유리 눈알을 넣고, 카민 색소를 주사해 피부를 장밋빛으로 보이게 해서 자신의 거실에 있는 유리장에 보관했다. 대학 관계자들은 반 부첼이 많은 귀족과 신사들을 자주 초대하면서 의도적으로 부인의 시신을 볼거리로 전락시켰다고 생각했고, 그런 상황에 대해 동의하지 않는다고 표명하곤 했다. 또 일부 사람들은 반 부첼이 결혼 합의서에 "그녀가 지상에 머무는 동안 특정 재산을 처분할 것"이라는 조항을 넣었기 때문에 이런 일을 저질렀다고 믿는 경우도 있었지만, 대학 측에 따르면 이 사실은 입증되지 않았다. 에릭 제임슨Eric Jameson의『돌팔이의 자연사The Natural History of Quackery』에 따르면, 재혼 후 반 부첼은 아내에게 메리의 시신을 치우라고 요구받았다. 메리의 시신은 런던에 있는 왕립외과대학교 박물관으로 옮겨져 150년 동안 보관되다가 1941년에 독일의 폭격으로 사라지고 말았다.

프로방스의 라벤더

❖

더운 여름과 그렇게 춥지 않은 겨울, 적당한 일조량과 강수량. 프로방스의 온화한 기후 조건은 세계에서 가장 향기로운 꽃들을 재배할 수 있는 최적의 환경이 되어줬다. 장미, 재스민, 월하향, 오렌지, 제비꽃, 미모사, 수선화, 그리고 라벤더가 모두 이곳에서 자란다. 한때 라벤더 꽃을 구하기 어려웠을 때 현지인들이 금 같은 푸른 꽃이라 하여 '블루골드'라고 불렀고 이 이름은 아직까지 남아 있다. 오늘날에는 최상급 라벤더의 절반 이상이 프랑스에서 수출된다. 여름에 프로방스로 여행을 간다면, 6월 중순부터 8월까지 진한 보라색 꽃이 푹신푹신하게 깔린 언덕과 기분 좋은 라벤더 향기에 휩싸이게 될 것이다. 이 지역의 중심부 언덕 꼭대기에 자리한 중세 시대의 마을 쏘Sault는 라벤더의 주요 생산지로, 매년 8월 이곳에서 라벤더 축제가 열린다. 이 마을은 라벤더가 생산되고 증류되는 주요 지역을 둘러볼 수 있는 '라벤더 루트'의 주요 경유지다. 이 지역의 주요 수출품은 라벤더 오일로, 이 오일은 주로 라반딘에서 나오는데, 라반딘은 라벤둘라 아우구스티폴리아*Lavendula augustifolia*와 라벤둘라 라티폴리아*Lavendula latifolia*를 교배한 잡종이다. 라반딘은 라벤더에 비해 향이 더 강하고 달콤하며 재배하기 쉽다고 알려져 있지만, 향수 업계에서는 라벤더보다 품질이 낮은 것으로 취급된다.

해안과 더 가까운 칸Canne 지역의 언덕에는 지난 500년 이상 전 세계 향수의 수도 역할을 해온 그라스Grasse 마을이 있다. 이 지역은 지중해성 기후 덕에 상징적인 향수에 사용되는 여러 꽃 품종의 주요 공급처로 오랫동안 자리매김했다. 샤넬 No.5에 들어가는 재스민과 장미는 수십 년 동안 독점적으로 물건을 공급했던 이 지역 한 사유지의 밭에서만 재배되고 있다. 샤넬의 경쟁사인 디올도 향수 원료로 쓸 장미와 재스민을 공급받기 위해 이 지역의 또 다른 재배업자와 독점 계약을 맺었다. 그라스 마을에는 희귀한 앤티크 향수를 비롯해 향수 관련 도구를 소장하고 있는 국제 향수 박물관과 향긋한 재배 품종들을 향기별로 배치해둔 식물원도 있다.

라일락

수수꽃다리속
Syringa

보라색 · 첫사랑의 감정
흰색 · 젊은이의 순진무구함

라일락은 1563년경에 오스만 제국의 플랑드르 대사였던 오지에 기셀린 데 뷔스베크Ogier Ghiselin de Busbecq가 서유럽에 처음 들여왔다고 알려져 있다. 뷔스베크는 콘스탄티노플에서 여러 외래 식물 품종을 가지고 돌아오는 길이었다. 식물학자 수전 맥켈비Susan McKelvey는 저서 『라일락The Lilac』에서 이 식물이 플랑드르에 있는 뷔스베크의 정원이나 빈에 있는 뷔스베크의 친구 카롤루스 클루시우스의 정원에서 비슷한 시기에 재배되었으리라 추측한다. 다만 어느 곳에서 먼저 재배했는지는 알려져 있지 않다. 라일락은 이들 정원에서 유럽 전역으로 전파되었는데, 아마도 클루시우스가 당시의 관행대로 자신의 식물 표본을 다른 나라에 사는 친구들에게 보내던 과정에서 퍼져나갔을 것으로 추측된다. 라일락은 1629년까지 영국의 정원에 잘 정착되었고, 미국에 전래된 것은 1904년에 E. T. 윌리엄스E. T. Williams가 하버드대학교의 아널드 수목원에 이 식물의 씨앗을 보내면서부터였다. 라일락은 프랑스인 묘목장 주인들에게 인기를 누려 자주 재배되었고, 그런 이유에서 프랑스하면 '질 좋은 라일락'의 상징이 되었다.

라일락은 원래 이집트의 왕인 프톨레마이오스 필라델포스Ptolemy Phila-delphus의 이름을 따라 '필라델푸스*Philadelphus*'로 불렸지만 사실 필라델푸스속은 별도의 다른 식물로, 고대 기록에서 라일락이 속한 수수꽃다리속과 혼동해 잘못 분류된 것으로 보인다. 라일락은 적어도 클루

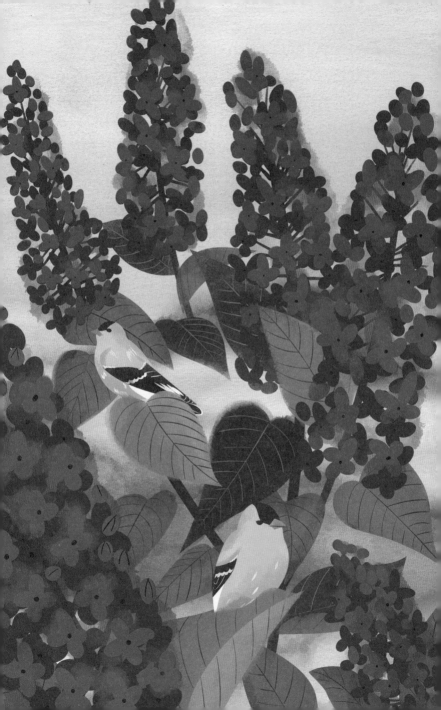

시우스와 식물학자 마티아스 드 로벨Mathias de Lobel에 의해 그렇게 기록된 1576년부터는 수수꽃다리속으로 알려져왔다. 식물학자 칼 린네는 이꽃을 저서 『식물의 종Species Plantarum』에서 공식적으로 기술하고 파이프 또는 플루트를 뜻하는 그리스어 'suriggos'에서 유래한 '시린가syringa'라는 속명을 최초로 붙였다. 린네는 투르크인들이 라일락의 관 모양 나뭇가지에 구멍을 뚫어 담뱃대로 사용했다는 클루시우스의 설명에서 영감을 받았다고 한다. 맥켈비는 오비디우스의 『변신 이야기』에 등장하는 그리스 신화를 소개하는데, 숲의 신인 판Pan과 아르카디아의 요정 시링크스Syrinx의 이야기다. 시링크스는 판에게 쫓기다 결국 갈대로 변해버렸고, 판은 그 갈대를 잘라 세계 최초의 팬플룻을 만들었다고 한다.

라일락은 연한 것부터 거의 흰색인 것, 자주색, 진한 자홍색까지 색깔이 매우 다양한 매력적인 관상용 식물이다. 그 생김새와 향기 덕분에 빅토리아 시대의 정원에서 흔히 볼 수 있었고, 종종 장식적인 목적으로 계절에 맞지 않게 강제로 재배되기도 했다. 애니 하사드는 『주거용 집을 위한 꽃 장식』에서 크리스마스 식탁 장식으로 둥근 접시 바닥에 양치류와 담쟁이덩굴 잎을 깔고 그 위에 하얀 국화, 주홍색 펠라르고늄, 홀리베리, 인동과의 상록 관목, 그리고 하얀 라일락을 얹기를 제안한다.

～

내 모든 날과 땅들에서 가장 상냥하고 현명한 영혼에게…
그리고 그를 위해
라일락과 별과 새는 내 영혼의 구호에 따라 휘감겼다.
그곳에서는 향기로운 소나무와 삼나무가 어스름하고 어둑어둑하다.

‡

월트 휘트먼Walt Whitman
『풀잎』(1865) 중
「라일락이 앞뜰에서 마지막 꽃을 피웠을 때
When Lilacs Last in the Doorrard Bloom'd」

생울타리에서 풍기는
라일락의 향기

❖

하객 안내원 여덟 명이 쓸 금과 사파이어 커프스단추, 신랑 들러리가 쓸 묘안석 넥타이핀, 그리고 흰 라일락과 은방울꽃으로 만든 신부 들러리용 부케 여덟 개까지 모두 제때 보냈다. 아처는 친구들과 옛 애인들이 보낸 마지막 선물들에 대해 감사 편지를 쓰느라 반쯤 밤을 지새웠다. 주교와 교구 목사에게 전할 사례비는 신랑 들러리의 주머니에 안전하게 맡겨두었고, 짐과 갈아입을 여행복은 결혼 피로연이 열릴 맨슨 밍곳 부인의 집에 이미 가 있었다. 그리고 젊은 신혼부부를 미지의 목적 지까지 데려다줄 기차도 예약되어 있었다(첫날밤을 보낼 장소를 숨기는 것은 옛날부 터 전해 내려오는 예식의 매우 신성한 법칙 중 하나였다).

이디스 워튼

『순수의 시대』

미국의 소설가이자 극작가 이디스 워튼(1862~1937)은 19세기 후반 뉴욕 상류 사회의 예절과 도덕에 대한 논평으로 유명했고, 뛰어난 실내 장식가이자 정원사, 조경 디자이너이기도 했다. 1901년 매사추세츠주 레녹스에 있는 사유지인 마운트를 구입한 뒤로, 워튼은 여러 번의 해외여행에서 접한 정원 디자인에서 영감을 받아 사유지의 야외 공간을 직접 설계하기 시작했다. 특히 영국, 프랑스, 이탈리아의 정원에서 영향을 받은 워튼은 나무와 꽃이 늘어선 산책로가 있는, 집 내부의 조화로운 연장선상에 놓일 일련의 우아한 야외 공간을 만들고자 했다. 라일락 나무는 워튼 정원의 두드러진 특징이어서 2001년에 복원 공사가 시작되었을 때, 원래 정원 디자인에 따라 60그루의 마이어 라일락Meyer lilacs이 심어졌다.

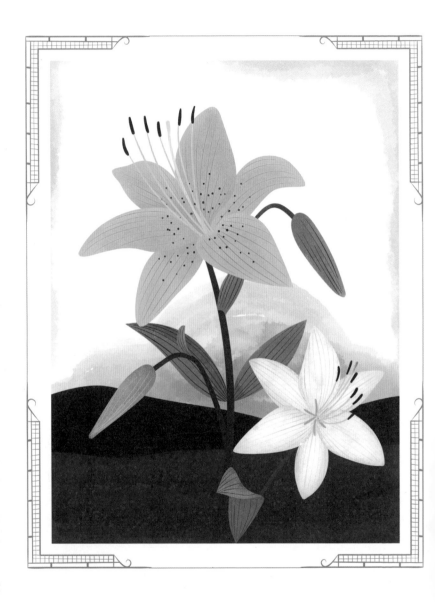

백합

흰색 • 순수함과 상냥함
노란색 • 거짓

백합은 북반구 온대 지방에 자생하는 백합과의 꽃을 피우는 구근식물이다. 흰 백합은 가장 오래된 재배 식물로 기원전 2000년부터 소아시아에서 장식 용도 뿐만 아니라 약용 연고나 음식에 사용되었다는 증거가 있다. 노란 백합은 페르시아에서 유래했을 거라 추정되며 고대 페르시아의 수도인 수사Susa, 또는 슈샨Shushan에서 이름이 비롯했을 거라여겨진다. 수사라는 이름은 엘람 왕국의 신 인슈시낙에서 유래했을 수도 있지만, 성서가 쓰여진 시대에 백합을 뜻했던 히브리어 이름인 '쇼샤나Shoshannah'를 페르시아어로 번역한 '슈샨Šušan'에서 유래했을 가능성도 있다. 오늘날 쇼샤나라는 이름은 장미를 가리키는 경우가 더 많다. 한편 고대 페르시아 시가에서 백합과 그 잎은 혀와 검에 비유되곤 했다.

　로마 신화에서 백합은 주노 여신이 가장 좋아하는 꽃들 가운데 하나로서 제물로 바쳐졌으며, 원래 백합은 보라색 크로커스 색이었지만 주노 여신이 땅에 우유를 떨어뜨린 뒤에 흰색으로 바뀌었다고 전해진다. 『새로운 약초 의학서』에는 로마 황제 콘스탄티누스가 쓴 백합의 기원에 대한 이야기가 실려 있다. 주피터 신은 알크메나라는 이름의 인간 여성 사이에서 아들을 낳았고, 반쯤 인간인 아들 헤라클레스를 완전 불멸의 존재로 만들기 위해 잠든 아내 주노의 품으로 데려간다. 헤라클레스가 젖을 충분히 먹은 것을 확인한 주피터는 헤라클레스를 데리고 떠났고, 그러는 동안 젖 방울이 하늘을 가로질러 떨어져 은하수가 되었으며, 땅에 떨어진

방울에서는 우유처럼 하얀 백합꽃이 돋아났다.

헨리 리트에 따르면, 흰 백합은 영국 자생종이며 16세기에 정원에서 흔히 재배되었다. 백합의 구근은 혈액의 오염, 관절 통증, 화상, 뱀에 물린 상처 같은 다양한 질환과 증상을 치료하기 위해 국소적으로 혹은 내복용으로 사용할 수 있었다.

식물학자들은 백합과에서 백합속 식물들만을 진정한 백합으로 여긴다. 예컨대 원추리(데이릴리)나 칼라 백합은 백합lily이라는 이름이 붙기는 해도 백합속과는 관련이 없으며 이름이나 비슷한 겉모습 때문에 진짜 백합과 헷갈리기도 한다. 반면에 선명한 분홍색의 스타게이저 백합Lilium orientalis 'Stargazer'과 리갈 백합Lilium regale은 진짜 백합에 속하는 품종들이다.

백합은 이국적인 식물을 발견하기 위해 영국과 북아메리카를 여행하던 빅토리아 시대의 탐험가와 식물학자들이 많이 찾았다. 그중에서도 아일랜드의 원예가 어거스틴 헨리Augustine Henry는 중국 중부와 남서부를 부지런히 탐사하며 여러 토착종 식물 표본을 모았다. 표본들 중에는 1889년 런던의 큐 왕립 식물원으로 보내진 오렌지색 백합이 있었다. '호랑이 백합(타이거 릴리)'이라고도 불리는 이 백합은 오늘날에도 전 세계적으로 재배된다. 아마 제임스 매튜 배리의 동화 『피터팬』을 기억하는 사람들은 네버랜드 공주의 이름이었던 '타이거 릴리'라는 이름에 분명 익숙할 것이다.

백합은 순결을 상징하는 만큼, 오랫동안 결혼식에서 빠지지 않는 꽃이었다. T. F. 다이어는 『식물의 민속학』에서 백합과 장미가 신부 화환을 비롯해 통로와 문, 아치 등 예식장 곳곳을 장식하는 화환에 쓰였다고 말한다. 몇몇 유럽 국가에서는 남자가 백합꽃을 밟으면 집안 여자들의 순결을 짓밟을 것이라는 미신이 있다. 이 미신의 구체적인 기원은 밝혀지지 않았지만, 다이어는 이탈리아에서 백합(특히 흰색)과 장미가 성모 마리아와 밀접하게 연관되어 있다고 이렇게 언급한다. "순백의 꽃잎

은 마리아의 티끌 하나 없는 몸을 나타내며, 황금색 꽃밥은 신성한 빛으로 반짝이는 영혼을 나타낸다." 오늘날에 백합은 애도를 표하거나 봄철의 휴일을 기념하는 용도뿐 아니라, 신부용 부케와 장식에도 인기 있는 꽃이다.

들판의 백합을 생각하라

기독교에서 백합은 순결을 상징하기 때문에 성모 마리아와 연관되는 꽃이긴 하지만, 성경에서는 외형적 아름다움과 화려함을 상징하는 인물인 이스라엘 왕국의 왕 솔로몬과도 연관된다. 백합은 성경에서 수없이 언급되곤 하는데, 사랑의 시를 모은 구약성서 속 '아가雅歌서', 즉 솔로몬의 노래 Song of Solomon 에 유독 많이 등장한다.

솔로몬과 백합에 대한 언급은 성경의 다른 부분에서도 발견된다. 물질적인 소유에 대해 주로 논의하는 산상수훈(마태복음 6:28-29)에서 예수는 사람들에게 이렇게 말한다. "어찌하여 너희는 옷 걱정을 하느냐? 들판의 백합을 생각해보아라. 이 식물이 어떻게 자라는지. 그것들은 피땀 흘려 일하지도 않고 길쌈도 하지 않는다. 그러나 내가 너희에게 말하노니, 온갖 영광으로 차려 입은 솔로몬도 입은 것이 이 꽃 하나만 같지 못하였느니라."

존 포플John Pople의 책 『타락한 왕The King Who Fell』에서는, 이렇듯 백합과 연관지어 솔로몬이 언급되다 보니 외형적 아름다움의 대상으로서 백합이라는 개념과 솔로몬을 함께 떠올리게 된다. 포플은 구약성서의 열왕기상(7:19)의 사례도 언급한다. 솔로몬이 아버지 다윗이 설계한 성전 기둥 꼭대기에 원래는 없었던 백합 모양을 장식용으로 덧대었다는 내용이다. 이는 솔로몬이 아름다움에 약하고 그것에 높은 가치를 두는 사람임을 시사하며, 이로써 아름다움의 상징인 백합과 솔로몬의 연관성은 더욱 짙어진 셈이다.

은방울꽃

🌱

콘발라리아 마잘리스
Convallaria majalis

다시 찾은 행복

프랑스의 패션디자이너 크리스찬 디올이 가장 좋아하는 꽃은 장미, 가
장 아끼는 꽃은 은방울꽃이었다고 한다. 은방울꽃은 그의 개인 문구용
품이나 재킷의 깃, 패션 디자인에 활용되었고, 1954년 봄 컬렉션에 영감
을 주기도 했다. 디올은 안감이나 밑단 안쪽에 은방울꽃 문양을 꿰맸는
데 모든 패션쇼에서 적어도 한 명의 모델이 작은 은방울꽃 꽃다발을 달
고 있는지 확인했다. 미신을 믿었던 그는 은방울꽃을 거룩한 행운의 꽃
으로 여겼다고 한다. 1956년에 디올 사에서는 그를 기리기 위해 디오리
시모 향수를 만들었는데 이 향수는 오늘날 은방울꽃의 향기에 가장 근
접한 향으로 손꼽히며, 디올 사에서는 "디올의 영혼을 향기로 표현한 결
과물"이라고 전한다. 공교롭게도 같은 해에 배우 그레이스 켈리는 모나
코의 레니에 왕자와 결혼했을 때 작은 은방울꽃 꽃다발을 들고 다니기
도 했다.

 은방울꽃은 히아신스속과 아스파라거스속을 포함하는 아스파라거스
과의 꽃을 피우는 삼림 식물로 북반구 아시아와 유럽이 원산지다. 이 식
물은 독성이 매우 강하면서 달콤하고 짙은 향을 풍기며, 구부러진 높은
줄기에 작고 하얀 종 모양의 꽃들이 매달려 자란다. 주로 흰 꽃을 피우지
만, 분홍색이나 보라색 꽃을 피우는 희귀한 품종들도 있다. 은방울꽃은
독성이 있기는 해도 의료 용도로 소량 사용되어오기도 했다. 헨리 리트
의 『새로운 약초 의학서』에서는 은방울꽃이 '5월의 백합' 또는 '백합 코
누올Conuall'이라고 언급되며 이 꽃의 꽃물을 질 좋은 독한 와인에 증류

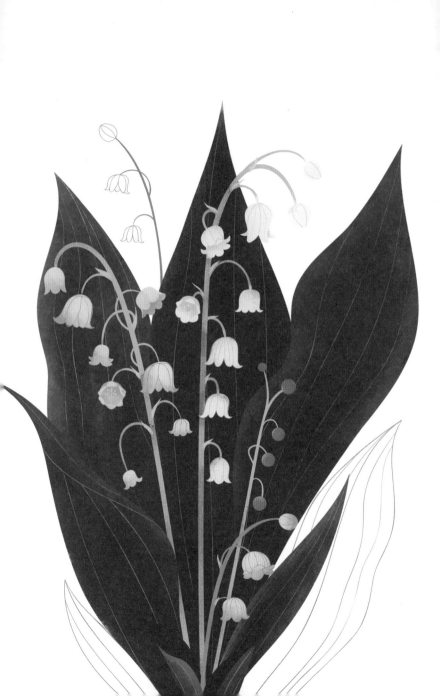

해서 한 번에 한 스푼씩 복용하면 기억력 감퇴에 도움이 된다고 한다. 그리고 이 액체 몇 방울을 눈에 직접 떨어뜨리면 염증에도 도움이 된다고 전해진다.

T. F. 다이어의 『식물의 민속학』에서는, 영국 데번셔에서 비롯한 중세 시대의 한 미신을 소개한다. 그 내용인 즉, 화단에 은방울꽃을 심는 것은 불길한 행위로 만약 그렇게 한 사람은 12개월 안에 죽는다는 이야기였지만, 마냥 진지한 어조는 아니었다. 빅토리아 시대에 은방울꽃은 즐거운 봄이 왔음을 알리는 아름다운 꽃이었다. 『주거용 집을 위한 꽃 장식』에서는 3월의 대규모 저녁 파티에서 여러 층으로 쌓인 접시의 맨 꼭대기에 연한 색의 펠라르고늄, 공작고사리, 그리고 은방울꽃을 함께 장식하라고 제안한다. 그 밖에도 크리스마스에 은방울꽃을 진홍색 베고니아와 같이 장식하거나, 아침 식탁 위를 하얀 진달래속 꽃과 시클라멘과 함께 장식하는 것, 응접실용 작은 꽃병에 보라색 난초와 섞어 장식하는 방법도 있다. 더불어 봄철 장식 선반에 튤립, 히아신스와 함께 은방울꽃을 놓아두거나 장미 꽃봉오리와 함께 은방울꽃 작은 가지 하나를 상의 단춧구멍에 꽂아 보라고도 권하는데, 이때 장미는 어떤 색이든 상관없다.

⁓

그리고 물의 정령 나이아드 같은 계곡의 은방울꽃,
젊음으로 그렇게 아름답고 열정으로 창백한
그 떨리는 종들의 빛이 보인다.
그것의 부드러운 녹색 누각을 통해서.

‡

퍼시 비시 셸리
「민감한 식물The Sensitive Plant」(1820)

은방울꽃에 관한 토막 지식

· ◇ · ◇ · ◇ · ◇ ·

1561년 5월 1일에 샤를 9세 국왕은 이듬해의 행운과 번영의 징표로 은방울꽃 한 다발을 받았다고 한다. 왕은 좋은 냄새가 나는 선물을 너무나도 좋아했기에 궁중의 부인들에게 꽃을 주는 풍습을 시작했다.

~

20세기가 될 무렵에는 남자가 사랑하는 사람에게 은방울꽃 꽃다발을 주는 것이 관례였는데, 오늘날에는 남녀 상관없이 애정의 표시로 사이좋은 친구나 가족들에게 은방울꽃을 선물하기도 한다. 누군가에게 은방울꽃 잔가지를 하나 꺾어주는 것은 행운을 빌어 주는 것과 비슷한 의미다. 한때 프랑스인들은 1년에 한 번 남자아이와 여자아이들이 부모의 허락을 받지 않고 만나는 행사인 '은방울꽃 무도회'를 여는 오래된 전통을 갖고 있었다. 소녀들은 흰 옷을 입고 소년들은 은방울꽃 잔가지를 상의 단춧구멍에 다는 것이 관례였다.

1886년 5월 1일 미국 시카고의 노동자들은 정당한 근로시간을 요구하며 파업에 들어갔다. 그로부터 3년이 지난 뒤 1889년 7월에는 세계 각국의 노동 운동 지도자들이 파리에 모여 시카고의 노동자들을 기리는 행사를 가졌고 이는 노동절의 효시가 되었다. 처음에 프랑스의 노동절 시위자들은 빨간 삼각형 핀을 착용했는데, 각각의 삼면은 일과 여가, 수면의 이상적인 분할을 상징했다. 그리고 오늘날에는 빨간 리본으로 묶인 작은 은방울꽃 꽃다발이 이 핀을 대체하게 되었다.

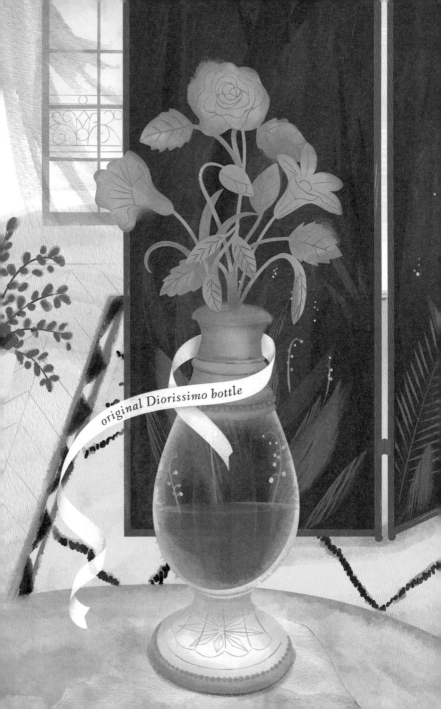

original Diorissimo bottle

연꽃

넬룸보 누시페라
Nelumbo nucifera

침묵

연꽃은 먼 옛날부터 지금까지 이어져온 꽃으로 연꽃과에 속하며, 인도 전역과 동아시아, 동남아시아에서는 꽃, 구근, 씨앗을 식용으로 소비한다. 연꽃은 전 세계의 여러 종교와 문화권에서 오랫동안 숭배되었다. 사실상 모든 힌두교 신과 여신은 연꽃을 손에 든 채 연꽃 위에 앉아 있는 모습으로 묘사된다. 이 꽃은 낮에 피고 밤에 닫히기 때문에 부활과 창조, 침묵이라는 상징성을 띤다. 고대 힌두교 경전에는 창조신 브라흐마의 탄생에 대한 여러 창조 신화가 실려 있다. 그중 한 이야기에 따르면, 브라흐마는 비슈누 신이 물 위에 떠서 기도에 빠져 있을 때 배꼽에서 연꽃이 자라나 피면서 우주가 형성되어 태어났다고 한다.

인도학자 아서 키스Arthur Keith의 저서 『인도 신화Indian Mythology』에서는 불교 경전인 『상윳따 니까야』가 불교의 가르침을 처음 설파한 고타마 붓다(기원전 563~480년경에서 483~400년경)와 연꽃을 직접 연결시키곤 한다고 적고 있다. 이 경전에 따르면 "연꽃이 피어난 물 위로 자라 솟아올라, 더 이상 더럽혀지지 않게 되면서 붓다 역시 세상 위로 자라나 더 이상 세상에 의해 더럽혀지지 않게 된다"라고 설명한다. 고대와 현대 미술품에서는 붓다가 연꽃 대좌에 앉아 있는 모습이 자주 묘사된다.

유럽 밖에서 이국적인 문화를 발견한 빅토리아 시대 사람들은 이를 낭만화하고 서구화하곤 했다. 일본과 중국에 대한 무역 개방은 19세기 유럽과 미국에 대규모의 문화적 영향(특히 예술과 디자인 분야에서 오리엔탈리즘이라 일컫는)을 끼쳤다. 1838년 미국인 사업가 네이선 던Nathan

Dunn은 필라델피아에 중국 박물관을 열었고, 개막 행사와 함께 120쪽에 달하는 카탈로그인 『중국 물건 1만 가지Ten Thousand Chinese Things』를 출간했다. 전시회는 10만 명의 관객을 끌어모았으며, 영국이 중국과 무역 조약을 체결하고 있을 때인 1842년에 런던에서도 같은 수의 관객을 동원했다. 빅토리아 앨버트 박물관에 따르면, 이 전시회는 장식 예술과 그림, 건축 모형을 비롯해 중국의 물질문화에 대한 가장 포괄적인 전시였다고 한다. 이 전시회를 통해 영국인들은 중국에 대한 지식을 증진시켰지만, 그러면서도 중국 문화에 대해 갖고 있던 일종의 거들먹거리는 것과 같은 근본적인 인식은 바뀌지 않았다. 그리고 1862년 런던 국제 박람회가 일본의 물질문화를 대중에게 처음 선보였을 때도 마찬가지로 비슷한 방식의 서구화가 일어났다.

영국이 인도를 식민지화 하면서 불교도 오리엔탈리즘의 영향을 많이 받았다. 빅토리아 시대 사람들은 전통적인 기독교 관습에서 벗어나기 시작해 신에 대한 믿음을 과학으로 대체하면서 삶과 죽음을 둘러싼 영적 문제에 매료되었다. 영혼의 영생에 대한 믿음과 교회에 규칙적으로 출석해야 한다는 관념이 쇠퇴했고, 존재에 대한 질문에 답을 찾기 위해 점점 더 다른 종교와 문화, 그리고 신비주의로 눈을 돌린 빅토리아 시대 사람들에게 불교는 이러한 분출구 가운데 하나였다. 오컬트적인 믿음이나 영성과 연결된 이집트학도 마찬가지였다.

하지만 빅토리아 시대 사람들은 힌두교의 전통을 받아들이는 데 대부분 어려움을 겪었다. 이들은 힌두교의 영성이나 신들이 지나치게 상상력이 풍부하고 유치하며, 명상이나 사색에 대해서는 게으른 것이라고 생각했다. 그럼에도 붓다의 형상은 그들에게 큰 영향을 미쳤는데, 빅토리아 시대 사람들은 붓다를 낭만적으로 받아들였고, 그를 성경과 관련해 재맥락화해서 신성함은 덜면서 더 인간적으로 만들었다. 1830년대부터 불교에 대한 관심은 크게 높아졌고, 1860년대에는 불교가 독자적으로 생존 가능한 종교로 발전했다. 1870년대 후반에서 1880년대 초 사이

빅토리아 시대에 붓다는 "이상적인 빅토리아 시대 신사"의 모델이 되었고, 궁극적으로 인도의 사회 개혁을 이루기 위한 통제권을 주장하는 도구가 되었다. 사람들이 성경과 그것의 비역사적인 우주론 관념에 의심을 품게 되면서, 붓다는 도덕에 대한 빅토리아 시대의 지침과 일관되는 더욱 풍부한 영적인 실체로 재창조되었다.

이집트 전승에서 연꽃은 매일 아침 수면 위로 떠올라 태양을 향해 꽃잎을 열기 때문에 부활과 창조의 상징으로 여겨졌다. 고대 이집트 창조 설화의 일부 버전에서 태양신 라Ra는 푸른 연꽃 봉오리에서 태어났다. 이러한 이유로 라와 지하 세계의 신 오시리스는 연꽃을 들고 있거나 꽃과 함께 묘사되는 경우가 많다. 하지만 이 연꽃은 나중에 수련의 두 품종인 이집트백수련Nymphaea lotus과 이집트청수련Nymphaea caerulea 중 하나인 것으로 확인되었다. 비록 이 꽃은 힌두교도들이 좋아하던 연꽃과는 관련이 없었지만, 수련에 대한 이집트의 도상학적 특징은 힌두교의 연꽃과 유사하며 빅토리아 시대의 문헌에서 이 수련은 연꽃으로 잘못 표기되거나 서로 뒤바뀌어 언급되었다. 이집트의 수련은 장식적인 모티프로 이집트의 예술, 건축, 의식의 모든 요소에 활용되었다. 투탕카멘의 무덤이 발견되었을 때도 고고학자들은 왕의 유해가 청수련을 포함한 여러 꽃으로 만들어진 목걸이가 걸린 채 묻혔다는 것을 발견했다.

고전적인 그리스로마 신화는 교육을 잘 받은 빅토리아 시대 사람들이 좋아하는 예술과 문학에서 많이 언급되고 재창조되었다. 그에 따라 이집트의 신 호루스는 그리스 신화로 각색되어 하포크라테스라는 새 이름이 붙여졌다. 하포크라테스는 침묵과 비밀을 관장하는 그리스 신이었으며 종종 연꽃 위에 앉아 있는 모습으로 묘사되었고, 헨리 필립스는 이에 『꽃의 상징들』에서 연꽃에 침묵이라는 꽃말을 부여했다. 여기에 힌두교와 이집트 문화의 디자인과 상징성을 더하면, 빅토리아 시대에 연꽃이 심미적이고 영적인 관점에서 얼마나 큰 의미가 있었는지 쉽게 알 수 있다. 연꽃에 대한 묘사는 정원이나 공동묘지의 기둥, 분수 같은 빅토리아

시대 건축물의 세부 장식에서 종종 찾아볼 수 있다.

많은 기록에 따르면 '성스러운 연꽃Nelumbo nucifera'은 빅토리아 시대 사람들이 선택한 종으로, 넓은 땅과 연못을 가꿀 여유를 갖춘 부자들이 주로 키웠다. 1895년호 《정원사 연대기》에 실린 미국의 부유한 난초학자 W. S. 킴볼W. S. Kimball의 부고를 보면, 연꽃 정원을 포함한 그가 남긴 수집품에 대해 이렇게 묘사한다. "가장자리에 파피루스가 늘어서 있고, 수면에 아프리카수련과 화려한 아마존빅토리아수련이 자라는 긴 타원형의 연못으로 이뤄진 독특한 구조물이다." 한편 1852년에 큐 왕립 식물원은 수련, 파피루스, 표주박, 연꽃을 포함한 온갖 열대 수생식물을 전시하기 위한 수생 식물원을 특별히 설계했다.

황혼의 땅, 신비로운 꿈에서
어두운 오시리스가 일어서는 곳에서,
그것은 그의 신성한 시냇가에서 피었다.
세상은 아직 젊었다.
그리고 자연이 말한 모든 비밀은,
금빛 지혜의 힘으로,
여전히 연꽃 속 모든 접힌 곳에 둥지를 틀고 있고.

윌리엄 윈터William Winter
『방랑자들: 윌리엄 윈터 시 모음집』(1889) 중 「연꽃」

아마존빅토리아수련

큐 왕립 식물원 수생 식물원의 주요 볼거리 중 하나는 빅토리아 여왕을 기리기 위해 '빅토리아 아마조니카*Victoria amazonica*(한때는 빅토리아 레기아*Victoria regia*라고도 불렸다)'라는 학명이 붙은 거대한 아마존빅토리아수련 컬렉션이다. 이 수련은 다른 모든 종류의 수련이나 연꽃이 왜소하게 보일 만큼 크고, 잎은 지름이 최대 약 3미터 남짓 된다. 이 식물의 잎이 굉장히 큼직했던 만큼 빅토리아 시대 사람들은 아기나 어린 자녀를 그 위에 자신 있게 태우고 포즈를 취하게 한 뒤 사진을 찍곤 했다.

연꽃과 수련은 서로 굉장히 닮았다. 두 식물을 구별하려면 잎과 꽃의 크기를 비교하는 게 좋으며 연꽃이 일반적으로 수련보다 크다. 연꽃의 잎과 꽃은 물 위로 90센티미터에서 1.8미터까지 높이 자라지만, 수련의 잎과 꽃은 표면에 둥둥 떠 있는 경우가 많다.

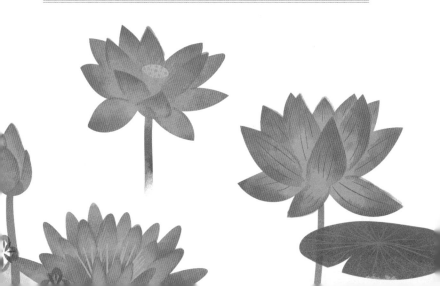

목련

❧

매그놀리아 그랜디플로라
Magnolia grandiflora

인내

빅토리아 시대 정원에 있는 꽃나무 가운데 사람들이 가장 좋아하던 식물은 목련, 특히 태산목*Magnolia grandiflora*이었다. 1889년호《정원사 연대기》에서는 이 나무가 "잎이 나오기 전에 꽃을 피우는 목련 가운데서도 가장 훌륭하게 생겼고, 목련속 가운데 가장 아름답다"라고 언급했다. 하지만 이 나무는 관리하기 어렵기로 악명이 높아서 정원에서 흔히 볼 수 있는 나무는 아니었다. 중국이나 일본에서 건너와 큰 인기를 끌었던 다른 품종도 있었는데, 백목련 또는 율란Yulan 매그놀리아라 불리던 중국의 매그놀리아 콘스피쿠아*Magnolia conspicua*가 그중 하나다. 앞선 글에서 기자는 백목련에 대해 "잘 자란 나무에서 이 꽃이 활짝 핀 광경을 보면 감탄하지 않을 사람이 없으며, 이 멋진 나무를 소유하고 싶은 욕망이 절로 들 것이다"라고 썼다. 하지만 태산목이 그랬듯, 이 나무는 영국 기후에서는 잘 자라지 못했다.

이 식물은 그 아름다움 때문에 빅토리아 시대 사람들의 사랑을 받았고 벽이나 아치를 장식하는 데도(적응해서 자랄 수 있는 곳이라면) 사용되었는데, 같은 시대 미국에서 더 많이 재배되었다. 특히 노스캐롤라이나주부터 남쪽으로는 플로리다주까지, 서쪽으로는 텍사스주까지 배수가 잘 되는 미국 남부 습윤 삼림지대에서 잘 자랐다.『꽃 사전』에 따르면, 태산목은 우아하고 웅장한 꽃을 피우며 "차가운 레모네이드 향기"와 "섬세한 하얀 가죽 같은" 꽃잎을 지닌 나무로 귀하게 여겨졌다. 헨리 필립스는『꽃의 상징들』에서 태산목을 존엄을 상징하는 나무로 분류하고,

"이 꽃의 웅장함은 식물계에서 높은 자리를 차지할 만하다. 자생지의 토양에서 이 나무는 숲의 다른 나무에 비해 그 위엄이 두드러지며 플로리다의 숲 전체에 향기를 뿌리기 때문이다"라고 적었다. 엘리자베스 워싱턴 워트는 이 꽃이 왜 인내를 상징하는지에 대해서는 구체적인 이유를 밝히지 않았지만, 아마 영국에서 목련을 재배하기 어려웠던 점이 요인이 되었을 거라 추측된다. 꽃꽂이에서 목련의 크고 윤기 나는 꽃잎은 매우 장식적이며 이국적인 분위기를 더한다고 여겨졌다. 도니타 퍼거슨Donita Ferguson의 책『꽃을 즐기기Fun with Flowers』에서는 식탁을 모던하게 꾸미려면 그릇은 모두 치우고 커다란 목련 잎 위에 하얀 국화를 올려놓으라고 조언한다.

1688년에 헨리 콤프턴Henry Compton 주교가 풀럼 궁전의 정원에서 재배한 최초의 식물 종은 스위트베이sweetbay 또는 월계수 목련laurel magnolia이라고 알려진 버지니아 목련Magnolia virginiana이다. 당시 열성적인 식물학자였던 존 배니스터John Banister 목사는 콤프턴의 요청으로 버지니아로 파견된 선교사였다. 그는 이 식물의 씨앗과 가지를 모아 풀럼 궁전에 보냈고, 나무를 배에 실어 고향에 보냈다. 17세기 프랑스 식물학자 피에르 마뇰Pierre Magnol을 기리기 위해 '매그놀리아'라는 이름이 붙은 목련속은 먼 옛날부터 전해져오는 목련과Magnoliaceae의 식물 속이며, 꿀벌이 나타나기 전에 있었던 딱정벌레류에 의해 수분되었다. 이 식물은 히말라야산맥과 동아시아, 남아시아, 남아메리카와 북아메리카 자생종이다.

헨리 폴커드는『식물에 대한 설화와 전설, 노래 가사』에서, 인도에서는 목련꽃을 너무나 향기롭다고 여긴 나머지 누구도 목련나무 밑에서 잠을 자려 하지 않으며, 강한 향에 질식해 죽게 될까 봐 침실에도 이 꽃을 놓지 않는다고 전한다. 조지 윌리엄 셉티머스 피에서는『향수의 예술』에서 목련의 향기에 대해 이렇게 썼다. "향이 훌륭하지만, 향수 제조업자에게는 거의 도움이 되지 않으며, 꽃의 크기가 크고 비교적 희소하

기 때문에 사용하기가 어렵다." 피에세에 따르면, 목련 향을 꽤 괜찮게 모방하는 제품을 런던과 파리의 향수 제조업자들이 종종 제작해 사용했다고 한다. 피에세는 이 향을 만드는 레시피로, 오렌지 꽃, 장미, 월하향, 제비꽃의 포마툼(지방이나 기름에 꽃의 향을 섞은 것)에 시트론 에센셜 오일과 아몬드 에센셜 오일을 섞으라고 제안한다. 또한 피에세는 네롤리나 오렌지 꽃은 포마툼으로 만들어졌을 때, 스위트피나 목련의 향기를 모방하는 재료로 쉽게 변형된다고 지적한다. 오늘날 향수 산업에서 목련은 감귤류의 향을 풍기는 크리미한 향기로 묘사된다.

～

푸른 초목은 시들지 않고 불멸의 꽃을 피운다.
목련의 향기로운 숲이 부드러운 물결 같다.
낮게 구부러진 나뭇가지에 풍성한 열매가 달리고,
동방의 왕관 속 보석처럼 빛을 내며,
온화한 영광 속에서 자연의 빛나는 눈이 맴돈다.
이곳은 햇살이 비치는 나라, 연인들의 푸른 섬이다!

‡

제임스 월리스 이스트번James Wallis Eastburn **목사와**
로버트 C. 샌즈Robert C. Sands

『**야모이덴**Yamoyden』

목련이 프랑스에 오기까지

프랑스에서 흔히 알려진 목련의 전래 경로에 관한 이야기는 두 가지다. 첫 번째는 스코틀랜드의 조경가이자 정원사인 존 클라우디우스 라우든이 1838년에 펴낸 저서 『영국의 수목원과 과수원』에서 찾을 수 있다. 이 책에서 라우든은 프랑스의 나무와 관목에 대한 책 『뒤 하멜Du Hamel』의 개정판에서 프랑스의 식물학자 가브리엘 엘레오노어 메를레 드 라 불라예Gabriel Éléonere Merlet de la Boulaye가 말한 내용을 다시 풀어놓는다.

메를레 드 라 불라예에 따르면, 1732년에 프랑스의 한 해군 장교가 미시시피 강의 강둑에서 가져온 태산목의 표본을 프랑스 낭트에서 약 5마일 떨어진 라 마이야르디에르의 자기 집으로 보냈다고 한다. 장교는 집 근처에 이 나무를 심었다. 토양이 비록 척박하기는 했지만 나무는 잘 자랐다. 그런데 나무를 심은 지 불과 몇 년 만에 해군 장교가 죽게 되었고, 자신의 재산을 상속자들에게 남겼는데, 이들은 태산목을 체리월계수로 착각하고 나무에 대해 거의 신경을 쓰지 않았다.

그러다가 1758년에 낭트에서 식물학을 가르치는 교수인 프랑수아 보나미François Bonamy가 꽃이 만개했을 때 우연히 그 나무를 발견하고는 즉시 어떤 나무인지 알아보았다. 보나미는 1760년 9월 브르타뉴에서 열린 회담 자리에

서 로안-샤보Rohan-Chabot 공주에게 "꽃이 핀 목련의 멋진 가지"를 선물했다. 사람들이 모인 자리에서 그는 이 나무가 이제 키가 10~12미터에 이르며, 매년 "기분 좋은 향이 나는 꽃"이 핀다고 말했다. 이 멋진 나무에 대한 소식은 루이 15세의 궁정까지 전해졌다. 루이 15세는 한때 프티 트리아농 별궁 정원에 작은 목련 나무 몇 그루를 심었지만 잘 자라지 않았던 터라 프랑스 토양에 잘 적응해 자라는 목련 나무를 갖고 싶어 했다. 그는 정원사 두 명을 라 마이야르디에르로 보내서 목련을 다치게 하지 않고 베르사유까지 옮길 수 있는지 살피게 했으나, 정원사들은 운반 과정에서 나무가 죽을 것이라 판단해 그대로 두기로 했다.

하지만 방데 전쟁 동안 이 나무는 손상되어 대부분의 가지를 잃었으며, 나중에 인근에 있는 집에서 불이 나는 바람에 나무의 멋진 머리 부분까지 해를 입었다. 이때쯤에는 가지가 전부 잘려나간 채 줄기만 남은 상태였다. 그리고 이나무는 다시 빠르게 새 가지를 키웠지만 서리 때문에 죽고 말았는데, 기적적으로 다시 회복해 약 8.5미터 높이를 유지했고, 매년 350개에서 400개에 이르는 "우아하고 좋은 향기가 나는 꽃들"을 피웠다. 1838년 라우든이 남긴 기록에 따르면, 당시 이 목련 나무의 나이는 100년이 넘었고, 키가 약 9미터이며 여전히 라 마이야르디에르의 같은 자리에서 잘 자라고 있었다고 한다.

두 번째 전래담에서는 1711년 식물학에 열정을 가졌던 프랑스의 협상가 르네 다르퀴스테드René Darquistade 경이 미시시피에서 프랑스로 목련 표본을 가져왔다. 그는 라 마이야르디에르에 있는 자기 성의 온실에 이 목련을 심었으나 이후로 20년이 지나도 꽃이 피지 않았다. 그러던 어느 날 르네 경의 아내가 나무를 땅에 심기로 결심했고, 그 뒤로는 매년 향기롭고 커다란 꽃을 피웠다. 프랑스 혁명 동안 이 나무는 총알과 화재, 무너진 성벽에 의해 심하게 손상되었지만 1849년까지 50년을 더 살아남았다.

Marigold

마리골드

❧

칼렌둘라 오피키날리스
Calendula officinalis

천수국속
Tagetes

슬픔

마리골드는 원래 '마리아의 골드Mary's gold'라고 불렸으며, 초기 기독교인들이 성모 마리아의 제단에 동전 대신 이 꽃을 바쳤다는 데서 유래했다. 빅토리아 시대에는 실의에 빠진 사람들에게 안정을 취할 수 있도록, 마리골드로 만든 코디얼 음료를 건네곤 했다. 또한 일부 사람들은 선물받은 마리골드를 머리나 가슴에 얹으면 꽃을 건넨 사람의 괴로운 영혼과 곤란에 빠진 사랑, 피로감 같은 감정들이 전해진다고도 믿었다. 빅토리아 시대 훨씬 이전부터 아즈텍 사람들은 신경을 안정시키는 마리골드의 효능을 알고 있었고, '안개fog'라는 이름으로 부르기도 했다. 로마인들은 사마귀를 치료하고 천을 염색하는 등 다양한 용도로 이 식물을 활용했으며 피부를 진정시키는 화장품 재료로 쓰거나 음식에 넣어 맛을 더하기도 했다.

 존 제라드는 『식물의 일반 역사』에서 네덜란드 사람들은 이 식물의 노란 잎을 건조해 겨우내 보관해놓으며, 말린 마리골드 없이는 국물 요리를 제대로 만들 수 없기 때문에 대부분의 식료품점과 향신료 가게에서 필수적으로 쟁여놓는다고 밝힌다. 마리골드는 음식에 첨가하면 사프란과 비슷한 맛을 낼 수 있어 '가난한 사람들의 사프란'이라는 별명으로도 불려왔다. 『새로운 약초 의학서』에서는 '마리골드를 넣은 증류수'는 충혈된 눈과 염증을 완화하며 공기를 정화하고 페스트를 예방하

는 데 도움이 된다고 한다. 영국의 식물학자이자 의사인 니콜라스 컬퍼퍼Nicholas Culpeper의 저서 『완전한 약초학The Complete Herbal』(1653)의 1816년 개정판에서 편집자는 사프란이 "역병, 천연두, 홍역 같은 전염병에 탁월한 효능이 있다"라고 적었으며, 마리골드는 "사프란에 비하면 천연두와 홍역을 치료하는 데 효과가 조금 덜하다"라고 언급했다. 책에서는 마리골드의 잎을 식초와 섞어 목욕물을 만들어 쓰거나, 음료와 국물 요리에 싱싱한 꽃 혹은 말린 꽃을 더하라고 제안한다. 다음과 같은 흥미로운 마스크팩 레시피도 있다. "말린 꽃을 가루로 만든 다음 돼지기름, 테레빈유, 송진으로 반죽해서 가슴에 바르면 전염병에 걸린 상태든 그렇지 않든 심장을 튼튼하게 하고 활력을 돋운다."

때때로 금잔화속을 뜻하는 속명인 칼렌둘라로 불리는 마리골드는 구대륙에서 자라던 초본식물로, 빨강, 주황, 노란색의 선명한 색조를 띤 흔하고 재배하기 쉬운 꽃이며 국화과에 속한다. 국화과 식물은 아시아와 유럽의 일부 지역뿐만 아니라 남아메리카와 중앙아메리카 전역에 널리 분포하지만, 마리골드는 재배 역사가 특히 오래 되었고 전 세계에 쉽게 귀화되었기 때문에 정확한 기원을 밝혀내기가 더 어려웠다. 천수국속의 마리골드는 북아메리카와 남아메리카의 토착종으로 빅토리아 시대 꽃말 체계에서 금잔화속과 같은 상징성을 띠곤 했다.

영국에서 마리골드는 다양한 점술에 사용되었는데 그중 애정운을 점치는 건 '그는 나를 사랑한다, 나를 사랑하지 않는다'를 반복하는 데이지 게임과 비슷하다. T. F. 다이어는 마리골드와 마조람, 백리향에 약쑥을 조금 섞어 말린 뒤 가루로 만들어 이 가루를 체에 걸러 이렇게 하라고 말한다. "통에서 저절로 흘러나온 꿀과 하얀 식초를 섞어 약불에서 끓인 다음, 배와 가슴, 입술에 바르고 다음 주문을 세 번 반복하라. '성 루크, 성 루크, 내게 친절을 베풀어주세요. 꿈에서 내 진정한 사랑을 보게 해주세요!' 그런 다음 얼른 잠들면 결혼할 상대가 눈앞에 나타날 것이다."

마르타 바일Martha Weil은 저서 『중세 영국 약초학 속 마법의 식물들』

에서 중세 시대 스톡홀름에서 온 원고의 영문판인 『중세 영국의 의학 논문집』을 언급하는데, 여기에서 마리골드는 마법의 부적을 만드는 데 필요한 재료의 주요 성분으로 거론된다. 이 부적은 온갖 위험으로부터 보호해주고 구설수에 오르는 것을 막아줄 뿐만 아니라, 도둑질을 당했을 때 꿈속에서 도둑들의 환영을 만들어내 누가 범인인지를 자는 동안 일러준다고 한다. 이 부적을 만들기 위해서는 달이 처녀자리에 있는 8월에 음식과 술을 자제하며 마리골드를 모아야 한다. 그래야 "심각한 죄악에서 깨끗해질 수 있기 때문이다." 그런 다음 마리골드는 '늑대 이빨wolf's tooth'과 함께 월계수 잎으로 싸야 하는데, 바일에 따르면 늑대 이빨은 투구꽃속 식물wolf's bane을 일컫는 것이라고 하며, 이렇게 만든 부적은 주머니에 넣고 다니거나 목에 걸면 된다.

힐데릭 프렌드는 『꽃과 꽃의 전설』에서 "한 노작가가 말하기를 마리골드가 아침 7시까지 피지 않으면 그날 늦게 비나 천둥이 칠 것이라고 알려주었다"라고 언급했다. 또한 오전 9시부터 오후 3시까지 마리골드 꽃이 계속 피어 있으면 건조한 날씨가 계속될 전망이라는 이야기도 있다. 더불어 마리골드는 중세에서 오늘날에 이르기까지 보통은 좋은 징조로 받아들여져서 꿈에서 마리골드를 보면 '번영', '부', '성공', '행복하고 부유한 결혼 생활' 등을 나타내는 거라 믿었다.

1889년호 《정원사 연대기》에서는 마리골드 꽃을 잘라서 묶고 바질, 세이지, 민트, 마조람, 사철쑥을 말릴 때와 비슷하게 거꾸로 매달아 말리라고 제안한다. 마리골드는 정원에 밝은색을 더할 식물로 제격이었고, 꽃꽂이용 소재로도 최고로 손꼽혔다. 오늘날에도 정원에서 만나볼 수 있으며 마리골드를 고추, 토마토, 가지 같은 식용 식물과 짝을 이뤄 재배하면 곤충을 물리칠 수도 있다. 때로 마리골드는 닭과 오리에게 먹여서 알의 노른자를 밝은 노란색이나 오렌지색으로 만드는 용도로도 활용된다. 심지어는 닭과 오리의 발과 부리를 더욱 밝은색으로 반짝이게 만드는 효능도 있다.

여기 당신을 위한 꽃이 있군요.
뜨거운 라벤더, 민트, 세이버리, 마조람
그리고 태양과 함께 잠자리에 들며,
늘어진 채 태양과 함께 일어나는 마리골드.

윌리엄 셰익스피어
『겨울 이야기』 4막 4장 103행

죽은 자의 날

멕시코에서는 10월 31일부터 11월 2일까지 '죽은 자의 날' 축제를 하며 이 기간 동안 가족 구성원들은 세상을 떠난 사랑하는 사람들을 기리고 그들의 영적인 여행에 도움을 주는 제단을 짓는다. 제단에는 마리골드와 촛불, 유품, 그리고 고인이 생전에 가장 좋아했던 음식을 올린다. 이날 먹는 전통 음식으로는 팡 데 무에르토(둥근 표면 위에 두개골 혹은 십자로 가로지른 뼈 문양이 올라가는 달콤한 맛의 빵), 예술적으로 장식된 설탕 해골, 아톨레(달콤한 계피 향이 나는 따뜻한 옥수수죽), 핫초콜릿, 그리고 발효된 아가베 수액으로 만든 음료인 풀케가 있다. 마리골드는 멕시코에서 '죽음의 꽃'으로 불리며 선명한 색깔과 강한 향으로 영혼을 제단으로 안내하는 역할을 한다고 여겨진다. 멕시코에서는 '켐파즈치틀cempazuchitl'이라고도 불리는데 아즈텍 언어에서 유래한 말로, '스무 개의 꽃잎' 또는 '스무 송이 꽃'을 뜻한다. 상당한 양의 마리골드 꽃잎이 마치 경쾌하게 흔들리는 공처럼 보이는 데서 비롯된 이름이다.

나팔꽃

❦

서양메꽃속
Convolvulus

사라진 희망, 불확실함

나팔꽃은 밤이나 습한 날씨에는 꽃을 피우지 않으며, 매일 아침 하트 모양의 잎사귀에 둘러싸여 구부러진 파라솔처럼 꽃잎을 펼친다. 빅토리아 시대에 젊은 여성들은 구혼자에게 자신이 다른 사람을 선택했다는 사실을 알리기 위해 이 꽃을 주었다고 한다. 나팔꽃은 튼튼하고 재배하는 데 손이 많이 가지 않아 정원사들이 선호하는 꽃이다. 게다가 빠르게 자라는 덩굴식물이어서 벽과 아치를 아름답게 장식할 수 있으며, 이는 새나 벌, 나비를 비롯해 정원에 필요한 수분 매개 동물을 끌어들이는 데도 효과적이다.

　나팔꽃은 고구마와 공심채를 포함하는 메꽃과의 꽃을 피우는 관목형 덩굴식물이다. 9세기 일본 에도 시대부터 관상용으로 인기를 끌었던 이 섬세한 식물은 파란색에서 노란색, 분홍색과 흰색 줄무늬, 진해서 거의 검은색처럼 보이는 진홍색까지 다양한 색의 꽃을 피운다. 나팔꽃의 다양성과 다재다능함은 여기서 끝나지 않는다. 발명가 찰스 굿이어Charles Goodyear가 고무를 가황하는 방법을 알아내기 3000년 전에 이 꽃은 이미 같은 용도로 메소아메리카문명(특히 마야, 아즈텍, 올멕)에서 사용되었다. 사람들은 고무나무와 구아율 관목에서 얻은 라텍스를 고무로 바꾸는 과정에서 이 식물이 유용하다는 사실을 발견했다. 나팔꽃이 라텍스가 마르고 부서지기 쉬운 상태로 변하지 않게 막아주는 효과가 있었기 때문이다. 이들 문명은 이렇게 만든 고무로 샌들, 공을 비롯해 종교적 희생 제의에 쓰이는 물건 등을 유물로 남겼다. 그 밖에도 멕시코의 아즈

텍 사제들은 나팔꽃의 씨앗이 환각 작용을 한다는 사실을 발견했고, 치유 의식이나 종교 의식에서 사람을 무아지경의 상태로 유도하기 위해 이 씨앗을 사용하곤 했다. 고전기(250~900)부터 스페인 정복 이후 시기(950~1524)까지 거슬러 올라가는 아즈텍과 마야 토기에서 이 씨앗의 흔적이 발견되기도 했다.

빅토리아 시대 후기에는 이 꽃을 바구니에 담고 창문에 매달아 장식하는 것이 유행했다. 애니 하사드는 『주거용 집을 위한 꽃 장식』에서 "꽃바구니는 가장자리에 이런 축 처진 식물을 갖춰야 비로소 보기 좋다"라고 썼다. 하사드가 추천하는 방식 중 하나는 진한 초록색으로 칠한 철사 바구니에 파란색 나팔꽃과 어두운 분홍색 크리스틴 제라늄을 장식하는 것이다.

나팔꽃과 달

❖

인도에는 달에서 이름을 따온 식물들이 많은데, 이 가운데 '반달'로 불리는, 꽃 전체가 하얀 나팔꽃Convolvulus turpethum이 있다. 이 종은 인도의 여러 지역에서 야생화로 발견되며 항균제, 항염증제, 진통제, 지사제의 주요 성분 역할을 해왔다. 북아메리카와 남아메리카의 열대 지역 혹은 아열대 지역에 자생하며 '문플라워Moonflower'라 불리는 또 다른 나팔꽃인 밤나팔꽃Ipomoea alba은 밤에 꽃을 피운다. 해질녘에만 온통 하얀색인 꽃잎을 펼치며 중독성 있는 향기를 내뿜 기 때문에 저녁나절의 정원에 딱 어울리는 꽃으로 알려져 있다.

Nasturtium

한련화

트로파이올룸 마주스
Tropaeolum majus

격렬한 전쟁의 전리품

고대 그리스와 로마의 전사들은 전쟁터에서 적을 쓰러뜨린 뒤 관례로, 나뭇가지나 장대에 적의 피 묻은 투구, 방패, 갑옷 따위를 걸어놓곤 했다. 스웨덴의 식물학자 칼 린네는 한련화의 생김새가 이 같은 전사들의 용품과 비슷하다고 생각했다. 잎은 방패를, 꽃잎의 형태는 황금투구를, 특유의 붉은 색깔은 마치 갑옷에 흘린 피를 연상케했기 때문이다. 린네는 이 식물의 학명을 트로피를 뜻하는 그리스어 단어 '트로파이온tropaion'에서 따와 트로파이올룸 마주스라고 지었고, 빅토리아 시대에 한련화는 애국심, 전리품 등의 꽃말을 지녔다.

린네의 딸인 엘리자베스는 해질 무렵 이 꽃이 작은 불빛을 내는 것을 발견했다. 오늘날 '엘리자베스 현상'이라고 부르는 이 현상은 황혼 무렵에 주변 색을 배경으로 한련화를 볼 때 일어나는 일종의 착시 현상이다.

16세기 스페인의 식물학자 니콜라스 모나르데스Nicolás Monardes는 한련화를 페루에서 유럽으로 처음 가져왔다. 약초에 대한 저서인 『새로 발견한 세계에서 온 즐거운 소식Joyful News out of the Newe Founde Worlde』에서 모나르데스는 안쪽 꽃잎에 마치 피처럼 붉은 줄무늬가 있는 황금색 꽃을 피운다고 해서 한련화를 '피의 꽃'이라고 부르기도 했다. 오늘날 한련화의 영어권 일반명인 나스투르티움은 물냉이의 학명 나스투르티움 오피키날레Nasturtium officinale와도 비슷하지만, 두 꽃은 서로 관련이 없다. 고대 영어에서는 한련화를 '노란 종달새 뒤꿈치'나 '인도 냉이'라고도 불렀다.

중세의 약초학 책인 『악초의 효능에 관한 서사시』에서 한련화의 씨앗은 "뱀을 물리치는 강력한 힘을 갖고 있다"라고 한다. 이 책의 저자는 마세르 플로리두스Macer Floridus라고 알려져 있지만, 어쩌면 로마 시인인 아이밀리우스 마세르Aemilius Macer(기원전 86년~기원전 16년경)가 썼을 수도 있다. 뱀을 물리치는 힘이라는 것이 악마를 물리치는 것과 관련된 마술적인 착상이었는지 아니면 실제로 뱀을 쫓기 위한 실용적인 정원 가꾸기 팁이었는지는 불분명하다.

1889년호 《정원사 연대기》에서는 한련화를 "아름다움, 효능, 유용성 면에서 독보적으로 매력적인 한해살이풀"로 묘사했다. 빅토리아 시대의 일반적인 정원에서 한련화는 덩굴식물이자 화단에 튀는 색을 더하는 주요 요소였다. 한련화는 코를 찌르듯 강하고 맵싸한 향미를 지녀 빅토리아 시대 사람들이 후추 대용으로 즐겨 재배하는 식물이었고, 꽃과 씨앗은 절임으로 만들거나 샐러드에 넣어 상큼한 맛을 더했다. 한련화는 이렇듯 음식 재료로 여전히 쓰이고 있고, 화려한 꽃다발에 선명한 색감을 더하는 소재로 인기를 누린다.

제국의 깃발을 완전히 높이 들어 진격할 때
유성처럼 빛나, 바람에 흩날린다.
보석과 황금빛 광채가 휘황찬란하게 새겨진
신성한 무기와 전리품들.

‡

존 밀턴
『실낙원』

정원사 유망주

❖

빅토리아 시대에는 어린이들에게 원예 문화를 일러주는 청소년 원예 박람회가 열리곤 했다. 이러한 박람회는 1850년대에 특히 인기를 끌었고, 1888년 8월에 런던 서더크 자치구에서 열렸던 박람회에서는 아이들에게 그해 초에 자란 식물을 간단한 재배 방법을 알려주면서 나눠주었다. 아이들은 몇 달 동안 이 식물을 돌본 뒤 다시 가지고 와서 검사를 맡았는데, 이때 식물을 제대로 관리해 보살폈다면 상으로 소정의 용돈을 받았다.

그 밖에도 작은 꽃꽂이를 하거나 식물의 씨앗을 심는 활동을 하는 박람회도 있었다. 1889년 7월 25일 런던대학교 로열 할로웨이에서 열린 어린이 정원사를 위한 '에그햄 청소년 원예산업 협회 박람회'에서는 12세까지의 아동을 위한 어린이 조와 17세까지의 아이들을 위한 청소년 조가 있었다. 아이들은 3페니의 참가비를 내고 뿌리가 심겨져 있는 식물 꺾꽂이 6개와 작은 씨앗 꾸러미 6개를 받았다. 이 식물은 주로 난쟁이 한련화라 불리는 생기 넘치는 보라색 꽃, 그리고 푸른 눈의 메리*Collinsia bicolor*, 이베리스, 목서초, 네모필라로 구성되었다. 아이들은 작은 화분이나 상자에 씨앗이나 꺾꽂이를 심었다. 이 박람회에 대한 총평으로 《정원사 연대기》의 한 기자는 "대부분 식물들이 훌륭했으며, 부모들이 잘 보살펴주어서 그런지 어린이 조의 식물과 묘목이 더 잘 자라 있었다"라고 언급했다.

한편 1890년에 발행된 《정원사 연대기》에서 한 기자는 나중에 열린 일부 원예 박람회에서는 "다 큰 청소년들을 위한 '땅 파기 대회'"도 열렸다고 전한다. 이 대회에서 정확히 어떤 경쟁을 벌였는지 자세한 내용이 알려지지는 않았지만, "몇 가지 중요한 작업에 대한 대회"였다고 한다.

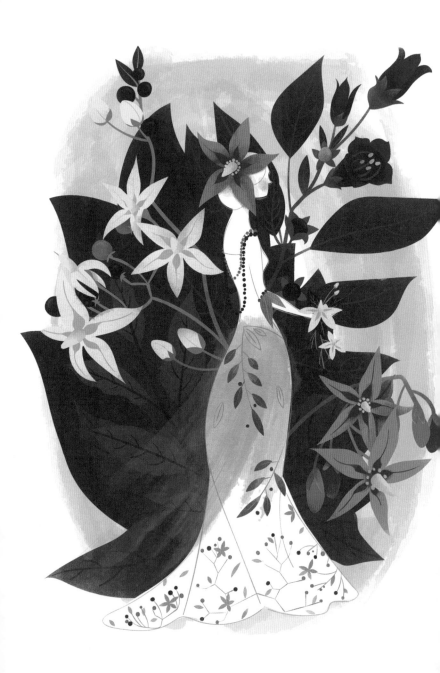

나이트셰이드

🌱

솔라눔 니그룸, 솔라눔 둘카마라, 아트로파 벨라도나
Solanum nigrum, Solanum dulcamara, Atropa belladonna

진실

나이트셰이드라 불리는 종 가운데 가장 흔한 것은 '검은 나이트셰이드'
로 알려진 솔라눔 니그룸, '비터스위트 나이트셰이드'로 알려진 솔라눔
둘카마라, '치명적인 나이트셰이드'로 알려진 아트로파 벨라도나다. 세
꽃 모두 가짓과에 속하며 독성이 있는 것으로 알려져 있다. '솔라눔'이란
이름은 '위안'을 뜻하는 라틴어 '솔라멘solamen'에서 유래했다고 추정되
며, 피부, 소화 장애, 황달, 심지어 암을 치료하는 것을 포함해 여러 약효
를 지녔다고 알려져 있다. 원래 원산지는 유라시아였지만 이제는 전 세
계적으로 광범위한 서식지에서 자라고 있다.

솔라눔 둘카마라의 잎은 달콤한 뒷맛과 함께 쓴맛이 나는 것으로 알
려져 있으며, 아트로파 벨라도나의 잎은 강력한 마취 효과가 있어 고대
그리스 시대부터 환각제와 독으로 사용되어왔다. 속명인 아트로파Atropa
는 탄생, 삶, 죽음을 관장하는 세 명의 그리스 여신 가운데 한 명인 아트
로포스Atropos의 이름에서 유래한 것으로 추정된다. 아트로포스는 '무시
무시한 가위'로 생명의 실을 끊어 사람의 마지막 운명을 결정하는 임무
를 떠안고 있다. 그리고 벨라도나belladonna는 이탈리아어로 '아름다운
아가씨'라는 뜻이며 르네상스 시대에 여성들이 눈동자 크기를 키우기
위해 희석된 벨라도나 용액을 사용하던 관습에서 유래했다. 빅토리아
시대의 여성들도 이 비법을 사용하곤 했는데, 식물에 환각 효과가 있어
서 차에 꽃가루를 약간 넣어 즐겨 마셨다고도 한다. 약용 효과와 독성 때
문에 이 식물은 역사적으로 마법이나 마녀와 연관되어왔다. 마녀의 역

사에 대한 마거릿 머레이Margaret Murray의 영향력 있는 저서 『서유럽의 마녀 의식』에 따르면, 마녀들은 독살 기술에 대해 매우 믿을 만한 지식을 가졌으며, 환각 연고인 일명 '날아다니는 연고'나 붕대를 만들기 위해 벨라도나를 사용했다고 한다. 벨라도나가 피부에 스며들면서 섬망이나 흥분, 그리고 날아다닌다는 느낌을 자아냈을 것이다.

헨리 필립스는 『꽃의 상징들』에서 나이트셰이드에 '진실'이라는 꽃말을 부여했다. 필립스는 주변 사람들에 대한 어떤 소식을 듣게 되면, 행복한 감정에 이내 슬픔과 후회 같은 씁쓸한 감정이 이어질 수 있다고 설명했다. 다시 말해 진실을 받아들일 때는 그것이 얼마나 달콤한 소식이건 간에 보통 씁쓸한 기운을 함께 느끼는 경우가 많다는 것이다.

베벌리 시턴의 『꽃의 언어』에 따르면, 빅토리아 시대 사람들은 장식적인 가치뿐만 아니라, 특히 민속이나 문학과 관련한 모든 영역에서 감상적인 가치를 지닌 식물을 재배하곤 했다. 이런 의미에서 빅토리아 시대 사람들이 나이트셰이드를 길렀던 이유는 꽃의 겉모습뿐만 아니라 신화나 마법과의 연관성 때문이었을 거라고 추측할 수 있다. 가짓과에 속하는 또 다른 식물인 맨드레이크도 의학, 미신, 설화에 걸쳐 역사적인 연관성을 갖고 있다. 맨드레이크는 나이트셰이드와 마찬가지로 강력한 환각제이자 마취제로 알려져 있는데 그 뿌리가 인간의 형상을 닮았다고 하며, 땅에서 뽑아낼 때는 귀가 찢어질 듯한 새된 소리가 나서 그 소리를 들으면 죽을 수도 있다는 속설이 전해진다.

독이 그의 영원한 최후가 되었구나

❖

『로미오와 줄리엣』, 『햄릿』, 『맥베스』에서는 이야기 전개에 있어 '독'이 중요한 역할을 한다. 『로미오와 줄리엣』에서 줄리엣이 마신 물약은 심박수를 낮추고, 깊은 잠에 들게 했다는 점에서 아트로파 벨라도나로 만들어졌을 가능성이 매우 높다. 아트로파 벨라도나는 적은 양으로도 사람을 죽지 않게 하면서도 치명적인 효과를 낼 수 있다. 로미오 또한 자살을 시도하기 위해 약제사로부터 독약을 얻었는데, 약을 마시고 곧장 죽음에 이른 것으로 보아 그 성분이 투구꽃에서 나온 것이거나 사이안화 칼륨이었을 가능성이 높다. 둘 다 급속한 심부전을 유발한다. 『햄릿』에서는 햄릿에게 아버지가 찾아와 자신이 어떻게 살해당했는지 말하는 다음과 같은 장면이 있다.

~

정원에서 잠든 때, 아무런 의심하지 않을 때
네 삼촌이 저주받은 헤베논hebenon을 병에 담아 몰래 들어와서는
그 독액을 내 귓구멍에 넣었지.

┈┈┈┈┈┈┈┈┈┈┈┈┈┈┈┈┈┈┈┈┈┈┈┈┈┈┈┈┈┈┈┈┈┈┈┈

'저주받은 헤베논'의 정체에 대해서는 추측이 쏟아졌다. 철자상 사리풀henbane이 명백한 후보로 보이지만, 셰익스피어 시대에 이런 목적으로 사용되었던 다른 식물들도 많다. 독미나리, 나이트셰이드, 주목나무, 흑단 등은 모두 사리풀보다 인체에 해롭다. 마지막으로 『맥베스』에서 뱅코는 이렇게 말한다.

~

그것들이 여기 있었던 게 확실하오?
아니면 우리가 정신을 나가게 만드는
어떤 미친 독초 뿌리라도 먹은 거요?

학자들은 셰익스피어가 어떤 식물을 "미친 독초 뿌리"라고 지칭했는지 생각하면서, 독미나리, 사리풀, 그리고 아트로파 벨라도나를 후보로 꼽았다.

협죽도

❦

네리움 올레안데르
Nerium oleander

주의

협죽도는 매우 화려하고 향기로워 빅토리아 시대의 정원에 더할 나위 없이 어울리는 식물이었다. 다만 이 식물은 독성이 높아서 『꽃 사전』에서는 "이 꽃은 관례상 부케에 흔히 쓰이기 때문에 신부들이 부케를 입에 대지 않도록 조심해야 한다"라고 경고했다.

협죽도는 협죽도과의 작은 상록수이며, 지중해 지역에 자생하고 강과 개울을 따라 자라난다. 학명 올레안데르는 '올리브'를 뜻하는 라틴어 '올레아olea'에서 유래했다. 협죽도의 잎이 올리브 나무의 이파리와 닮았기 때문이다. 협죽도는 고대 로마 시대 정원에서도 인기가 있어서 폼페이에서 발견된 벽화에도 자주 등장한다.

로마 시인 오비디우스가 쓴 『여주인공들의 편지Epistulae Heroidum』에는 협죽도의 기원을 알 수 있는 「헤로와 레안드로스Hero and Leander」 설화가 실려 있다. 헤로는 아프로디테의 결혼하지 않은 여사제로, 헬레스폰트해협 제방에 있는 도시인 세스토스의 한 탑에서 혼자 살았다. 해협 반대편 제방에는 레안드로스가 사는 도시인 아비도스가 있었다. 축제에서 헤로를 처음 마주한 레안드로스는 그녀와 사랑에 빠졌고, 헤로에게 매일 밤 해협을 건너서 만나러 와도 되겠냐고 허락을 구했다. 헤로는 그의 방문에 동의했고, 레안드로스가 헤엄쳐 오는 동안 길을 잃지 않도록 창문에 등불을 켜곤 했다. 그런데 폭풍우가 몰아치는 어느 겨울날 밤, 돌풍이 불어 헤로의 등불이 꺼졌다. 헤로는 레안드로스가 안전하게 도착하기를 기다리면서 걱정스럽게 "오, 레안드로스!"라고 외쳤다. 하지만

불행히도 레안드로스는 길을 잃고 파도 아래로 내동댕이쳐지고 말았다. 다음날 아침이 되어 밖을 내다본 헤로는 탑 아래 바위에 엉망이 된 레안드로스의 시신이 누워 있는 것을 발견했다. 슬픔에 잠긴 헤로는 창밖으로 몸을 던져 레안드로스와 함께 하늘나라에서 만나려 한다. 원작에서는 두 사람이 죽는 것으로 끝나지만 시간이 지나면서 변형된 이야기가 나왔다. 레안드로스가 죽어 해변에 누워 있을 때 그의 손에 꽃 한 송이가 쥐어졌고, 헤로가 꽃을 뽑아내도 계속해서 자라났다는 내용으로 그렇게 이 꽃은 영원한 사랑을 상징하게 됐다.

한편 토스카나와 시칠리아 지방에는 죽은 사람을 협죽도 꽃으로 덮는 풍습이 있었다. 이는 헤로와 레안드로스의 이야기와는 관련이 없고, 협죽도가 죽음이나 불길한 징조와 관련된 침울한 꽃이라는 상징성을 더한다. 러시아나 인도 같은 많은 나라에서는 협죽도처럼 독성이 있어 인체에 해로운 식물들은 악마의 식물로 간주하기도 한다.

토스카나 지역에는 협죽도를 성 요셉과 연관 짓는 전설도 있다. 착한 심성을 지닌 요셉에게 천사가 찾아와 그가 성모 마리아의 남편이 될 운명이라고 알렸을 때, 너무 기뻐한 나머지 그의 손에 있던 평범한 지팡이에서 꽃이 피어났다고 한다. 성 요셉을 묘사한 많은 그림에서 그는 신성한 선택을 받은 상징으로 '꽃이 핀 지팡이'를 들고 있다. 이 지팡이는 화려한 꽃다발이나 커다란 흰 백합과 함께 그려지기도 하지만, 작고 하얀 꽃이 피어 있는 것으로 묘사되기도 한다.

세스토스에서 아비도스로 헤엄친 후에 쓰다

❖

낭만파 시인 바이런은 헤로와 레안드로스의 설화에 영감을 받아 1810년 5월 3일 헬레스폰트해협을 직접 헤엄쳐 건넜다. 그리고 며칠 후인 5월 9일 「세스토스에서 아비도스로 헤엄친 후에 쓰다」라는 시를 남겼다.

~

어두운 12월에
매일 밤마다 레안드로스가 찾아오네.
드넓은 헬레스폰트해협, 당신에게 향하는 해류를 건너기 위해!
(어떤 아가씨가 이 이야기를 기억하지 못할까?)

겨울 폭풍우가 포효해도
레안드로스는 거리낌 없이 헤로를 찾아갔네.
옛날에도 해류가 저렇게 거칠었다면,
아름다운 비너스여! 두 사람 다 어찌나 불쌍한지!

지금의 난 타락하고 비열한 자야.
비록 5월이라는 온화한 달이지만,
물방울 뚝뚝 떨어지는 팔다리를 힘없이 뻗으며
오늘 그래도 대단한 일을 했다고 생각해.

하지만 그 미심쩍은 전설에 따르면,
레안드로스가 그 빠른 조류를 가로지른 건
그녀에게 구애하기 위해서라고 하네, 나머지는 주님만이 아시겠지만,
그는 사랑을, 나는 신의 영광을 위해 헤엄쳤지.

누가 더 잘했는지는 말하기 어려운 일이다.
슬픈 인간들이여! 이렇게 신들이 계속 괴롭히니!
그는 노고를 잃고, 나는 장난기를 잃었다.
그는 물에 빠져 죽었고, 나는 오한을 앓았으니.

Orchid

난초

난초과
Orchidaceae

꿀벌난초 • 부지런함
제비난초 • 명랑함
파리난초 • 오류
개제비란 • 역겨움
거미난초 • 기민함

난초는 영국에서 꽤 오랜 세월 동안 자랐지만, 1818년 박물학자 윌리엄 존 스웨인슨William John Swainson이 새로운 남아메리카 품종을 런던에 소개하기 전까지 재배 식물로는 별로 인기가 없었다. 난초가 정확히 어떻게 전래되었는지에 대한 자세한 내용은 여러 해에 걸쳐 다양한 전설을 통해 전해졌다. 한 판본에서는 스웨인슨이 지의류와 양치류 표본을 수집하기 위해 브라질에 탐험을 떠났다가 발견물을 포장할 마땅한 재료를 찾지 못했고, 결국 손에 있던 '카틀레야 라비아타 베라*Cattleya labiata vera* 난초'로 묶어 글래스고대학교 명예교수인 W. 잭슨 후커W. Jackson Hooker에게 보냈다고 한다. 오늘날의 식물학자들이 보다 정확하다고 판단하는 이 이야기의 또 다른 판본도 살펴봄 직하다. 스웨인슨이 야생에서 이 난초를 발견했고, 열대식물 수집가이자 열성적인 원예가인 윌리엄 캐틀리William Cattley도 이 난초에 관심이 있으리라는 사실을 알고 있었을 거라는 이야기다. 스웨인슨은 이 난초를 포장해 영국 바닛에 있는 캐틀리의 온실로 보냈는데, 이때 식물을 보호하기 위해 양치류로 싸서 포장했을 것이다. 그리고 1818년 11월 런던에서 캐틀리의 난초가 꽃을 피웠고, 이듬해에도 스웨인슨이 글래스고대학교에 보냈던 같은 품종의 난초가 꽃을 피웠다. 1821년에는 영국의 식물학자 존 린들리John Lindley가 캐틀

리의 이름을 따서 이 난초에 카틀레야*Cattleya*라고 이름 붙였다.

영국의 풍경화가 헨리 문이 난초학자 프레더릭 샌더*Frederick Sander*의 4권짜리 저서 『라이헨바키아*Reichenbachia*: 난초에 대한 그림과 설명』에 스웨인슨의 난초를 그린 삽화를 살펴보면, 가장자리에 살짝 주름이 잡힌 장밋빛 분홍색의 꽃잎과 빨간색 줄무늬가 있는 희고 노란 중심 입술 꽃잎을 묘사하고 있다. 영국에 들어올 당시 이 꽃은 1년 내내 꽃을 피우는 유일한 난초라고 선전되기도 했다. 한편 샌더는 빅토리아 여왕 밑에서 일하는 공식적인 난초 재배자였다. '난초의 왕'이라는 별명을 가진 그는 23명의 난초 사냥꾼들을 고용해 정기적으로 수천 개, 혹은 그 이상의 난초 표본을 영국에 보냈다.

카틀레야 라비아타 베라가 발견된 이후, 난초는 독특하고 희귀한 꽃으로 주목받으며 원예가들이 열성적으로 수집하는 식물로 발돋움했다. 부유한 사람들은 온실에서 난초를 재배하며, 시간과 돈을 아낌없이 쓰는 것은 물론 위험을 무릅써서라도 가장 희귀한 난초를 찾기 위해 전 세계를 탐험하기 시작했다. 그렇게 난초 수집은 당시 영국 부자들 사이에서 '오르키델리리움*orchidelirium*' 즉 '난초 열풍*orchid fever*'이라 불릴 만큼 강박적이고도 열띤 취미로 선풍적인 인기를 끌었다. 그러다가 식물학자들이 이 꽃을 보다 효율적으로 이종교배해 생산하는 방법을 찾게 되면서 19세기 말엽에는 수십 년간 이어졌던 난초 열풍도 점차 수그러들었다. 새로 교배된 품종은 겉모습이 아름다웠고, 미지의 지역으로 탐험하는 위험과 값비싼 비용을 부담할 필요가 없었을 뿐더러 이국적인 지역에서 수입된 종들과 동일한 관리 및 재배 조건을 갖고 있었다. 이렇게 난초를 저렴하고 손쉽게 구할 수 있게 되면서 19세기 말엽에는 난초 열풍도 점차 시들해졌다.

빅토리아 시대 작가이자 난초 애호가인 프레더릭 보일*Frederick Boyle*에 따르면, 난초 열풍은 문자 그대로의 용어이면서 비유적인 용어이기도 했다. 『난초에 대해』에서 보일

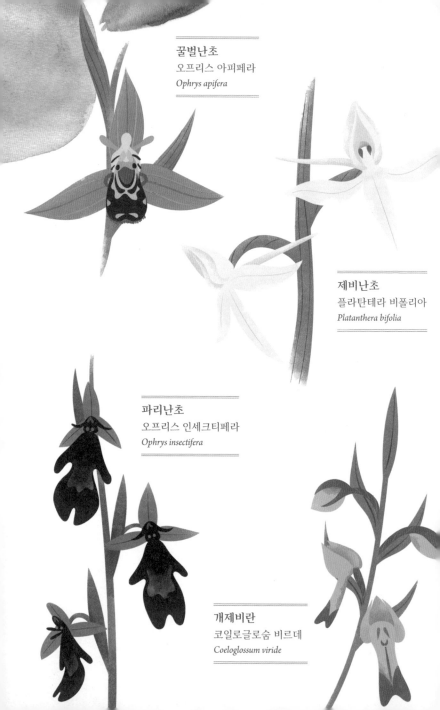

꿀벌난초
오프리스 아피페라
Ophrys apifera

제비난초
플라탄테라 비폴리아
Platanthera bifolia

파리난초
오프리스 인세크티페라
Ophrys insectifera

개제비란
코일로글로숨 비르데
Coeloglossum viride

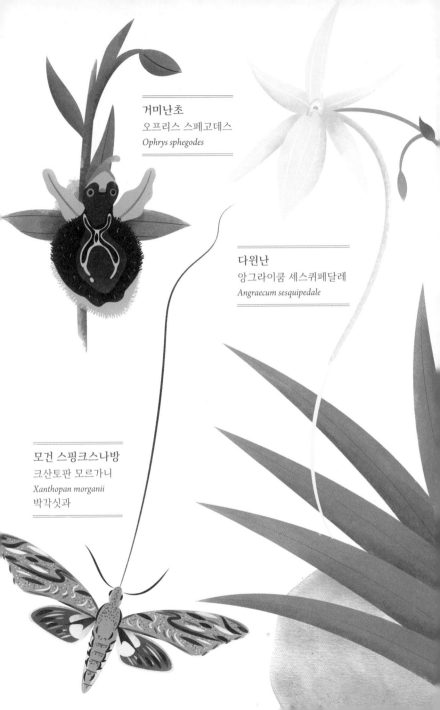

거미난초
오프리스 스페고데스
Ophrys sphegodes

다윈난
앙그라이쿰 세스퀴페달레
Angraecum sesquipedale

모건 스핑크스나방
크산토판 모르가니
Xanthopan morganii
박각싯과

은 이렇게 썼다. "영국 기후에서도 몸이 그다지 튼튼하지 않았던 정직한 젊은이들이 건강하지 못한 땅 중에서도 최악의 지역으로 용감하게 나아 갔다. 그곳은 음식이 매우 부족하고 굉장히 거칠었으며, 그들은 매일 몇 주 동안 몸이 젖어 있었다. 또한 다양한 종류의 열병이 주기적으로 발생 하곤 했다. 당시의 난초학은 그렇게 수도 없이 많은 순교자를 만들어냈 다." 여기에 보일은 난초를 쫓다가 목숨을 잃은 사람들의 명단 일부를 첨부했다.

난초는 난초과에 속하며 난초과는 국화과 다음으로 많은 식물 종이 모인 무리다. 난초의 원산지는 지중해 지역과 아시아, 남아메리카, 중앙 아메리카의 열대 지역이다. 난초를 뜻하는 영어 단어 '오키드orchid'는 고 환을 뜻하는 그리스어 '오르키스orkihis'에서 유래했으며, 튜브 모양의 뿌 리 때문에 이런 이름이 붙었다. 고대 그리스에서 난초는 의학적인 효능 과 최음 효과가 있고 태아의 성별을 조절할 수 있는 수단으로 쓰이기도 했다. 즉 아이를 가진 엄마가 커다란 난초 뿌리를 먹으면 아들을 낳고, 작은 뿌리를 먹으면 딸을 낳는다고 믿었다.

헨리 리트는 『새로운 약초 의학서』에 영국 주변에서 자라는 다섯 종 류의 난초를 소개했다. 그것은 각각 '오르키스orchis', '사티리온satyrion', '세라피아스serapias', '스탠더그라스standergrasse', '스탠델루트standelwurte' 라고 불렸다. 리트는 난초 뿌리가 수액으로 가득 차 있고 그것을 먹을 수 있다고 하며, 섭취하면 체력이 강화되며 몸에 영양을 더할 수 있다고 덧 붙였다.

찰스 다윈은 난초와 난초가 수분 매개자인 곤충과 맺는 진화적인 관 계에 깊이 매료되었다. 1862년에 『종의 기원』 후속편으로 『난초의 수정 Fertilisation of Orchids』이라는 제목의 책을 펴낸 다윈은 이 책에서 난초가 특정 나방을 유인하기 위해 어떤 유리한 특성을 개발했는지 자세히 설 명했다. 이 책은 진화론의 위력을 증명했을 뿐만 아니라, 검증할 수 있는 가설을 세우는 데도 영향을 미쳤다. 예컨대 다윈난Darwin's orchid은 마다

가스카르에서 온 별 모양의 난초이며 길이가 30센티미터 정도 되는 특이한 꿀샘을 갖고 있다. 1862년에 다윈은 이 꽃이 생존하려면 이 꽃을 수분시킬 수 있는 곤충이 존재해야 한다고 생각했다. 다윈의 생각은 옳았고, 이후 다윈난의 수분 매개자가 확인되었다. 다윈이 처음 가설을 세우고 40여 년이 지난 1907년, 다윈난이 발견된 곳과 멀지 않은 마다가스카르 한 지역에서 박각시나방hawk moth이 발견된 것이다. 박각시나방은 약 25~28센티미터 정도 되는 긴 주둥이를 갖고 있었다. 이는 난초의 관 속에 있는 꽃꿀에 충분히 닿을 정도의 길이였다. 다윈은 또한 다른 난초 종에서도 한 가지 종류의 곤충에 의해서만 수분이 일어난다는 사실을 발견했다. 꿀벌난초Bee orchid는 에우케라Eucera속의 수염줄벌 수컷만을 유인하며, 파리난초Fly orchid는 검은색 수컷 말벌인 아르고고리테스 미스타케우스Argogorytes mystaceus와 배벌과만 끌어들인다. 두 난초 모두 특정 곤충의 암컷 페로몬을 모방한 냄새를 발산해 수컷 벌을 유혹한다.

헨리 필립스는 『꽃의 상징들』에서 꿀벌난초, 제비난초, 개제비란, 파리난초, 거미난초는 다들 자신의 이름을 딴 곤충이나 동물과 겉모습이 매우 비슷할 뿐더러 해당하는 생물의 전형적인 특징을 드러내는 꽃말을 지니게 되었다고 설명한다. 예컨대 꿀벌난초의 중심부에는 갈색 바탕에 노란 반점과 줄무늬가 있고, 솜털이 나 있어 그 생김새가 마치 꿀벌을 닮았다. 벌은 열심히 일하는 곤충인 만큼, 꿀벌난초는 근면함을 상징하게 되었다. 제비난초는 가볍고 화려한 성질을 갖고 있다고 해서 쾌활함을 상징한다. 개제비란은 중앙에 변형된 불규칙한 모양의 꽃잎이 혀처럼 내려와 있으며, 거미난초의 중심부 꽃잎은 약간 둥글고 갈색인 데다가 크기가 매우 크다. 파리난초는 꽃 대신 먹파리가 줄기에 앉아 있는 모습을 하고 있어 역시 독특한 생김새를 지닌다. 지금까지 알려진 난초의 종은 2만 종이 넘고 팔레놉시스Phalaenopsis라고도 불리는 호접란이 가장 아름답다고 손꼽히기도 하지만, 결국은 앞서 말한 다섯 종류의 난초가 다른 이국적인 종들을 제치고 꽃말을 얻게 되었다.

난초 열풍은 사라졌지만, 난초 애호가들의 활동은 오늘날에도 활발히 이어지고 있다. 미국의 유명한 원예가이자 희귀 식물상인 존 라로시John Laroche는 난초에 관한 열정을 평생에 걸쳐 품었으며, 야생 유령 난초에 대한 집착을 품고 있었다. 그는 이 종을 얻어 번식시킬 수만 있다면 큰 이익을 얻을 수 있으리라고 믿었다. 1990년대 초에 그는 플로리다 남부에서 세미놀족 사람들과 함께 파카하치 스트랜드 주립 보호구역에서 일하다가 늪에서 희귀한 꽃을 불법 채취한 혐의로 체포되었다. 이 사실을 알게 된 저널리스트 수전 올리언은 1995년《뉴요커》에 「난초 도둑」이라는 제목으로 라로시의 이야기를 소개했다. 이 사연은 결국 같은 제목의 책으로 출판되었고, 이후 2002년에 메릴 스트립과 크리스 쿠퍼, 니콜라스 케이지가 주연을 맡은 영화 〈어댑테이션〉으로 각색되어 인기를 끌었다.

내게 난초를 더 조사하지 못하게 하는 건 하찮은 미덕이다.
나는 수탉과 암탉, 오리의 변종에 대해 쓰는 것보다
난초를 훨씬 더 좋아하기 때문이다.

찰스 다윈
식물학자 조지프 돌턴 후커에게 보낸 글(1861)

진짜 바닐라는 드물다

❖

바닐라vanilla는 '지루한', '싱거운', '포괄적인'이라는 뜻을 동시에 갖는다. 바닐라는 탄산음료나 주류, 빵, 아이스크림, 셔벗, 프로즌 요거트 등 가공식품에 많이 들어가는데 이때 실제 바닐라보다 화학적으로 합성된 원료인 '바닐린vanillin'이 첨가되는 경우가 많다. 바닐린은 제조 과정에서 비용이 훨씬 저렴한 편이지만 진짜 바닐라보다는 맛과 향이 미묘하게 떨어진다. 진짜 바닐라는 다채로운 맛과 향을 지녀 250가지 이상의 서로 다른 맛과 향 성분이 바닐라 추출물에서 검출된다. 이 식물은 수백 년 동안 유럽 엘리트들 사이에서 이국적인 사치품으로 사랑받았다. 패트리샤 레인의 책 『바닐라: 전 세계에서 가장 사랑받는 맛과 향의 문화사』에 따르면, 토머스 제퍼슨은 프랑스에서 바닐라 맛의 디저트를 경험한 후, 18세기 후반 미국에 바닐라콩을 수입해 아이스크림의 맛을 내는 데 사용했다. 레인은 바닐라 아이스크림이 제퍼슨의 입맛에는 맞았을지 모르지만, 과일이나 견과류와 같은 더 강한 풍미를 지닌 아이스크림 맛에 익숙했던 미국인에게는 그 맛이 놀라울 정도는 아니었을 것이라고 주장한다.

진짜 바닐라 추출물과 향신료의 원재료인 바닐라콩은 전 세계에서 유일하게 열매를 맺는 난초인 바닐라 플래니폴리아Vanilla planifolia로부터 생산된다. 멕시코 자생종인 이 꽃은 멸종 위기에 처한 멜리포나속의 벌에 의해 수분되는 재배가 까다로운 식물로, 열대 환경과 꾸준한 강우량, 햇볕과 그늘의 적절한 균형이 필요하다. 바닐라를 기르고, 수확하고, 보존 처리를 하는 것은 최대 5년이 걸릴 수 있는 노동 집약적인 과정이다. 모든 재배 단계는 사람 손을 거치며 옅은 노란색의 냄새 없는 꽃을 수분시키는 게 시작이다. 이 작업은 식물의 수확 주기 중 하루에 단 몇 시간 동안만 할 수 있다. 이때가 꽃을 피우는 유일한 기간이어서 이 짧은 시간에 수분을 하지 못하면 꽃은 죽는다. 바닐라콩은 현재 전 세계적으로 재배되고 있는데 생산량의 약 80퍼센트를 마다가스카르가 차지하며, 중국과 멕시코가 그 뒤를 잇는다.

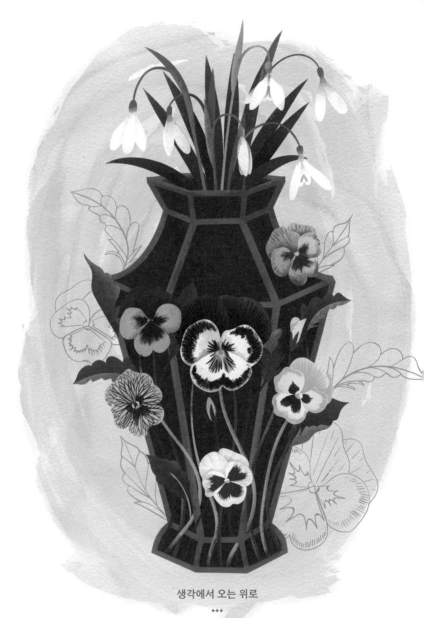

생각에서 오는 위로

+++

스노드롭과 함께 꽃병에 꽂은 팬지 그림.
헨리 필립스의 『꽃의 상징들』에 실린 삽화에서 영감을 얻었다.

팬지

비올라 트리콜로르
Viola tricolor

나는 당신 생각뿐

팬지는 사랑에 대한 생각을 상징한다. 셰익스피어의 희곡 『한여름 밤의 꿈』 2막 1장에서 요정들의 왕 오베론은 이렇게 말한다.

> 활을 멘 큐피드가
> 서쪽에 앉은 아가씨를 겨냥해서
> 십만 개 심장을 꿰뚫듯
> 사랑의 화살을 날쌔게 쐈지.
> ~
> 그렇지만 큐피드의 화살은
> 서쪽의 작은 꽃에 내려앉았지.
> 우유처럼 하얗던 것이 사랑의 상처를 받아
> 보랏빛으로 멍이 들었는데
> 아가씨들은 이 꽃을 게으름에 빠진 사랑이라고 불러
> 꽃을 갖다 줘, 네게 한 번 보여줬지
> 잠자는 눈꺼풀에 이 꽃의 즙이 떨어지면
> 남자든 여자든 처음 보는 생물을
> 미친 듯 사랑하게 만들어놓는다네.

오베론은 잠들어 있는 아내 티타니아에게 팬지로 만든 사랑의 묘약을 써서 그녀가 깨어나자마자 처음 보는 존재와 사랑에 빠지게 한다. 그 뒤

로 팬지는 '게으름에 빠진 사랑love-in-idleness'이라고 불리게 되었고, 사랑의 묘약을 만들거나 주문을 거는 데 사용되었다.

『햄릿』에서는 아버지 폴로니우스의 죽음을 한탄하며 각종 약초와 꽃을 모아온 오필리아가 법정에 도착하는 장면이 나온다. 오필리아는 오빠인 라에르테스에게 로즈메리와 팬지를 주며 이 꽃이 추억과 생각을 상징한다고 말한다.

『말괄량이 길들이기』에서는 이탈리아의 도시 파도바에 도착한 젊은 학생 루센티오가 말괄량이인 첫째 딸 캐서린, 얌전하고 상냥한 둘째 딸 비앙카와 함께 군중 속을 걷는 밥티스타 미놀라를 발견한다. 루센티오는 첫눈에 비앙카에게 반해 사랑에 빠졌고, 하인인 트라니오에게 자신이 이렇게 '게으름에 빠진 사랑'을 느낄 수 있으리라고는 전혀 생각하지 못했다고 말한다.

팬지는 제비꽃과의 제비꽃속에 속하며, 제비꽃속의 식물들은 보통 가리비 모양이나 하트 모양의 잎과 둥글고 색이 다양한 꽃잎을 가진다. 팬지는 다양한 약리 효과를 지니는데, 오래전부터 습진과 암을 치료하는 데 사용되었다고 하며, 1735년에 출간된 아일랜드의 한 약초학 책에 따르면 어린이의 경련, 염증, 발열을 치료하는 데 도움이 되는 약효가 있다고 한다.

오늘날 우리가 좋아하는 팬지는 삼색제비꽃이라 불리는 중세 야생 팬지의 잡종이다. 15세기를 거치며 이 꽃은 '깊은 생각에 잠긴'이라는 뜻의 프랑스어 형용사 '팡세pensée'에서 '팬지pansy'로 이름이 바뀌었는데, 꽃의 모양이 깊은 생각에 잠겨 아래를 내려다보는 사람의 모습과 닮았기 때문이다. 빅토리아 시대 사람들은 똑바로 선 모양의 팬지에는 '나를 생각해주세요'라는 뜻을 담았고, 고개를 숙인 팬지에는 '나를 잊어주세요'라는 뜻을 담았다. 세 가지 색을 가진 팬지종의 꽃잎 윗부분을 따서 줄무늬 개수를 세면 연인과의 미래를 점칠 수도 있다. 줄무늬가 네 개면 희망이 있다는 뜻이고, 일곱 개면 영원한 사랑, 여덟 개면 변

덕스러움, 아홉 개면 심경의 변화, 열한 개면 때 이른 죽음을 의미한다.

팬지는 19세기까지는 잡초로 여겨졌지만, 빅토리아 시대의 두 인물 덕에 정원에서 인기를 누리는 꽃으로 거듭났다. 바로 4대 탱커빌 백작 의 아내이자 이국적인 식물 수집가로 잘 알려진 탱커빌Takervile 부인과 그의 딸인 메리 엘리자베스 베넷Mary Elizabeth Bennet 부인이다. 탱커빌 부인은 화가를 고용해 자신이 키우는 식물의 표본을 그림으로 남겼 으며, 이렇게 그려진 600점 이상의 식물 삽화 컬렉션은 오늘날까지 도 큐 왕립 식물원에 남아 있다. 특히 1788년에는 파이우스 탱커빌레 아*Phaius tankervilleae*가 영국에서 재배되어 꽃을 피운 최초의 열대 난초로 기록되었는데, 이 꽃은 탱커빌 부인의 이름을 딴 많은 식물들 가운데 하 나다.

메리 엘리자베스 베넷도 어머니와 마찬가지로 원예에 무척 흥미를 보 였다. 베넷은 아버지에게 고용된 정원사 윌리엄 리처드슨의 도움을 받 아 다양한 품종의 삼색제비꽃을 서로 교배시켜 나타나는 색상의 범위 를 늘리는 동시에 단색을 갖도록 안정화했으며, 꽃을 더 큼직하게 개량 했고, 중심부에서 밖으로 퍼지는 깊은 선인 '수염 무늬'가 뚜렷해지게 했 다. 베넷은 1812년에 이렇게 만들어낸 꽃을 원예계에 소개해 큰 찬사를 받았고, 오늘날 '팬지의 어머니'로 알려졌다.

양묘업자 리Lee는 베넷이 만든 품종에 깊은 인상을 받아 삼색제비꽃 을 실험하던 또 다른 귀족 가문인 갬비어 경에게 그 꽃을 가져다준다. 갬비어 경은 자신이 고용한 정원사인 윌리엄 톰슨과 함께 러시아에서 온 종을 유전자 풀에 뒤섞었다고 전해진다. 1833년까지 '팬지'라고 불리 던 꽃은 400종류가 있었으며, 오늘날 우리가 알고 있는 팬지와 거의 같 은 식물들이었다.

얼굴이 있는 꽃

❖

윌리엄 커스버슨William Cuthbertson의 저서 『팬지, 제비꽃속, 제비꽃Pansies, Violas, & Violets』에 따르면, 1814년에서 1830년 사이에 꽃집 주인들은 주로 색깔과 크기, 모양에 따라 팬지의 등급을 매겼다고 한다. 갬비어 경의 정원사로 일했던 윌리엄 톰슨은 이러한 기준을 충족시키기 위해 새로운 품종을 개발하던 중 마침내 꽃잎 각각에 진한 보라색 얼룩이 확연하게 나타나는 팬지를 처음 만드는 데 성공했다. 1939년에 갬비어 경은 이 꽃의 표본을 '메도라Medora'라는 이름으로 사람들에게 공개했다. 꽃잎마다 하나씩 있는 이 얼룩은 '꽃의 얼굴'로 불리며 사람들의 관심을 끌었다.

～

묻건대, 이게 무슨 꽃인가?
팬지라고 하는 이 꽃은
오, 연인을 생각나게 한다.

‡

조지 채프먼
「온갖 바보들All Fools」 2막 1장

Peony

작약

작약속
Paeonia

분노, 부끄러움

주름 장식이 있는 커다란 꽃과 은은한 향기, 다양한 색깔 덕분에 오랫동안 인기를 누려온 작약은 아시아와 북아메리카, 유럽의 일부 지역에서 자생하는 작약과 작약속 식물이다. 작약속의 구성원으로는 모란과 작약이 있으며 품종이 매우 다양한 것으로 알려져 있다. 흰색과 라즈베리색을 띠는 엘렌 마르틴 모란Hélène Martin tree peony이나 작약과 모란을 교배한 금색의 바츠젤라 이토 하이브리드 작약Bartzella Itoh hybrid peony 같은 일부 품종은 꽃의 크기가 20센티미터에서 25센티미터에 이른다. 작약과 모란은 추운 환경에서도 뿌리가 잘 살아남고, 가뭄에도 잘 견디는 편이다. 적절한 보살핌을 받는다면 어떤 품종은 수명이 매우 오래 가고, 처음으로 피운 꽃이 마지막까지도 유지되어 가보로 전할 만한 식물이기도 하다.

목본 식물인 모란(목단)Tree Peony과 초본 식물인 작약Herbaceous peony은 고대 중국과 일본에서 재배되었으며 서기 536년의 한 기록에 따르면, 당시 중국 전역에 널리 퍼져 있었다고 한다. 최초로 알려진 모란 종인 파이오니아 수프루티코사Paeonia suffruticosa는 서기 724년에 중국에서 일본으로 전해졌다. 그리고 가장 흔히 재배되는 작약인 파이오니아 락티플로라Paeonia lactiflora는 시베리아와 중국에서 기원했으며, 처음에는 파이오니아 알비플로라Paeonia albiflora라고 불렸다. 이 식물이 음식과 약에 쓰였다는 기록도 있다. 포틀랜드에 있는 전통 의학 연구소에 따르면 작약은 공자가 가장 좋아하는 향신료의 재료였고 공자는 이 향신료가 없

으면 끼니를 거를 정도였다고 한다.

앨리스 하딩이 1907년에 저술한 『작약에 대한 책The Book of the Peony』에서는 중국에서 작약은 '가장 아름답다'는 뜻인 '샤오아오'로 불렸으며, 연인들이 서로 주고받는 꽃이었다고 한다. 1086년의 기록에 따르면, 중국의 정원사들은 장식적인 목적으로 이 식물을 다양한 크기와 색깔로 개량하는 데 큰 관심을 보였고, 1596년에는 30여 가지 품종이 알려졌다고 한다. 일본에서 작약은 '샤오아오'가 변형된 용어로 추정되는 '샤쿠야쿠'라고 불린다. 한편 모란은 중국에서는 '꽃의 왕'으로 칭해졌다고 하며, 일본에서는 에도 시대 시인 바쇼의 '벌 한 마리 / 모란에서 / 비틀비틀 나온다'라는 하이쿠와 같이 예술과 문학 작품 속에 종종 등장하는 꽃이었다.

호메로스에 따르면, 작약과 모란을 뜻하는 단어 '피오니peony'는 그리스 신들의 주치의였던 파이안Paean이라는 신의 이름에서 유래했다. 따라서 이 꽃은 고대에는 '치유'라는 의미를 가졌고, 때때로 파이안과 함께 등장하곤 했다. 호메로스의 『일리아스』에서 파이안은 아레스의 상처를 치료하고, 『오디세이』에서는 하데스가 헤라클레스의 화살에 맞은 후 역시 파이안의 치료를 받는다.

> 진홍색 위풍당당함 속에서 우아한 작약이
> 무성한 이파리와 함께 서 있는 걸 볼 수 있네.
> 미덕에 대한 찬사를 받아 얼굴을 붉히지만
> 사악한 향기는 그것이 부끄러움에서 비롯했음을 보여 주네.
> 꽃의 겉모습과 순수한 붉은색에 기뻐하지.
> 만약 알키노오스의 우는 양떼가 이 식물을 먹는 동안
> 천상의 연인이 침대를 찾지 않았다면,
> 그것은 포이보스가 교만에 넘쳐 온갖 아가씨들을
> 자기 품으로 유혹한 죄악 때문이라네.

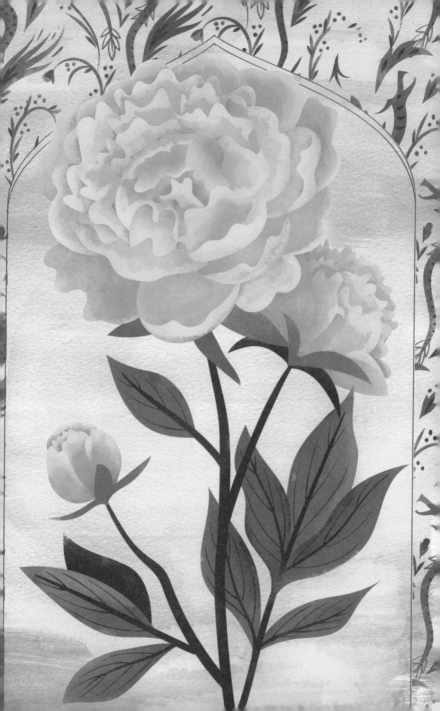

르네 라팽의 이 시에서 양치기 알키노오스는 태양신 포이보스(그리스 로마 신화에서 아폴론의 별칭)와 사랑을 나누었다가 님프인 피오니가 그들을 목격했다는 사실을 깨닫고 부끄러워한다. 나중에『꽃의 상징들』에서는 작약에 '부끄러운 수치'라는 꽃말을,『꽃 사전』은 '분노'라는 꽃말을 덧붙이지만 자세한 설명은 나와 있지 않다.

영국인들은 중세 시대부터 작약을 좋아했다. 신학자이자 원예에 관한 글을 쓰는 작가였던 알렉산더 네캄은 저서『사물의 본질에 관해서De Naturis Rerum』에서 "고귀한 정원은 장미와 백합, 헬리오트로프, 제비꽃, 맨드레이크로 장식되어야 하며, 회향나무, 고수, 작약도 필요하다"라고 서술했다. 네캄은 '소르벳작약'이라 불리는, 정원에서 흔히 재배되는 작약을 언급한다. 파이오니아 오피키날리스(유럽작약)Paeonia officinalis라는 학명을 가진 이 종은 프랑스에서 알바니아에 이르는 남유럽이 원산지이며, 그리스로마 신화에서 언급되는 작약이기도 하다. 튜더 시대에는 장미, 재스민, 백합, 라벤더 같은 인기 있는 식물들과 함께 정원에서 종종 가꿨다. 영국인들은 이 꽃을 '백 개의 날을 가진 장미', '왕족의 장미' 같은 다양한 별칭으로도 불렀다.

작약과 모란은 주변의 다른 식물을 보호하며, 식물 자체가 크고 장식성이 뛰어나기 때문에 조경 건축에서 보도나 벽을 따라 경계를 만들 때 유용하게 쓰인다. 한편 영국에서 재배한 최초의 모란은 1787년 동인도회사에 의해 중국에서 전해져 조지프 뱅크스 경이 큐 식물원에 가져온 것이다. 하지만 이 표본은 널리 퍼지지 못했기 때문에 대체할 수 있는 모란과 작약이 1794년에 배에 더 실려 전해졌다. 그중 상당수는 항해 중에 죽었지만, 짙은 분홍색 꽃을 가진 품종인 '로제아Rosea'를 포함한 세 종류는 살아남았다. 그리고 이렇게 살아남은 식물이 영국에 성공적으로 뿌리를 내려 큐 왕립 식물원에 자리를 잡고 퍼졌고, 영국 전역의 정원으로 전파되었다. 1838년 당시 영국에는 12가지 품종이 알려져 있었는데, 그중 상당수는 프랑스에서 수입된 품종이었다. 미국에는 모란이 언제

전해졌는지 분명하지 않지만, 아마 1820년경 유럽에서 전래된 것으로 추정된다.

빅토리아 시대 사람들은 작약이 피워내는 크고 화려한 꽃을 좋아했기 때문에 식물 박람회에서 작약은 특히 인기를 끄는 식물이었다. 도로시 비들Dorothy Biddle이 1947년에 펴낸 저서 『모든 사람을 위한 꽃꽂이』에서는 커다란 겹꽃을 피우는 품종보다 일본에서 온 홑꽃이 피는 품종이 실내 장식에 더 적합하며, 큰 꽃 품종은 커다란 목련 잎과 함께 장식하는 게 좋다고 한다. 또 2018년 《서던 리빙Southern Living》 봄 호에 소개된 현대식 꽃다발에는 아직 개화하지 않은 꽃봉오리 줄기를 그대로 베어내 물에 담근 것이 나오는데, 이렇게 하면 꽃이 만개하는 과정을 즐길 수 있다. 오늘날 작약과 모란은 결혼식 부케, 파티용 화환, 거실 장식은 물론이고 케이크 위에 올라가는 풍성하고 고급스러운 장식으로도 널리 쓰인다.

❧

분노에서 시작된 일은 결국 수치로 끝난다.

‡

벤저민 프랭클린
『가난한 리처드의 연감』

다양한 색을 띠는 모란

◆

모란은 활발한 교배를 통해 파란색을 제외한(일부 품종은 라일락이나 라벤더 색과 비슷하지만) 거의 모든 색상의 꽃을 자연적으로 피우도록 개량되었다. 예컨대 형광색에 가까운 보라색을 띠는 '사포Sappho' 품종을 비롯해 꽃의 한 가운데에 가까워질수록 진한 분홍색을 띠고 마치 나비 날개를 닮았으며 하얀 주름 장식 같은 꽃잎을 가진 '캡틴스 컨큐바인Captain's Concubine' 품종은 화려한 색이 두드러진다. 한편 '고갱Gauguin'이라는 이름의 품종은 칙칙한 노란 색과 분홍색 꽃잎에 진한 분홍색의 그물 무늬가 있는 품종으로, 화가 고갱의 그림이 연상되는 색깔을 지니도록 개량되었다. 그리고 '차이니스 드래곤 Chinese Dragon' 같은 품종은 선명한 진홍색 꽃을 피우며 그 뒤에 청동색 잎이 레이스처럼 휘감고 있어서 마치 움직이는 용의 비늘처럼 생겼다. '블랙 팬서 Black Panther'나 '블랙 파일럿Black Pirate' 같은 종류도 있는데, 이 품종들은 검은 색에 가까울 정도로 진한 버건디색 꽃을 피운다.

페리윙클

빈카속
Vinca

기억의 즐거움

페리윙클이 지닌 '기억의 즐거움'이라는 의미는 철학자 장 자크 루소가 1782년에 펴낸 자서전 『고백록』의 한 구절에서 유래된 것으로 보인다. 루소는 1730년대에 프랑스 샹베리 근교의 샤르메트에서 자신의 정부이자 멘토였던 프랑수아즈 루이제 드 와렌스의 집을 방문했다가 페리윙클이라는 식물을 처음 보았다. 당시의 경험에 대해 루소는 이렇게 서술한다. "우리가 함께 지나갈 때 그녀는 울타리 안의 파란색 꽃을 보며 이렇게 말했다. '아직 페리윙클이 피어 있구나!' 나는 그 꽃을 처음 보았지만 어떤 꽃인지 살피려고 굳이 걸음을 멈추지 않았다. 땅에 가까이 자란 식물들을 구별하기에는 시력이 좋지 않았기 때문에 그저 바라볼 뿐이었다. 이후에 내가 이 식물을 관찰하기까지는 거의 30년이라는 세월이 흘렀다. 1764년 친구 뒤페유와 함께 크레시에 지방의 작은 산을 올라갈 때였다. 나는 수풀 사이를 걸으며 꽃을 바라보다가 넋을 빼앗겨 탄성을 질렀다. '아, 저기 페리윙클이 있어!' 독자들은 이 사소한 일화가 전하는 인상을 통해 당시에는 모든 사건이 내게 무언가 영향을 미쳤다는 사실을 알 수 있을 것이다."

페리윙클은 옅은 푸른색, 자줏빛의 푸른색, 그리고 흰색을 띠는 별 모양의 꽃을 가진 야생의 작은 관목으로 유럽과 아시아, 아프리카의 일부 지역에 자생하며 협죽도과에 속한다. 페리윙클의 속명은 '빈카*Vinca*'로 그 이름은 '묶다', '얽히다'라는 뜻을 지닌 라틴어 단어 'pervincire'에서 비롯된 것이다.

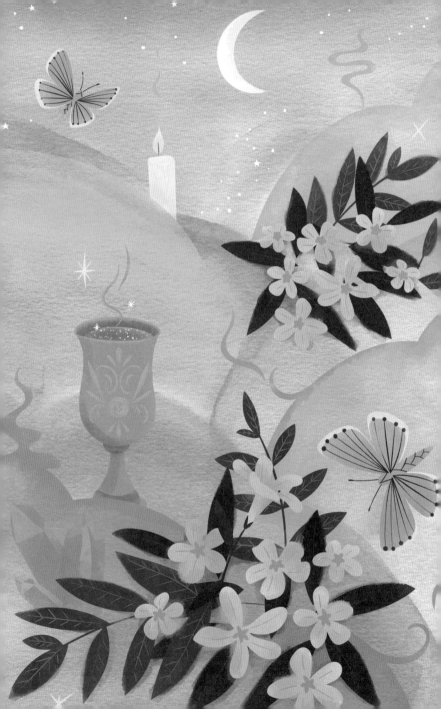

『꽃 사전』에 따르면 빅토리아 시대에 페리윙클은 거의 모든 정원에서 발견되었으며, 일일초라고도 불리는 마다가스카르 페리윙클Madagascar periwinkle은 한 해의 대부분 꽃을 피우는 인기 있는 온실 식물이었다고 한다. 애니 하사드는『주거용 집을 위한 꽃 장식』에서 "거실이나 계단을 꾸미는 식물들은 중요한 장식 역할을 하기 때문에 좀 더 세심한 주의를 기울여 취향에 따라 배열해야 한다"라고 강조하며 적합한 꽃들을 소개하고, 특히 훌륭한 소재를 드러낼 수 있는 소재로 빈카 미노르Vinca minor를 추천한다. 한편 R. P. 브라더스턴은『절화에 대한 책』에서는 꽃병 가장자리에 늘어진 페리윙클이 다른 꽃들에게 좋은 배경이 되어준다고 설명하며, 당시에 이 꽃이 누렸던 인기를 확인시켜준다.

헨리 리트의『새로운 약초 의학서』에 따르면, 페리윙클은 여러 약효가 있는데 한때는 이질이나 관련 통증을 완화하기 위해 포도주나 우유, 장미유에 페리윙클을 섞어 마셨다고 한다. 또한 치통을 줄이기 위해 페리윙클을 씹는다든지, 독이 있는 동물에 물렸을 때 페리윙클을 입에 넣고 씹었다가 뱉어서 바른다든지, 코피를 멈추기 위해 페리윙클로 코를 막는다든지 하는 것 따위의 다양한 요법이 있었다. 페리윙클의 친척인 마다가스카르 페리윙클은 이제는 빈카속에 속하지 않는 식물이지만, 현대 의학에서 이 식물의 추출물이 인후통에서 암에 이르기까지 다양한 질병을 치료하는 데 효과를 보인다고 알려져 있다.

페리윙클은 성장이 빠르고 관리가 거의 필요하지 않아 정원의 지면을 장식하는 식물로 인기가 있으며, 한때는 묘지를 장식하는 식물이기도 했다. T. F. 다이어의『식물의 민속학』에 따르면 고대 그리스와 로마인들은 무덤에 놓이는 꽃을 특별히 중요하게 여겼고, 장례용 꽃으로 장미를 가치 있게 평가해서 자신의 무덤에 장미를 심으라는 전언을 남기는 사람들도 있었다고 한다. 그런데 이런 전통이 1889년쯤 되는 근대에 이르면 조금 바뀐다. 이탈리아, 특히 토스카나 지방에서 아이들의 무덤을 장식하는 데 페리윙클이 흔히 사용되어 '죽음의 꽃'이라는 별명이 붙게 된 것이다. 독

일에서도 분홍색 마다가스카르 페리윙클이 같은 목적으로 사용되었다.

미국에서는 별다른 표시가 없는 흑인 노예의 무덤에 페리윙클을 심는 경우가 무척 많아 페리윙클이 자라는 곳을 찾아보면 잊혔던 매장지를 찾을 수 있었다. 이는 '노예가 된 미국인의 전국 매장지 데이터베이스NBDEA'와 미국에서 노예가 된 사람들의 역사를 기억하고 보존하는 데 전념하는 단체인 '페리윙클 계획Periwinkle Initiative'의 발전에 영향을 미쳤다.

페리윙클 최음제

중세에는 사람들의 신뢰와 주목을 얻기 위해 어떤 저작물에 관해 잘 알려진 인물의 이름을 쓴 경우가 많았다. 예컨대『알베르투스 마그누스의 비밀의 책 The Book of Secrets of Albertus Magnus』은 독일의 영향력 있는 수사이자 주교, 신학자, 철학자였던 알베르투스 마그누스의 추종자들이 익명으로 쓴 마법에 대한 글 모음집이다. 마그누스는 사후에 가톨릭 성인으로 추존되었고 성 알베르트로 불리게 되었다. 1650년에 처음 출판된 이 책에는 일상생활에 필요한 수많은 주문과 물약이 소개된다. 이 책은 당시에 인기가 높았고, 널리 보급되었으며 여러 번 인쇄된 문헌으로 손꼽힌다. 현대의 역사학자들에게는 중세의 마법 문화와 의학을 연구하는 데 도움을 주기도 했다.

책에 실린 요법 중에는 지렁이로 페리윙클을 싼 다음 가루로 만드는 방법이 있다. 이 가루를 돌나물과의 풀과 섞은 다음, 고기 요리에 넣어서 남편과 아내가 함께 먹으면 둘 사이의 사랑이 다시 싹튼다는 미신이 있다. 1816년 니콜라스 컬페퍼의 저서『완전한 약초학』의 편집자도 이 효능에 대해 동의하며 다음과 같이 말한다. "남편과 아내가 동시에 페리윙클 잎을 씹으면 그들 사이에 애정이 생겨날 것이다." 또한 "페리윙클은 여성에게 좋은 약초이며, 신경 장애와 악몽을 치료하는 데 도움이 될 뿐 아니라 히스테리를 비롯한 다른 발작을 완화하는 데 사용할 수 있다"라고 덧붙인다.

China Pink

패랭이꽃

디안투스 키넨시스
Dianthus chinensis

혐오감

패랭이꽃속의 초본식물인 패랭이꽃은 다양한 색깔과 레이스처럼 섬세한 꽃잎 모양으로 빅토리아 시대의 정원에서 인기를 누렸다.『절화에 대한 책』은 패랭이꽃이 "제비꽃이나 프림로즈처럼 다른 꽃과 엮여 많은 사람에게 인기를 누린다"라고 언급한다. 또『꽃 사전』에서는 "중국패랭이꽃은 향기가 없지만, 색깔을 띠는 무늬가 가장 아름다워서 다른 여러 패랭이꽃 품종 가운데서도 선호된다"라고 한다. 이 책은 산패랭이꽃과 붉은패랭이꽃도 언급하지만, 그렇게 열성적으로 설명하지는 않는다. 이러한 정황들을 살폈을 때 왜 중국패랭이꽃이 비교적 흔한 다른 패랭이꽃 품종들보다 꽃말에 대한 여러 책에 자주 언급되었는지를 알 수 있다. 패랭이꽃의 중심부는 눈과 닮았다고 여겨지며, 네덜란드어로 '작은 눈' 또는 '반쯤 감은 눈'을 뜻하는 'pinck oogen'이 패랭이꽃의 어원일 가능성이 있다. 분홍색을 뜻하는 영어 단어 'pink' 또한 이 꽃의 이름에서 유래되었을 것으로 간주된다.

중국패랭이꽃은 중국, 한국, 몽골, 러시아의 자생종으로 산중턱이나 건조하고 모래가 많은 지역에서 잘 자란다. 하지만 수백 년 동안 유럽 대륙과 영국에서 재배되었음에도, 어떻게 이 특정 패랭이꽃 품종이 영국에 전해졌는지에 대해서는 전해지는 정보가 거의 없다.『꽃의 상징들』에서 헨리 필립스는 중국패랭이꽃에 부여된 상징적인 의미는 중국의 초기 고립주의 정책과 외국과의 교류에 대한 '혐오'에서 비롯되었을 가능성이 있다고 말한다. 한편 패랭이꽃은 한때 '포도주 속의 작은 선물'이라

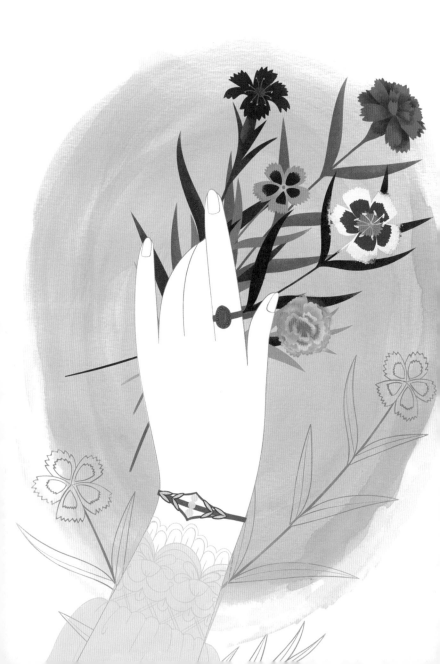

는 별명을 갖고 있었는데, 아마도 이 꽃의 몇몇 품종이 값비싼 정향 대신 포도주에 추가되는 저렴한 대안이 되었기 때문일 것이다.

패랭이꽃 게임

❖

스코틀랜드의 일부 민속 이야기와 놀이는 고대의 전투 노래나 구호가 오랜 세월 조금씩 변형되어 온 것으로 그 예가 바로 '세 개의 꽃' 놀이다. 놀이 방법 은 다음과 같다. 여러 명의 소년과 소녀들 가운데 소년 두 명이 나와 각각 장 미, 패랭이꽃, 길리플라워 중 하나를 고른다. 그리고 두 소년은 아이들 무리 로 돌아와 자신들이 선택한 소녀에게 이런 노래를 불러준다.

내 주인이 나를 너에게 보냈네.
세 송이의 어린 꽃이 예쁘고 곱게 피어난다.
패랭이꽃, 장미, 길리플라워는,
너희들이 물에 빠지거나 헤엄칠 때,
땅으로 올라와 집으로 올 때도,
이렇게 서 있을까?

노래가 끝나면 소녀는 누가 어떤 꽃을 선택했는지 추측해 "나는 패랭이꽃을 물에 빠뜨리고, 장미꽃을 헤엄치게 하고, 길리플라워를 집에 가져와야겠다" 는 식으로 말한다. 그러면 두 소년은 어떤 꽃을 각각 선택했는지 밝힌다. 이 과정에서 소녀가 엉뚱한 선택을 한 게 밝혀지면 재미가 더해진다. 소녀가 꽃 을 잘못 선택하면 가장 친한 친구나 가장 좋아하는 소년을 무시할 수도 있 고, 제대로 선택해도 자기가 전혀 좋아하지 않는 누군가와 의견이 맞을 수도 있어, 어느 쪽이든 그 결과는 재미를 불러왔다.

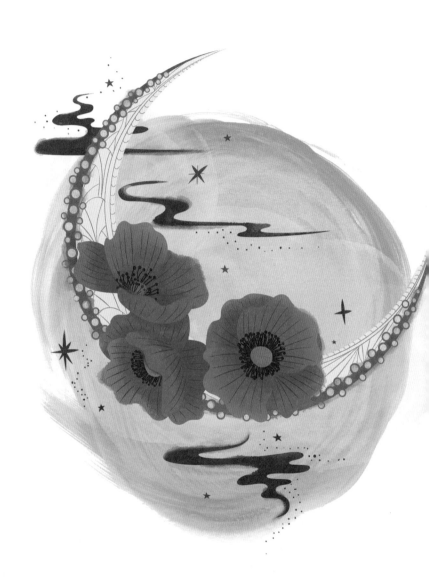

양귀비

✎

파파베르 로이아스, 파파베르 솜니페룸
Papaver rboeas, Papaver comniferum

붉은색 • 아픈 사람에게 전하는 위로
흰색 • 마음의 잠

T. F. 다이어의 『식물의 민속학』에 따르면 양귀비는 애정 관련 점술에 활용되었으며, 중세에는 연인들의 운명에 마법 같은 영향을 미치는 식물이라고 믿었다. 실제로 당시 남성들은 양귀비를 주머니에 품고 다니면서 꽃이 신선하게 유지되는지 아닌지에 따라 사랑의 성공 여부를 점쳤다고 한다. 다이어가 언급하는 또 다른 양귀비는 노랑뿔양귀비horned poppy다. 폴커드의 『식물에 대한 설화와 전설, 노래 가사』에서는 마녀와 마법사들이 노랑뿔양귀비를 다양한 주문과 주술에 사용했다고 설명한다. 그리고 마녀들의 노래 책에서 발췌한 다음과 같은 내용을 싣고 있다.

그래, 나는 우리의 서약을 도우려고 가져왔지.
노랑뿔양귀비와 사이프러스 나무의 가지.
무덤에서 자라는 무화과나무.
그리고 낙엽송에서 나오는 수액.

빅토리아 시대에 양귀비는 교배를 통해 품종이 무척 다양해졌다. 엘리자베스 워싱턴 워트는 『꽃 사전』에서 "양귀비의 두 품종은 서로 같은 식물의 꽃 같지도 않았다"라고 말했다. 워트는 또한 16세기에 부부와 연인들이 사랑을 증명하기 위해 양귀비 꽃잎을 사용했다고 전한다. 왼쪽 손바닥의 움푹 들어간 곳에 양귀비 꽃잎을 놓고, 오른손으로 그것을 쳤

을 때 탁탁 소리가 나면 둘 사이에 진정한 사랑이 존재함을 나타내며, 그렇지 않으면 신의가 없다는 의미였다. 양귀비는 사랑의 여신 아프로디테에게 바치는 꽃들 중 하나로 아프로디테를 묘사하는 상형문자에서도 확인되어 사랑이라는 상징성을 지닌다.

빅토리아 시대의 원예 관련 문헌에서 양귀비는 꽃이 아름답기는 해도 겉모습이 일관성이 없다고 묘사되곤 했다. 1880년 윌리엄 윌크스 목사가 교배해서 만든 셜리 양귀비Shirley poppy는 유럽의 야생 개양귀비에서 유래했으며 1889년호 《정원사 연대기》에 따르면, "놀라울 만큼 아름다운 데다 표현하기 어려울 만큼 정교하고 아름다운 색채를 지니고 있어 심드렁한 원예가들도 열광할 정도"였다. 이 품종은 다양한 색깔을 띨 수 있으며 반겹꽃 또는 겹꽃으로 꽃이 핀다. 또 셜리 양귀비에는 더 새로운 품종도 많은데 분홍색, 라일락색, 흰색 외에도 뿌연 회색이나 연보라색 꽃을 피우는 '마더 오브 펄', 은색 줄무늬가 새겨진 버건디색 꽃을 풍성하게 피우는 '판도라' 등이 있다.

양귀비는 양귀비과에 속하는데, 이 과는 다시 미나리아재비목에 속한다. 그러니 양귀비과는 미나리아재빗과 식물들(육상이나 물에서 자라는 미나리아재비)의 자매과다. 양귀비과에는 몇 가지 종이 속하지만 상업적인 목적으로 가장 많이 재배되는 양귀비는 아편 양귀비인 파파베르 솜니페룸Papaver somniferum과 개양귀비인 파파베르 로이아스Papaver rhoeas, 캘리포니아가 원산지이며 세계적으로 희귀한 황금양귀비인 에스크스콜지아 칼리포르니카Eschscholzia californica다.

양귀비는 수 세기 동안 아시아와 유럽에서 자연적으로 발견되었으며, 양귀비과에 대한 가장 오래된 화석 기록은 신석기 시대 초기의 것으로 지중해 지역에서 발견된 아편 양귀비의 씨앗이다. 이는 인류가 아편 양귀비를 음식과 약의 재료이자 향정신성 음료의 성분으로 사용해왔다는 사실을 나타낸다. 아편 양귀비의 씨앗에서 추출되는 아편, 모르핀, 헤로인은 수백 년 동안 오락이나 의료용, 의식용 약으로 사용되어왔다. 헨리

리트의 『새로운 약초 의학서』에서는 양귀비의 잎과 씨앗, 꽃머리를 물이나 포도주에 삶아서 불면증, 소화불량, 기침을 완화해주는 시럽을 만들거나, 꽃을 말려 장미나 감편도 기름, 몰약, 사프란과 함께 짓이겨 반죽을 만들어 두통이나 귀앓이 약으로 만드는 방법을 소개한다. 양귀비와 식초를 섞어 액상의 약제를 만드는 방법이나 뜨거운 종양 부위에 효과가 있는 연고 반죽을 만드는 방법도 있다. 양귀비는 이러한 의료적인 용도 때문에 빅토리아 시대에는 병이 든 사람을 위로한다는 꽃말을 지니게 되었다.

★

양귀비에 관한 토막 지식

· ◇ · ◇ · ◇ · ◇ ·

로마 신화에서 농업의 여신 케레스는 손에 양귀비와 밀을 들고 있는 모습으로 묘사되곤 한다. 아마 밀밭에서 야생 양귀비가 종종 발견되기 때문일 것이다. 케레스는 사후 세계의 신 플루토에게 딸 프로세르피나가 납치당했을 때 그리스 신화에서는 플루토가 하데스, 프로세르피나가 페르세포네에 해당한다 : 옮긴이, 슬픔을 달래라는 의미에서 양귀비를 받았다고 한다.

〜

오비디우스의 『행사력Fasti』에서 밤의 여신 닉스는 양귀비 왕관을 쓴 태고의 신으로 다음과 같이 묘사된다. "그녀의 차분한 이마를 양귀비가 감싼 채 밤이 지나갔고, 그녀의 머릿속에 어두운 꿈을 가져왔다."

〜

제1차 세계대전 이후 벨기에의 동부와 서부 플랑드르 지역을 아우르는 지역인 플랑드르 평야의 참호 위에 야생의 개양귀비가 자라났다. 이후 양귀비는 11월 11일마다 영연방 국가가 기념하는 현충일을 상징하는 꽃이 되었다.

★

purple Clover

붉은토끼풀

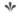

트리폴리움 프라텐스
Trifolium pratense

신중함, 준비성

붉은토끼풀(클로버)은 인류 초기의 몇몇 문명에서 마법의 성질을 지녔을 거라 생각한 여러 식물 가운데 하나였다. 고대 켈트 문화에서 네잎클로버는 사제인 드루이드Druid들이 악령을 발견하고 물리치는 행운의 부적으로 여겼고, 중세 영국에서는 십자가를 상징했다. 아일랜드 설화에서 클로버는 마녀를 무력하게 만들고 요정이 있는 곳을 탐지할 수 있다고 전해진다. 캐서린 빌스Katharine Beals의 『꽃에 대한 설화와 전설Flower Lore and Legend』에서는 요정의 발이 땅에 닿을 때마다 마법의 힘을 가진 네잎클로버가 솟아난다는 유럽의 한 설화를 소개하며, 두잎클로버에 대한 낭만적인 미신이 담긴 영국의 한 노래를 싣는다.

클로버, 두 사람의 클로버
오른쪽 신발을 신으세요.
들판이나 거리, 오솔길에서
당신이 처음 만나는 젊은이
그 사람이나 그 사람의 이름을 마주하게 될 거예요.

붉은토끼풀은 콩과에 속하는 식물로 유럽, 아시아, 아프리카가 원산지이며, 보라색이나 붉은빛이 도는 분홍색 꽃을 피운다. 토끼풀은 야생에서 자유롭게 자라며 꿀벌에게 꽃꿀을 공급하는 역할을 했고, 가축을 위한 영양가 있는 사료로 재배되기도 했다. 게다가 모습이 바뀌는 몇 안

되는 식물 가운데 하나이기도 해서, 밤이 되면 양옆에 있는 두 개의 잎이 함께 접히고 맨 위 한가운데의 잎이 그 위로 구부러지며 마치 기도하는 사람처럼 모양이 바뀐다.

영국의 정원에서 인기를 누렸던 또 다른 클로버 종은 진홍토끼풀로, 이 클로버는 진한 붉은색을 띠며 꽃의 모양이 좀 더 길다. 빅토리아 시대의 원예 잡지에서 클로버는 종종 잔디나 겨자, 완두콩 같은 식용 식물과 함께 언급되곤 했다. 클로버는 꽃꽂이에 배치하는 특별한 방식이 있지는 않았지만, 장식물의 배경이나 주된 장식의 곁을 채우는 식물로 사용되었다. 케이트 그리너웨이는 『꽃들의 언어』에서 토끼풀에 '나를 생각해요'라는 꽃말을 부여했고, 헨리 필립스는 『꽃의 상징들』에서 책임감 있는 농부는 '겨울 동안 가축의 먹이로 쓰기 위해 토끼풀을 많이 쌓아둔다'는 이야기를 실어 토끼풀이 지닌 미덕의 상징에 대해 밝힌다.

피그 인 클로버

1889년 뉴욕의 웨이벌리에 근거지를 둔 발명가이자 장난감 제조업자인 찰스 마틴 크랜달은 '피그 인 클로버(토끼풀 속의 돼지들)'라는 게임을 출시했다. 플레이어가 동심원의 게임판 한가운데 우리 안에 구슬을 모으도록 조작하는 휴대용 게임이었다. 밭(바깥쪽 고리)에서 토끼풀을 뜯어먹기 위해 집(게임 판 한가운데)을 탈출한 돼지(구슬)들을 농사꾼(플레이어)이 다시 모으는 게임이다. 이 게임은 인기가 무척 높아서 1889년 《웨이벌리 프리 프레스》에 실린 기사에 따르면, 크랜달의 장난감 공장은 "하루에 8000개의 물량을 생산했고 주문은 20일쯤 밀려 있었다"고 한다. 이 게임은 마이클 크라이튼 감독의 동명의 영화를 바탕으로 한 SF 텔레비전 드라마 〈웨스트월드〉에서 플롯을 이끄는 장치로 변형된 버전이 등장하면서 다시금 인기를 누리게 되었다.

Ranunculus

라눙쿨루스

❧

라눙쿨루스 아시아티쿠스
Ranunculus asiaticus

주홍색 • 나는 당신의 매력에 빠졌습니다

라눙쿨루스는 여러 세기 동안 재배되어 온 초원의 야생화다. 라눙쿨루스 아시아티쿠스라는 이 종은 '페르시아 미나리아재비'로 보통 알려져 있으며, 블루밍데일Bloomingdale이나 테콜로테 자이언트Tecolote Giant 같은 이 종의 몇몇 품종은 작약과 비슷한 커다란 겹꽃을 피우는 것으로 유명하다. 겉모습이 더 풍성해 보이고 색이 다양하기 때문에 이 품종은 통상적인 미나리아재비보다 원예업자들에게 훨씬 더 인기가 있다.

라눙쿨루스라는 단어는 개구리를 뜻하는 라틴어 '라나rana'에서 비롯했다.『꽃에 대한 설화와 전설』에 따르면, 고대에 이 식물이 개구리가 우는 곳에서 아주 잘 자랐기 때문에 그런 이름이 유래했다고 한다. 중세 시대에 라눙쿨루스 구근은 둥그런 모양 때문에 '총각의 단추'라 불렸고, 페스트의 효과적인 치료제로 여겨졌다. 로마 철학자 아풀레이우스에 따르면, 리넨 천으로 이 식물의 뿌리를 묶어 목에 거는 것이 "광증에 대한 확실한 치료법"이었다고 한다.

라눙쿨루스의 기원을 알 수 있는 사연이 있다. 잘생긴 용모에 아름다운 목소리를 갖고 있으며 초록색과 노란색 비단옷을 입는 것으로 유명했던 리비아족 청년 라눙쿨루스에 얽힌 이야기다. 어느 날 그는 숲속을 걸으며 님프들을 향해 노래를 불렀는데, 라눙쿨루스는 자신의 노래에 너무 매료된 나머지 황홀경에 빠져 죽었고, 오르페우스는 그를 반짝이는 작은 꽃으로 변신시켰다. 한편 프랑스 작가 라팽의 시「네 개의 정원」이 실린 영어 번역본『정원의 라팽Rapin of Gardens』에서도, 라눙쿨루스를

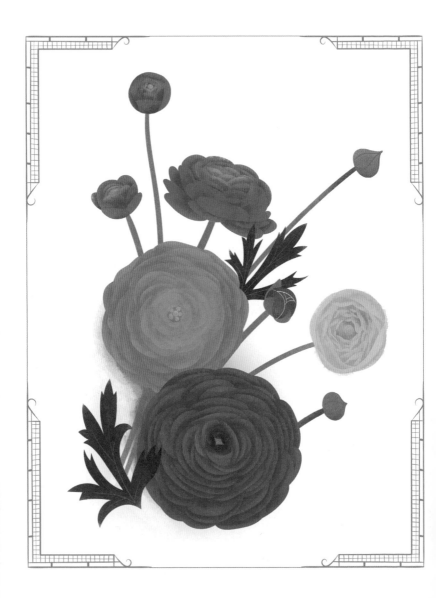

꽃으로 변한 달콤한 목소리의 리비아족 청년으로 묘사하고 있다.

> 라눙쿨루스는 선율이 아름다운 노래를 불렀고
> 한때 리비아 평원의 님프들을 매혹시키고 황홀하게 했네.
> 하지만 이제는 푸른 들판에서 값비싼 옷을 자랑하네.
> 사랑의 시름에 잠긴 눈빛이 비밀스럽게 빛나는 사람
> 그의 노래는 묘하게 이끌리고 스스로의 마음을 속였네.
> 다른 이들의 마음을 즐겁게 하는 불꽃과 함께.

헨리 필립스의 『꽃의 역사Flora Historica』에 따르면, 당시 타로볼로스 카타마르랄레Tarobolos catamarlale로 알려졌던 페르시아 미나리아재비는 수 세기 동안 투르크인에 의해 콘스탄티노플에서 재배되었다가 이후 유럽에 전해졌다. 투르크인들이 이 꽃을 처음 접한 계기는 오스만 제국의 재상 카라 무스타파가 술탄의 아내들이 머물던 왕궁의 정원에서 방치된 채 자라던 이 식물을 발견하면서부터였다. 카라 무스타파는 왕궁의 정원을 이 꽃으로 장식했고, 술탄은 곧 이 꽃에 관심을 보이면서 그간 동방에서 발견되었던 모든 라눙쿨루스 품종을 갖고 오라고 명령했다. 술탄은 왕궁 정원에 라눙쿨루스 품종들을 조심스럽게 보존했으며, 세상 사람들이 접근할 수 없게 했다. 그러다가 어느 날 정체를 알 수 없는 도둑이 이 꽃들을 훔쳐 유럽 전역에 퍼뜨렸다. 필립스는 『꽃의 상징들』에서 페르시아 미나리아재비를 '정원에서 보통 재배되는 라눙쿨루스'라고 설명하며, 풍부한 색채를 갖는다는 점에서 어떤 꽃보다도 탁월하다고 언급했다. 이는 엘리자베스 워싱턴 워트가 '누군가의 매력에 홀림'이라는 의미를 부여한 이유이기도 했다.

라눙쿨루스는 빅토리아 시대에 매우 인기 있는 꽃이었다. 1847년호 《정원사 연대기》에 실린 한 기사에서는 성공적으로 재배된 라눙쿨루스에 대해 이렇게 묘사한다. "봄날 아침 동쪽에서 떠오르는 태양처럼 완전

히 둥근 모양의 라눙쿨루스가 갑자기 시야에 떠오른다."

태양처럼 밝게 빛나는 그것의 눈을 응시자들이 마주한다.
그것들은 태양처럼 모두 똑같이 빛난다.

알렉산더 포프
『머리타래의 겁탈The Rape of the Lock』(1712)

부활의 상징

페르시아 미나리아재비는 가뭄에 강한 야생화이며, 이스라엘 전역에서 종종 발견된다. 혹독하리만큼 건조한 환경에서도 생존해나가는 능력 때문에 이스라엘 사람들은 이 식물을 '부활의 식물'이라고 부른다. 이스라엘 화산 연구소의 연구원인 리나 카메네츠키가 이 꽃이 더위와 가뭄에 강한 이유를 연구했는데, 저장뿌리의 세포들을 현미경으로 관찰하면 이슬람교에서는 '솔로몬의 인장', 유대교에서는 '다윗의 별'이라고 알려진 육면 별과 모습이 매우 비슷하다는 사실을 발견했다. 이런 세포의 구조는 뿌리가 겨우내 물에 잠기지 않도록 하며, 동시에 긴 시간 스스로 지탱할 수 있도록 물을 저장한다. 히브리어로 '다윗의 별'은 '다윗의 방패'로도 알려져 있다. 카메네츠키는 외부의 해로움으로부터 스스로를 방어한다는 측면에서 이 식물의 뿌리 세포 구조가 작동하는 방식에 시사점이 있다고 밝힌다.

만병초

진달래속
Rhododendron

다시는 당신을 보지 않겠어요

빅토리아 시대 정원에서 가장 인기가 높았던 만병초는 『꽃 사전』에서 '가장 기품 있는 종'으로 언급된 보라색의 만병초*Rhododendron maximum*다. 이 식물에는 독성이 있어 『꽃의 상징들』에서는 '위험'이라는 의미를 부여했다. 만병초는 진달랫과에 속하는 꽃을 피우는 상록 관목이다. 주로 아시아에서 발견되며 진달래속의 일부로, 이 속에는 진달래와 철쭉이 포함된다. 속명인 로도덴드론*rhododendron*은 그리스어로 장미를 뜻하는 '로돈*rhódon*'과 나무를 뜻하는 '덴드론*déndron*'에서 비롯했다. 만병초나 진달래, 철쭉 같은 식물은 뿌리에 독성을 입히는 화합물을 만들어내기 때문에 호두나무나 피칸, 히코리나무 근처에 심으면 안 된다. 만병초는 미국 전역에서 재배되는데 대평원 지대와 내륙 평원, 멕시코에서는 자연적으로 서식하지 않는다. 미국에서는 주로 버지니아주와 노스캐롤라이나주에서 자라며, 애팔래치아산맥 전역에서 그리고 캐스케이드산맥과 태평양 사이의 북서부 지역에 널리 분포한다.

1841년호 《정원사 연대기》에 따르면, 만병초는 매우 쉽게 자라는 식물로 숲에 심었을 때 스스로 씨를 퍼뜨릴 수 있다. 몸집이 작은 동물들의 훌륭한 은신처 역할을 하기도 해서 사냥꾼들의 수색 대상이 되기도 했다. 상록 식물인 만병초는 날씨가 좋지 않을 때도 언제나 기분 좋은 모습으로 자리해 있는 식물이었으며, 꽃이 필 때면 그 아름다움이 빼어났다고 한다. 『꽃 사전』에서는 "목련 정도를 제외하면, 만병초는 어느 나라에서나 손꼽을 정도로 아주 멋진 꽃나무"라고 언급한다. 또한 산속의 여행

객들은 높은 산과 깊은 협곡, 바위투성이의 절벽이 이루는 조화로움을 눈에 담으면서도, 이 훌륭한 식물이 선사하는 절경이 펼쳐지면 발걸음을 그대로 멈춘 채 감탄을 금치 못할 거라고도 덧붙인다.

워트와 같은 원예 작가들은 만병초의 아름다움에 영감을 받아 몇 가지 글을 남겼다. 1889년호 《정원사 연대기》에서도 이 식물의 매력과 변화무쌍함에 대해 이렇게 묘사한다. "이 꽃의 끝도 없는 다양성과 놀라운 복잡성, 강렬한 색채는 우리에게 감탄과 흥분을 불러일으키며 이 식물을 자연의 지속적인 매력과 더없는 영광 속에 자리 잡게 한다."

초월주의 작가 랠프 월도 에머슨 또한 「더 로도라The Rhodora」라는 시에서 이 식물을 기리는 동시에 '자연이 시의 어떤 운율이나 이성 없이도 영혼을 만족시킨다'는 자신만의 믿음을 드러낸다.

> 만병초여! 현자들이 어째서
> 너의 매력이 땅과 하늘까지 낭비되느냐고 묻는다면
> 그들에게 말하라, 만약 눈이 무언가 보기 위해 존재한다면
> 그러면 존재에는 아름다움이 따라온다.
> 장미의 적수여, 어찌하여 거기 서 있는가!
> 물어볼 생각도 없었고, 알지도 못했지만
> 나의 단순한 무지 상태에서 생각해보면
> 나를 그곳으로 데려온 똑같은 힘이 널 이리로 가져왔다.

진달래와 철쭉이 다양한 색깔 때문에 실내용 꽃꽂이 식물로 자주 사용되었다면, 만병초는 야외 정원을 장식하는 매력적인 식물로 인정받았다.

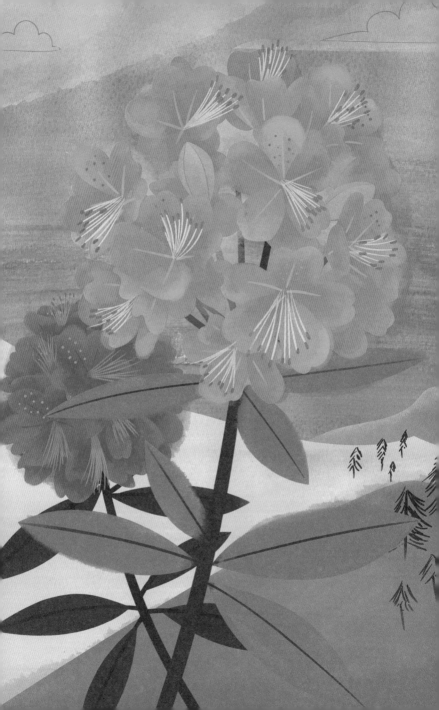

눈부시게 빛나는 만병초 꽃의 다양한 색깔을 두고
학자들은 서로 다른 지역으로 나눈다.
여기저기에 있는 20종의 식물들은 항상 이렇게 묻는다.
'우리는 어디에서 왔을까요?'
골치 아픈 질문이다.

조지프 돌턴 후커
「다윈에게 보낸 편지」 1849년 6월 24일

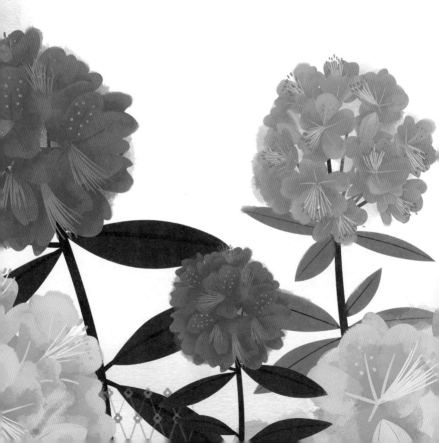

진달래, 철쭉, 만병초

❖

진달랫과 식물인 진달래, 철쭉, 만병초는 꽃만 봤을 때는 겉모습이 비슷해서 자칫 헷갈릴 수도 있다. 구분할 수 있는 몇 가지 특징은 다음과 같다. 상당수의 진달래와 철쭉은 몇몇 예외를 제외하면 낙엽성 식물이지만, 대부분의 만병초는 상록 식물이다. 또한 만병초는 줄기 끝에 커다랗게 밀집된 꽃송이가 피어나 있으며 잎이 큰 반면, 진달래와 철쭉의 화관은 깔때기 모양에 잎의 크기 또한 상대적으로 작은 편이다.

장미

장미속
Rosa

활짝 핀 분홍색 장미 • 약혼
반쯤 핀 분홍색 장미 • 사랑
분홍 장미 봉오리 • 찬탄
모스 로즈 • 뛰어난 장점
모스 로즈 봉오리 • 고백
붉은 장미 • 깊은 겸손
흰 장미 • 나는 당신에게 자격이 있어요
흰 장미 봉오리 • 사랑을 모르는 마음
노란 장미 • 가까워지면서 줄어드는 애정
튜더 장미 • 전쟁

장미는 전 세계에서 가장 인기 있는 꽃일 뿐만 아니라, 어쩌면 가장 오래된 꽃 가운데 하나일 수도 있다. 미국 콜로라도주의 플로리전트 화석 지대에서 나온 화석 증거를 확인해보면 장미라는 식물의 역사는 최소한 3500만 년 이상이라는 사실을 알 수 있다. 이 꽃에 대한 가장 오래된 기록은 지금으로부터 약 5000년 전으로 거슬러 올라가 메소포타미아의 쐐기문자 판에서 발견되었다. 여기서는 꽃을 물에 끓여서 향수로 만드는 방법에 대해 설명하고 있는데, 꽃이 매우 귀하기 때문에 아주 적은 양만 사용하도록 강조한다.

디오스코리데스의 『약물지』에서는 장미의 떫은 성질이 상처를 깨끗하게 하고 치료하는 데 유용하다고 설명하고 있으며, 장미유로 피부 질환을 완화하는 방법도 싣고 있다. 책에 따르면, 장미꽃을 물에 삶아서 섭취하게 되면 두통이나 귀앓이, 눈과 잇몸의 문제, 궤양과 산모의 통증을 완화하는 데도 효과가 있다고 한다. 장미는 특유의 아름다움과 기능성

때문에 오늘날에도 활발하게 재배되고 있다. 특히 장미유는 향수와 화장품에 들어가는 재료로 인기가 높지만 생산에 따르는 비용이 많이 드는 편이다. 대략 28그램을 생산하는 데 약 6만 송이의 장미가 필요하기 때문이다.

장미가 지닌 마법적인 특성과 약효에 대해서는 고대 그리스로마 신화를 비롯해 수많은 미신이나 민담을 통해 오랜 세월을 거쳐 전해져왔다. 그리스로마 신화에서는 장미를 사랑의 여신인 아프로디테(비너스)와 연관시킨다. 그리스 신화의 몇몇 판본에 따르면, 아프로디테가 태어났을 때 바다에서 올라오며 몸에서 떨어졌던 거품이 흰 장미로 변했다고 한다. 이는 산드로 보티첼리의 그림인 〈비너스의 탄생〉에 묘사되어 있다. 바다에 뜬 가리비 껍질 위에 서서 육지에 점점 가까워지고 있는 비너스 주위를 장미가 휘감고 있는 모습이다.

아프로디테와 연인 아도니스에 관한 그리스 신화도 있다. 어느 날 아프로디테에 대항하려 하는 질투 어린 성난 신이 사냥을 나간 아도니스에게 멧돼지를 보내 공격한다. 그러자 이 소식을 들은 아프로디테는 아도니스에게 달려간다. 하지만 아도니스는 끝내 아프로디테의 품에서 피를 흘리며 숨을 거뒀고, 이때 아프로디테가 흘린 눈물이 근처에서 자라던 야생의 흰 장미에 떨어져 꽃을 붉게 물들였다. 이 사연은 붉은 장미의 기원으로 여겨지기도 한다. 엘리자베스 워싱턴 워트가 전한 또 다른 판본에 따르면 죽어가는 아도니스에게 달려가던 아프로디테는 흰 장미 덤불의 가시에 찔렸고, 이때 흘린 피가 다른 장미에 떨어져서 꽃을 붉게 물들였다는 이야기도 있다. 오비디우스의 『변신 이야기』 10권에 등장하는 아프로디테와 아도니스 이야기에서는 미나리아재빗과에 속하는 아네모네의 기원을 언급하지만, 세월이 흐르면서 수많은 시와 개작을 통해 이 꽃은 결국 장미로 바뀌었다.

그리스로마 신화에서 장미는 아프로디테를 비롯해 아프로디테의 아들이자 사랑과 매혹의 신인 에로스와 관련이 있다. 에로스는 침묵의 신

클레오파트라의 장미 카펫

❖

클레오파트라는 연인인 마르쿠스 안토니우스에게 감동을 주기 위해 고대의 지중해 도시 실리시아에 방문해 그를 만나는 동안 며칠에 걸쳐 사치스러운 축제를 열었다. 미국의 조경 건축가 새뮤얼 B. 파슨스Samuel B. Parsons가 펴낸 저서 『파슨스 온 더 로즈』에 따르면 클레오파트라는 실리시아를 방문한 지 4일째 되는 날 현대의 추정치로 대략 125만 달러에 해당하는 '가치 있는' 장미들을 구입했다. 그리고 클레오파트라는 이 꽃들을 깊이가 약 45센티미터인 복도의 바닥에 카펫처럼 깔았다.

나중에 마르쿠스 안토니우스는 클레오파트라가 자살했다는 거짓 소식을 전해 듣고, 자기 몸을 칼로 찔러 같은 선택을 한다. 그리고 죽어가는 동안 사람들은 안토니우스를 클레오파트라에게 데려갔고, 안토니우스는 자신의 무덤을 장미꽃으로 덮어달라고 부탁한다.

하포크라테스에게 장미를 주었는데, 이는 아프로디테를 비롯한 다른 신들의 무분별한 행동을 비밀로 유지해달라고 부탁하기 위해서였다. 이러한 이유로 중세 시대까지 장미는 비밀의 상징이 되었다. 예컨대 천장에 장미를 매달거나 테이블 위에 장미 문양을 새김으로써 그 공간에서 주고받았던 이야기들은 비밀에 부쳐야 한다는 의미를 담았다. 그래서인지 라틴어로 '장미 아래'를 뜻하는 '수브로사sub rosa'는 비밀을 뜻하기도 하는 오래된 관용구다. 이 관용구는 에드먼드 게이튼Edmund Gayton의 『돈키호테에 대한 유쾌한 메모들』에 처음으로 등장한다.

붉은색 장미는 가브리엘 수잔 바르보 드 빌뇌브의 『미녀와 야수』의 줄거리를 이끄는 중심적인 장치로 선택되었다. 주인공 벨의 아버지가 여행을 떠나자 벨은 아버지에게 값비싼 드레스나 보석 대신 선물로 장

미 한 송이를 가져다 달라고 부탁한다. 그렇게 벨은 이 꽃을 얻으면서 야수와 사랑에 빠지는 일련의 사건을 겪게 된다.

수 세기 동안 사람들의 사랑을 받았던 장미는 아름다움과 향기, 재배의 용이성, 다양한 색깔, 낭만적인 상징성 덕분에 빅토리아 시대의 꽃말 체계에서 두드러진 존재감을 자랑하게 되었다. 그중에서도 상냥함, 여성스러움, 순수함을 상징하는 분홍색이나 흰색 품종이 인기가 높았고, 이는 다양한 장미의 매력을 한층 끌어올렸다. 또한 강렬한 향기를 풍기거나 큼직한 꽃을 피우는 장미들은 사람들의 많은 찬사를 받았다.

빅토리아 시대의 영국에서 모스 로즈는 색깔이 다양하며 다른 식물보다 상대적으로 재배가 쉬워 정원에서 큰 인기를 누렸다. 실제로 몇몇 원예 관련 매뉴얼에서는 모스 로즈는 거의 죽지 않는다고 설명한다. 16세기에 네덜란드에서 영국으로 건너온 이 식물은 줄기에 이끼가 덮여 있어 정원사들의 흥미를 끌었다. 꽃의 아름다움과 향기에 매료된 정원사들은 이 식물에 높은 가치를 부여했다. 헨리 필립스는 『꽃

나는 누구와 결혼할까?

✦

로버트 헌트의 1881년판 『영국 서부의 인기 있는 로맨스』에 따르면, 중세 시대 영국 콘월에는 젊은 여성이 장미를 활용해 미래의 남편이 누구인지 알아낼 수 있다는 미신이 있었다. 소개하자면 이렇다. 한여름 밤의 정원에 들어가 장미를 딴 다음 종이봉투에 넣어 조심스레 봉해서 서랍에 넣어둔다. 건드리지 않고 보관해둔 장미는 크리스마스 아침에 교회에 나설 때 가슴에 꽂는다. 이때 장미를 달라고 하거나, 묻지도 않고 장미를 가져간 사람이 있다면 그 사람이 바로 미래의 남편감이 된다.

의 상징들』에서 모스 로즈를 두고 "가장 좋은 선물들을 많이 받은 꽃"이라고 말한다. 당시 모스 로즈는 장미의 가장 좋은 예로 여겨졌기 때문에 '뛰어난 장점'을 의미하게 되었다. 따라서 꽃다발에 모스 로즈를 더하면 그것을 선물받는 사람이 누구보다 뛰어나다는 의미를 담을 수 있었다.

장미는 품종과 색깔에 따라서 의미가 달라졌지만, 꽃이 피는 단계에 따라서도 의미가 바뀌었다.『꽃 사전』에서『가우덴티오 디 루카 시뇨의 회고록』은 장미에 대한 상징을 목록으로 정리하는 데 도움을 준 자료로 꼽힌다. 이 작품은 이성의 시대(1685~1815) 동안 아일랜드의 철학자 조지 버클리 주교가 저술했다 알려졌지만, 사실은 작자 미상의 소설집이다. 당시는 빅토리아 왕조가 시작되는 동시에 빅토리아 사람들의 태도에 영향을 미친 유럽의 지성주의 철학이 발전하는 데 중요한 시기였다. 이 작품에서는 '메조라마Mezzorama'라는 유토피아가 등장하는데 여기서 장미는 꽃이 핀 단계에 따라 상징하는 의미가 달라진다. 연인 사이에 애정이 싹텄다가 깊어지는 단계는 오므렸다가 완전히 피어나는 장미 꽃봉오리로 비유된다. 또 닫힌 장미 봉오리는 대개 감탄이나 존경의 의미를 지녔고, 사람들은 친분이 어느 정도 쌓이면 상대에게 반쯤 핀 장미를 선물하곤 했다. 그리고 만발한 장미는 애정을 완전히 받아들인다는 의미로서 평생의 약혼을 뜻하게 되었다.『꽃의 상징들』에서 필립스는 활짝 핀 장미에 '여왕' 또는 '식물계의 자랑'이라는 상징을 부여한다.

빅토리아 시대에는 꽃으로 화관을 만들어 쓰는 것이 시대에 뒤떨어진 이교도의 관습으로 여겨졌다. 다만 머리나 드레스에 작게 꽃 장식을 하는 경우는 흔했다. 장미는 신부나 신부 하객들이 가장 선호하는 장식 재료였으며, 신부는 흰 장미와 동백으로만 만든 부케를 받곤 했다.

오늘날 장미는 수백 종이 존재하며 수많은 품종이 매년 개발되고 있다. 장미는 언제나 인기 있는 정원용 식물이며, 일 년 내내 결혼식에서 자주 사용될 뿐 아니라 슬픈 일이든 기쁜 일이든 모든 의식에서

꽃다발용 꽃으로 활용되곤 한다. 오늘날 장미 품종의 약 절반은 아시아에서 기원하며 나머지 절반은 북아메리카와 유럽에서 비슷한 정도로 나뉘지만, 그간 이루어졌던 광범위한 교배와 이종 교배로 인해 원산지를 식별하는 작업이 거의 불가능해졌다.

꽃의 가장 좋은 면을 살펴보자.
당신은 장미의 가시를 불평하지만,
나는 장미에 가시가 돋쳤다는 사실을
기뻐하며 신들에게 감사한다.

알퐁스 카Alphonse Karr
『**나의 정원에서 쓴 편지들**』

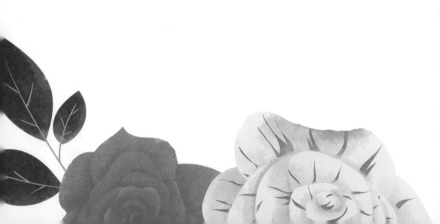

튜더 로즈

❖

붉은색 장미는 랭커스터 가문의 상징이며, 흰색 장미는 요크 가문의 상징이었다. 이 두 가문 사이에서 벌어진 장미 전쟁(1455~1487)에서 튜더 가문이었지만 랭커스터 가문을 위해 싸운 헨리 7세가 요크 가문의 리처드 3세를 격파한다. 이후 헨리 7세는 요크 가문의 엘리자베스와 결혼했고, 두 가문의 화합을 상징하기 위해 오늘날 '튜더 로즈'라고 불리는 붉은 장미와 흰 장미가 혼합된 무늬를 만들었다. 이 무늬는 의전이나 문장에만 사용되는 상징으로, 빅토리아 시대의 꽃말 체계에서 요크 장미와 랭커스터 장미가 빨강과 하양으로 어우러진 모습으로 표현된다. 튜더 로즈는 오늘날까지도 영국의 문장에서 사용되며 보다 일반적인 의미로 영국을 대표하기도 한다.

이후 헨리 8세가 왕위에 오르면서 튜더 시대는 계속 이어졌다. 결혼을 6번이나 파탄에 이르게 한 것으로 악명 높은 헨리 8세는 욕망이 넘치는 사람이었고, 장미로 장식된 선물을 받는 것을 즐겼으며 특히 금으로 만든 장미를 좋아했다. 1532년 1월 새해에 사람들과 선물을 교환할 때 헨리 8세는 슈루즈버리 백작으로부터 장미수를 담은 약 255그램에 달하는 금색 병을 받았고, 왕궁의 일원인 고론 바르티니스에게는 장미가 새겨진 금반지를 받았다. 한편 가톨릭 교황들은 유명한 사람들, 단체, 왕족 구성원들에게 황금 장미를 선물하는 관례를 지켰다. 이 관습은 상대를 존경한다는 표현이자 영적 실체의 상징을 의미한다. 1524년에 헨리 8세는 클레멘트 7세 교황의 대사들로부터 금으로 만든 나무, 장미와 비슷한 가지, 잎사귀, 꽃을 받았다. 이 나무는 골동품 같은 금으로 된 높이 90센티미터 정도의 항아리에 놓여 있었는데 항아리는 약 0.5리터들이였고, 가장 높은 장미에는 아름다운 사파이어 루페가 있었고, 커다란 열매가 달려 있었다. 나무는 높이가 1야드, 즉 90센티미터 정도였고 폭이 30센티미터 정도였다. 교황이 선물한 이 황금 장미 중 몇 송이는 오늘날까지도 전해지지만, 헨리 8세가 받았다는 멋진 나무가 어떻게 되었는지는 알려져 있지 않다.

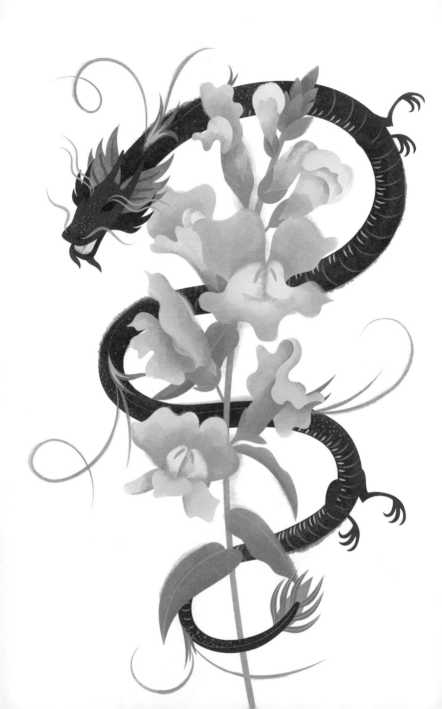

금어초

❦

금어초속

Antirrhinum

추정

금어초는 기르기 쉽고 빅토리아 시대의 정원 어디에서나 튼튼하게 자라는 식물로 인기가 있었으며, 특히 눈에 띄는 단색 꽃을 가진 품종이 가장 선호되었다고 한다.

금어초의 영어명 '스냅드래곤snapdragon'은 꽃의 옆면을 비틀면 용이 입을 벌렸다가 닫았다가 하는 모습이 연상되고, 수술은 혀 모양을 닮은 데서 비롯된 이름이다. 꽃이 피었다가 지고 남은 씨앗 꼬투리는 해골 모양을 닮기도 했다. 금어초의 속명인 안티리눔*Antirrhinum*은 그리스어 '안티리논'에서 비롯했는데 대략 '소의 주둥이' 정도로 번역할 수 있다. 빅토리아 시대의 꽃에 대한 책에서도 이 꽃의 생김새를 소의 입에 빗대고 있으며, 『꽃의 상징들』에서는 가면과 비슷하다고 언급해 '추측', '추정'이라는 상징이 따라 나온다. 금어초속은 질경이과에 속하며 북아메리카, 유럽, 아프리카에 자생한다. 이 식물들은 꿀풀목에 포함되기 때문에 라벤더, 재스민, 올리브, 참깨, 바질 같은 여러 허브와도 친척 관계이다.

T. F. 다이어의 『식물의 민속학』에는 마법과 주술로부터 보호할 목적으로 딜과 아마를 곁들여 금어초를 몸에 지니는 영국 미신에 관한 내용이 실려 있다. 다이어는 금어초가 쉽게 특정할 수 없는 마술적인 능력과 함께 주문을 깨뜨리고 파괴하는 힘이 있다고 서술했다. 이와 관련한 독일 북부의 미신으로, 물에 사는 작은 회색 인간인 니케르트Nickert에 관한 이야기가 있다. 니케르트는 머리가 큰 자신의 아이를 세례를 받지 않은 인간 아이를 훔쳐 바꿔치기하는 존재다. 니케르트에게서 아이

를 지키려면 요람에 아이를 눕힐 때 아이의 오른쪽 셔츠 소매와 왼쪽 스타킹에 금어초와 푸른 마조람; 검은 커민으로 만든 다발을 넣으면 된다고 한다.

『약물지』에서 디오스코리데스는 금어초를 장식품으로 착용하면 독으로 인한 피해를 막을 수 있고, 백합 기름이나 여성 음부의 분비액과 함께 피부에 문지르면 아름다움을 얻을 수 있다고 설명했다. 또 헨리 리트는 『새로운 약초 의학서』에서 금어초의 모양새가 개구리의 입과 비슷하다고 묘사했으며, 이 식물을 지니고 다니면 몸에 해로운 것과 부상, 독으로부터 보호할 수 있다고 적었다. 그리고 리트는 이 식물을 달인 즙을 목욕물에 넣으면 황달을 앓은 후에 몸에 있는 노란 기를 제거할 수 있다고도 제안한다.

금어초는 빅토리아 시대의 정원에서 작은 꽃 뒤에 심어 화려한 색을 더하는 장식용 식물로 가치가 있었다. 또 금어초는 식물 박람회에서도 종종 출품되었으며, 날씨가 온화하다면 겨울철의 정원에서도 재배되곤 했다. 다만 줄기가 길기 때문에 꽃다발이나 꽃꽂이 소재보다는 천장이 높은 실내 장식용으로 적합하다.

❧

섣부른 추측으로 겉보기에 쉽게 보이는 것을 소홀히 해서도 안 되고,
어려워 보이는 것을 맞닥뜨렸을 때 용기를 잃고 좌절해서도 안 된다.

⁝

스타니스와프 레슈친스키
《유니버설 매거진》(1765) 중 「도덕의 여러 주제에 대한 성찰」

포시, 투시-뮤지스, 노스게이

❖

빅토리아 시대 후기에 달콤한 향기가 나는 꽃들은 부케나 향수를 만드는 데 널리 쓰였으며, 꽃의 색깔이나 크기, 질감에 따라 배치한 작은 꽃다발인 '포시posies'를 만드는 데도 사용되었다. 이 작은 꽃다발은 손에 들고 있는 용도 외에 모자나 드레스, 재킷의 장식으로도 활용되었다. 포시는 '투시-뮤지스 Tussie-mussies'라고도 불리는데, 여기에는 보통 기분 좋은 향기를 내뿜는 꽃의 작은 다발인 노스게이nose gay나 허브가 포함된다.

빅토리아 시대의 인기 있는 액세서리인 포시 홀더posy holder는 조그만 깔때기 모양의 휴대용 용기로 복잡하게 장식되어 있는 경우가 많았다. 이 홀더에는 한 번에 꽃 몇 송이를 고정할 수 있는 핀이 부착되어 있었고, 끝에는 고리가 달린 긴 체인이 있어서 들고 춤을 추는 동안에도 자유롭게 움직일 수 있었다. G. 버나드 휴즈G. Bernard Hughes는 1952년에 펴낸 『골동품 수집에 대한 더 많은 이야기들』에서 외출 시 불쾌한 냄새로부터 보호하기 위해 좋은 냄새가 나는 꽃다발을 몸에 지니는 방법이 수 세기 동안 활용되었다고 언급했다. 1700년대에 여성들이 착용하는 질 좋은 장갑과 드레스 차림에는 포르트-플뢰르(프랑스어로 '꽃 홀더')라 불리던 꽃다발 홀더가 필요했다. 휴즈는 포르트-플뢰르가 독일 하노버 궁정에 의해 영국에 도입되었다고 설명하지만, 이 물건의 가장 초기 디자인 중 하나는 1730년대 후반에 런던의 보석상 H. 푸가 금으로 만든 길쭉한 홀더였다. 때때로 이 홀더들은 재킷의 옷깃에 더 쉽게 달 수 있도록 브로치 형태로 만들어지기도 했다. 나중에는 뒷부분에 보석이 박힌 '부케티어'라고 알려진 새로운 형태의 디자인이 나왔고, 파티 중 주변을 조심스레 살펴보는 용도로 쓸 수 있는 작은 거울이 부착된 디자인도 나왔다.

갈란투스

갈란투스 니발리스
Galanthus nivalis

희망, 위로

갈란투스는 진자 모양의 흰색 꽃을 피우는 식물로 겨울이 끝날 즈음 가장 먼저 피어나 봄의 전령 역할을 한다. 유럽과 서아시아가 원산지인 이 식물은 숲에서 대량으로 자란다고 알려져 있다. 학명인 갈란투스 니발리스는 그리스어로 우유를 뜻하는 '갈란투스galanthus'와 꽃을 뜻하는 '안토스ánthos'에서 유래했다. 식물학자인 칼 린네가 이 식물의 학명을 저서 『식물의 종』에 수록했는데, 이는 이 꽃이 지닌 유백색의 특성을 암시하는 이름이다. 종명인 니발리스는 '눈이 오는', '눈의'를 뜻하는 라틴어에 뿌리를 두고 있다. 갈란투스는 수선화과의 오래된 종으로 수선화와 가까운 친척이다.

빅토리아 시대 사람들은 갈란투스에 '위로'라는 의미를 부여했다. 『꽃의 상징』에 따르면, 이 식물은 사람들에게 "겨울의 휴식에서 깨어나 자연의 부활에 대한 확신을 주며 우리를 응원하는 첫 번째 꽃"이기 때문이었다. 같은 시기의 다른 책과 잡지들도 갈란투스를 전통적이지만 아름답고 순수하며 감상적이고도 세련된 꽃이라고 묘사한다.

헨리 리트의 『새로운 약초 의학서』에 따르면, 그리스의 철학자 테오프라스토스는 『식물에 대한 탐구』에서 갈란투스를 구근을 가진 흰 제비꽃으로 묘사했으며, '레우코이온Leucoion' 또는 '비올라 알바Viola alba'라고 불렀다. 리트 역시 구근을 가진 흰 제비꽃 또는 수선화 제비꽃이라고 불렀는데 이 식물이 지닌 의료적 효능에 대해서는 잘 알지 못했다. 식물학자 존 제라드의 책 『식물의 일반 역사』의 1633년 개정판에서 편집자 토

머스 존슨은 '테오프라스토스의 흰 제비꽃'에 대해 소개하며 이 식물이
이탈리아의 숲에서 풍성하게 자라나고, 몇몇 사람들은 '스노드롭'이라
부른다고 설명한다. 그리고 이것이 바로 갈란투스를 가리키는 영어 단
어인 '스노드롭'이 언급된 최초의 기록인 것으로 추정된다. 하지만 당시
존슨은 "아름다움과 희귀함, 좋은 향기를 이유로 정원에서 소중하게 키
우는 것" 외에 이 꽃의 실용적인 용도에 대해서는 제대로 알지 못했다.

한편 호메로스의 『오디세이아』에서 헤르메스는 오디세우스에게 '몰
리'라고 불리는 키르케의 독에 대한 해독제를 준다. 1983년 3월 《임상
신경약리학The Clinical Neuropharmacology》에 실린 의학 논문「호메로스의
몰리가 갈란투스 니발리스 L.로 확인되다: 가시독말풀 중독에 대한 생리
학적 해독제」에 따르면, 몰리는 갈란투스를 가리킨다고 한다. 그리고 이
가설은 페다니우스 디오스코리데스의 『약물지』에 실린 몰리에 대한 별
도의 동일한 설명을 통해 더욱 근거가 탄탄해진다. 이 설명은 신경학적
증상을 치료하기 위해 갈란투스를 활용하는 데 대한 가장 오래된 기록
이며, 나중에 이 꽃이 수선화과의 몇몇 다른 식물들과 마찬가지로 '갈란
타민'이라 불리는 알칼로이드를 포함하고 있다는 사실이 알려졌다. 현
대 의학에서 갈란타민은 소아마비나 알츠하이머에 따른 근육이나 신경
학적인 증상을 치료하는 데 효과적이라는 사실이 입증되었다.

루마니아에서는 3월 1일이 되면 먼 옛날부터 이어져온 축제인 '머르
치쇼르'를 열어 봄의 시작을 기념한다. 이날에는 남자가 여자에게 작은
갈란투스 한 다발을 선물하는 관습이 있다. 그 밖에도 이 축제와 관련된
많은 설화가 전해진다. 그중 하나는 태양이 아름다운 젊은이가 되어 마
을에 내려와 사람들과 춤을 추는 이야기다. 그런데 괴물이 젊은이를 납
치해 태양의 따뜻함과 빛이 빠져나갈 수 없는 차갑고 어두운 지하 감옥
에 가두어놓았고, 바깥세상은 태양을 잃게 되어 무척 음울해졌다. 그러
던 어느 날 한 힘센 청년이 태양을 해방시키기로 결심하고 여름, 가을,
겨울까지 쭉 이어지는 긴 여행을 떠난다. 마침내 청년은 지하 감옥에 도

착해 눈 덮인 땅 위에서 괴물과 싸워 태양을 해방시킨다. 이때 괴물과 싸우면서 흘린 청년의 피가 떨어진 곳마다 눈이 녹아 그 즉시 갈란투스가 자라났고, 이 식물은 꽃을 피우며 봄이 왔음을 알린다. 청년은 죽어가면서도 태양이 다시 하늘로 올라가는 모습을 보고 행복해한다.

토머스 밀러가 1860년에 펴낸 『흔한 길가의 꽃들Common Wayside Flowers』에는 갈란투스의 유래와 이 꽃이 희망의 상징이 된 연유를 알 수 있는 오래된 영국 설화가 실려 있다. 이 이야기에서 의인화된 희망은 눈 내리는 겨울 풍경을 보고 있고, 봄이 땅을 내려다보며 그 옆에 서 있다. 희망은 눈송이가 하얀 꽃으로 변한다면 땅 위가 훨씬 즐거워질 것이라고 봄에게 말한다. 그러자 봄은 미소를 지으며 내리는 눈 위에 따뜻한 입김을 불어 눈송이를 꽃으로 바꾼다. 그리고 희망은 첫 번째로 떨어지는 꽃을 잡으며 '이것이 언제까지고 나의 상징이 될 것'이라고 말한다.

> 가끔, 당신이 떠났을 때
> 나는 아무것도 없이 혼자 남겨져 있다네.
> 그래도 봄이 아직 오지 않은 외로운 겨울에
> 내 심장을 둘 곳이 있지.
> 그것은 한동안 나를 응원해줄 거야.
> 그리고 나에게는 앞으로의 일이 보인다.
> 이 꽃에 의해 가라앉았다가 일어설 사람들
> 그들로 하여금 너와 나를 생각하게 할 것이다.
> 그리고 슬퍼하던 많은 사람의 마음이 노래할 것이다.
> 갈란투스는 희망과 봄을 가져온다.

겨울철의 음울한 날씨 때문에 우울해하고 있다면 갈란투스를 보면서 봄이 곧 올 거라는 사실을 되새기길 바란다. 갈란투

스는 단순한 즐거움 그 이상을 선사하는 특별한 매력을 지닌 식물임에 틀림없다.

예술가에게 영감을 주는 식물

갈란투스라는 봄을 알리는 이 섬세한 전령으로부터 영감을 받았던 시인은 꽤 많다. 예컨대 앨프리드 테니슨 경의 시 「스노드롭The Snowdrop」은 '아름다운 아가씨'의 모습을 쾌활하게 묘사한다.

~

많이, 많이 환영한다네.
2월의 아름다운 아가씨.
예전에 항상 그랬듯,
혼자 오는 첫 번째 사람.
추운 날에 오는
즐거운 시절의 전령.
5월의 전령,
장미꽃의 전령,
많이, 많이 환영한다네.
2월의 아름다운 아가씨!

루이스 모리스의 시 「하데스의 서사시The Epic of Hades」에서 갈란투스는 화자가 하데스로부터 막 도망쳐 지상으로 돌아와 황량한 들판에 도착한 뒤, 품게 되는 희망을 상징한다.

~

그리고 나는 가는 길에
밝아지는 들판을 가로질러, 둑 위에서
흘긋 갈란투스 한 송이를 보았네.
봄이 올 거라는 약속을 가져다주었지.

마지막으로 로버트 윌리엄스 뷰캐넌의 시 「시인 앤드루Poet Andrew」에서 갈란투스는 놀라울 만큼 아름다운 꽃으로 묘사된다.

~

이해할 수 있나요?
그가 황금 기니guineas의 광산을 찾은 것처럼 거칠었다는 걸,
갈란투스 안쪽 이파리의 부드러운 녹색 줄무늬를
처음 발견했을 때 말이죠.

해바라기

헬리안투스 안누스
Helianthus annuus

오만

북아메리카와 남아메리카에 자생하는 해바라기는 아메리카 원주민들에 의해 식량 작물로 흔히 재배되었다. 이 식물은 기원전 1000년경부터 옥수수보다도 일찌감치 식량원으로 정착했을 가능성이 있다. 가장 오래된 이 식물의 화석 기록은 아르헨티나의 리오 피칠레우푸에서 발견되었다. 이 화석 속 4750만 년 된 해바라기 종은 현재는 멸종된 상태다.

해바라기의 잎, 꽃잎, 씨앗은 식용 가능하며 아메리카 원주민들은 씨앗을 간식으로 먹거나, 갈아서 밀가루에 넣어 굽거나, 기름을 짜서 먹었다. 기름은 음식뿐만 아니라 머리카락과 피부를 촉촉하게 하는 데도 사용되었다. 또한 원주민들은 이 식물의 줄기를 건조시켜 건축 자재로 쓰기도 했다. 해바라기는 스페인이 아메리카 대륙을 식민지화 하는 동안 발견되어 1510년에 스페인에 전래되었다. 당시 스페인 사람들은 해바라기를 요리에 활용하는 용도에 대해서는 알지 못했고, 이국적인 관상용 식물로 받아들였다. 그리고 해바라기는 곧 유럽 전역에서 인기를 얻었다.

해바라기의 라틴어 이름인 헬리안투스는 태양을 뜻하는 그리스어 '헬리오스hēlios'와 꽃을 뜻하는 '안토스anthos'에서 비롯했으며, 꽃이 태양을 향해 기울어진다는 의미에서 이런 이름이 붙었다. T. F. 다이어에 따르면, 태양에 대한 해바라기의 애정이 해바라기의 상징성을 굳혔다고 여겨진다. 해바라기가 태양을 좋아하는 성질이 아첨하는 신하와 비슷하다고 해석될 수 있기 때문이었다. 존 제라드는『식물의 일반 역사』에서 해

바라기를 '인도의 태양', '태양의 꽃', '페루의 마리골드', 라틴어로 커다란 해바라기라는 뜻의 '플로스 솔리스 마이오르Flos Solis Maior', 마지막으로 '태양-꽃'으로 불렀다. 제라드는 이 식물이 태양을 따라 도는 경향성 때문에 이러한 이름이 붙여졌다고 일단 설명하지만, 자신이 직접 관찰할 순 없었고 사실은 이 꽃이 "태양의 햇살과 닮았기 때문에" 그러한 이름이 붙었을 거라고 추측한다. 제라드는 자신의 정원에서 자라는 해바라기가 40센티미터에 달하는 꽃을 피우며, 키가 4.2미터에 이르고 전체적으로 테레빈유 냄새가 난다고 덧붙인다. 제라드는 고대 작가들이 이 식물의 의학적인 용도를 기록한 바는 없지만, 개인적인 시행착오를 통해 "이 식물의 꽃봉오리를 밀가루에 묻혀 삶은 뒤 버터, 식초, 후추와 함께 먹으면 기분 좋은 식감이 아티초크를 능가한다"라고 설명한다. 그는 또한 해바라기 줄기 윗부분에 붙어 있는 싹을 그릴에 굽거나 기름, 식초, 후추로 요리하면 역시 아티초크와 비슷한 맛을 낸다는 사실을 발견했다.

1860년경에는 해바라기가 러시아 정교회에서 사순절 기간 동안 허용한 몇 안 되는 지방 공급원 중 하나였다. 이에 러시아에서는 씨앗 기름을 생산하기 위해 해바라기를 대량으로 재배하기 시작했다. 이 시기 이후에는 해바라기를 장식 목적뿐만 아니라 씨앗을 얻을 용도로 정원에서 잘 가꾸는 방법에 대해 다루는 출판물이 나오기 시작했다. 특히 1891년 호《정원사 연대기》에서는 1720년대에 건축가 리처드 보일Richard Boyle과 조경사 윌리엄 켄트William Kent가 설계하고 지은 런던의 치즈윅 하우스 가든을 예로 들어 이에 대해 언급한다. 치즈윅은 고대 로마에서 영감을 받은 건축물과 정원으로, 19세기 영국 풍경 운동English Landscape Movement이 탄생한 지역이다. 치즈윅 정원 재단에 따르면, 이 운동은 옥스퍼드셔의 블레넘 궁전과 뉴욕 센트럴 파크에 있는 정원을 포함해 유럽의 예술, 건축, 원예 분야에 막대한 영향을 끼쳤다.

한편 현대 의학에서 해바라기씨유는 비타민 E와 올레산 함량이 높고 콜레스테롤 감소, 관절염과 변비 완화에 도움을 주며 상처를

치료하는 국소적인 보조제로도 효능을 입증했다.

해바라기는 국화, 달리아와 같이 국화과에 속하는 식물이
다.『꽃 사전』에서 엘리자베스 워싱턴 워트는 일반적으로 흔히 재
배되는 해바라기의 두 가지 유형을 언급하는데, 하나는 키가 작은Dwarf
품종인 헬리안투스 인디쿠스*Helianthus indicus*와 보다 큰 품종인 **헬리안투
스 안누스***Helianthus annuus*다. 워트는 작은 품종은 '숭배'라는 의미를 갖고,
큰 품종은 '오만'이라는 의미를 갖는다고 설명하며 고대 페루인들이 태
양신을 숭배하는 의식에서 해바라기를 어떻게 활용했는지를 자세히 이
야기한다. 결혼하지 않은 여성 제관들은 순금으로 만든 해바라기 왕관
을 썼고, 가슴에 갓 꺾은 해바라기를 품고 다녔다.

오비디우스의『변신 이야기』에는 물의 요정 클리티아가 태양의 신 헬
리오스에 의해 해바라기로 변한 사연이 실려 있다. 클리티아는 헬리오
스를 사랑했지만, 헬리오스는 클리티아의 자매인 레우코토에를 얻기 위
해 클리티아를 버렸다. 화가 난 클리티아는 아버지에게 둘의 관계를 말
했고 아버지는 레우코토에에게 죽음을 내렸다. 레우코토에를 잃은 헬
리오스는 클리티아를 다시는 찾지 않았고, 결국 실연을 당한 클리티아
는 슬픔에 빠져 옷을 벗고 9일 동안 바위에 주저앉아 음식을 먹지도, 물
을 마시지도 않았다. 그렇게 클리티아는 태양이 하늘을 지날 때마다 얼
굴을 살짝 움직일 뿐, 그 외에는 땅에 들러붙어 지내는 창백한 꽃이 되
었다. 오비디우스의 원래 이야기에서는 클리티아가 단지 향일성 식물로
변한 것으로 끝나지만, 17세기에는 클리티아가 태양을 따르는 행동(헬
리오트로피즘)과 태양을 닮은 겉모습 때문에 해바라기로 변했다는 이야
기가 더 흔히 전해진다.

꽃의 심판

❖

빅토리아 시대에 출간된 꽃에 대한 책들 중 가장 유명한 것은 프랑스의 풍자만화가 장-자크 그랑드빌Jean-Jacques Grandville의 『사람이 된 꽃Les Fleurs Animées』으로, 그랑드빌이 사망한 뒤인 1847년에 처음 출판되었다. 이 책은 여러 가지 면에서 주목할 만하다. 책을 펼치면 책 제목이 식물의 줄기에 적혀 있고 그 아래에 섬세하게 채색된 꽃들이 매달린 화려한 페이지가 나오는데 이 꽃은 각각 알파벳 모양이다. 본문에는 자기들의 원래 꽃잎으로 교묘하게 만들어진 옷을 입은 의인화된 꽃들이 잔뜩 등장한다. 오늘날 상태가 아주 좋은 판본은 가격이 수천 달러에 이르기도 한다.

이 책에 실린 단편들은 여러 인물의 유형과 그 시대 사회상에 대한 풍자적인 시각이 담겨 있다. 첫 번째 이야기인 「꽃의 요정」에서는 온갖 꽃들이 사람의 겉모습을 취하도록 허락을 구하기 위해 요정의 궁전에 도착한다. 이 꽃들은 꽃으로 살아가는 생활에 지친 상태였으며, 예술이나 시에서 그들에게 종종 부여되는 미덕과 성격이 사실에 가까운지 스스로 판단하고자 한다. 이 꽃들은 각자 자기들이 아니었다면 각각의 작품이 존재하지 않았을 거라 주장하고, 인간 세계에서 자기들에게 부여되는 의미가 정말 적합한지 알아보고자 한다. 그리고 요정이 이 꽃들의 소원을 들어준 뒤에 뒤따르는 단편들은 꽃들 각각의 모험을 사회상에 대한 관찰과 비평의 수단으로 삼는다.

그중 1700년대 중반 멕시코시티를 배경으로 한 해바라기 이야기인 「마지막 카시크」에는 멕시코 원주민 부족의 지도자(카시크) 투밀코가 등장한다. 가톨릭교회에 소속된 종교 재판소는 카시크가 태양에 대한 이단적인 숭배를 한다는 점 때문에 그에게 유죄 판결을 내린다. 그러자 멕시코시티 주지사는 종교 재판소에 잘 보이려고 카시크를 화형에 처해 함락시키고자 한다. 하지만

화형당하기 몇 분 전에 투밀코는 사람들 앞에서 세례를 받고 기독교로 개종하기로 동의하면서 목숨을 건진다. 새로운 기독교식 이름인 에스테반으로 불리게 된 투밀코는 더 이상 제멋대로 방황하는 토착민 사냥꾼이 아니라 멕시코시티의 영구적인 기독교도 시민이 된다.

그러던 어느 날 에스테반은 병을 심하게 앓다가 이웃에게 의사를 보내달라고 부탁하지만 정작 의사가 아닌 성직자가 방문한다. 이때 성직자는 죽어가는 에스테반이 침대에 누운 채 기독교의 신을 생각하도록 할 작정이었지만, 에스테반은 자신의 원래 이름이 투밀코이고 태양을 숭배할 뿐이라고 대꾸한다. 그리고 창밖으로 해가 지는 것을 바라보며 이렇게 말한다. "여기 나의 신이자 조상들의 신이 있다. 태양이여! 당신의 자녀를 당신의 품에 받아 주십시오!" 이윽고 투밀코가 죽자, 성직자를 그에게 보냈던 이웃은 투밀코를 추모하며 다음과 같이 말한다. "이 이단자가 태양을 숭배하는 것을 막는 것보다 해바라기가 태양을 좇지 못하도록 막는 게 더 빠를 것이다. 우리가 투밀코를 화형에 처하지 않음으로써 얻은 대가가 바로 이것이다." 그리고 이야기의 화자는 투밀코가 해바라기의 화신이었다고 결론 내리며, 그가 태양을 숭배하면서 자신의 존재 법칙에 순종했던 것뿐이라고 말한다.

멕시코 원주민들에게 가톨릭 신앙을 따르도록 강요하는 것은 원주민이 지닌 전통과 본성에 반하는 일이라고 할 수 있다. 해바라기에게 태양을 따라가지 말도록 강요하는 것 역시 이와 비슷하게 헛된 노력일 뿐이다. 오랜 세월 동안 해바라기를 자부심에 넘치는 도도한 꽃으로 묘사한 시들이 꽤 많았지만, 사실 이 식물이 가진 본연의 성품은 타고난 자연 환경을 관찰하고 감사하며 스스로에게 충실한 것이다.

스위트피

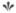

라티루스 오도라투스
Lathyrus odoratus

섬세한 즐거움

스위트피는 콩과 완두콩을 비롯한 여러 콩류가 속한 콩과의 덩굴식물로 신선하고 경쾌한 향을 가지고 있으나, 독성이 있기 때문에 절대 먹어서는 안 된다. 스위트피의 원산지는 시칠리아와 사르데냐이며 시칠리아의 수도사이자 식물학자인 프란체스코 쿠파니Francesco Cupani가 『시칠리아 식물의 개요』에서 이 식물에 대해 처음으로 기술했다. 쿠파니는 이 보라색 꽃에 매우 열광해 동료 식물학자들에게 씨앗을 나눠주기 시작했고, 1699년에는 영국 엔필드의 원예가 로버트 우베데일Rovert Uvedale에게도 씨앗을 보내면서 영국에 최초로 스위트피가 전파되었다.

　장밋빛 스위트피는 칼 린네의 『식물의 종』에 등장한다. 인도의 실론이 원산지이며 초기 식물학자들은 이 품종을 스위트피의 진정한 원래 표본으로 여겼다. 하지만 시칠리아 스위트피가 전래되기 이전에 실론의 이 품종이 알려져 있었고, 여기서 빅토리아 시대의 스위트피 잡종이 기원했다는 증거는 거의 찾아볼 수 없다. 스위트피의 여러 품종이 갖는 가장 초기의 자연적인 색은 흰색, 보라색, 붉은색 그리고 흰색이 섞인 붉은색인데, 이 가운데 이탈리아와 인도에서 직접 전해진 품종은 보라색과 붉은색뿐이다. 1793년에는 이 초기 품종들을 선택적으로 번식해 노란색, 파란색, 그리고 진한 보라색을 띠는 검은색 품종이 새로 등장했다.

　스코틀랜드의 식물학자 헨리 엑포드Henry Eckford는 그동안 알려진 모든 품종을 교배해 스위트피를 개량하려고 시도한 인물이었다. 엑포드는 1882년 치즈윅에서 열린 스위트피 박람회에 새로운 품종인 '청동 왕

자'를 출품해 1등상을 받았다. 하지만 이 품종을 확실히 복제하는 건 어려웠고, 그래서 만들어지고 얼마 되지 않아 이 품종은 완전히 사라졌다. 그럼에도 이 모든 노력은 결코 헛되지 않았다. 저명한 원예가 리처드 딘Richard Dean이 1900년에 저술한 『스위트피 200년』에 따르면, 엑포드의 스위트피 개량 작업은 매년 이 식물의 새로운 품종을 만들어내려는 대중의 욕구를 자극해 1898년까지 적어도 22개의 새로운 품종이 만들어졌다. 엑포드는 식물의 크기와 키뿐 아니라 색깔도 다양하게 개량했다. 새로운 색상은 '크림색에서 담황색, 연한 노란색에 이르는 매우 아름다운 색'에서 '가장 부드러운 분홍색에서 진한 장밋빛', 그리고 '눈부신 주홍색', '라벤더색에서 진한 푸른색, 심지어 검은 기사라고 불리는 암적색을 띤 보라색'에 이르기까지 다양했다. 결과적으로 엑포드의 작업은 오늘날은 물론이고 당시까지도 사람들에게 알려진 현대적인 스위트피 품종의 대부분을 만들어냈다. 그에 따라 엑포드는 '스위트피의 왕'이라는 별명을 얻기에 이르렀다.

헨리 필립스는 『꽃의 상징들』에서 "향기와 색깔 모두에서 드러내는 매력"을 들어 스위트피에 '섬세한 즐거움'이라는 꽃말을 부여했다. 오늘날 꽃다발을 만들 때 스위트피는 좋은 향기와 다양한 색깔, 주름진 나비 날개처럼 보이는 꽃 모양 덕분에 낭만적이고 섬세하며 흥미로움이 넘치는 분위기를 제공한다. 스위트피는 결혼식 부케에 사용되는 경우도 많으며, 정원의 장식용 식물로도 계속해서 인기를 누리고 있다.

스위트피 박람회

❖

1900년 7월 20일에서 21일 사이에 런던의 수정궁에서는 스위트피 200주년 기념 박람회가 열렸다. 영국에 스위트피가 도입된 것을 축하하고 향후 박람회에서도 이 꽃을 다루기 위한 목적으로 개최된 행사였다. 그 결과 영국 스위트피 협회가 결성되어 오늘날까지도 매년 스위트피 관련 행사를 개최하고 있다. 박람회에는 저녁 식탁 장식, 꽃바구니, 화환, 작은 꽃다발을 비롯해 참가자가 온갖 창의적인 방식으로 스위트피의 아름다움을 뽐낼 수 있는 여러 프로그램이 준비되어 있었다. 분과 1은 전문 정원사를 위한 전시 공간, 분과 2는 정원사 한 사람의 도움을 받는 아마추어들을 위한 공간, 분과 3은 자기 식물을 직접 재배한 아마추어를 위한 공간이었다. 각 분과에는 여러 '등급'이 포함되었는데 이는 기대되는 식물 배치의 유형을 뜻했다. 다음은 당시 분과 3의 참가 초청문을 비롯해 모든 분과에서 염두에 두어야 할 참고 사항의 예다.

분과 3(스위트피의 꽃 장식: 30개의 모든 등급에 개방되는)

~

이 등급의 각 참가자에게는 가로 12피트, 세로 6피트 크기의 탁자가 제공되며 주제는 꽃바구니, 화환, 작은 꽃다발, 십자가, 앵커 등이고 참가자의 취향에 따라 식물을 배치할 수 있다. 연한 색의 어떤 잎이든 사용할 수 있지만 꽃은 스위트피만 사용할 수 있다. 상금은 5파운드, 4파운드, 3파운드, 2파운드 순이다.

• 참고 사항 > 11과 12를 제외한 모든 등급에서 각각의 꽃다발에는 한 가지 품종에 해당하는 25개의 작은 가지가 포함되어야 한다. '꽃다발'이란 용어는 일반적인 의미로 사용되며, 줄기를 반드시 묶을 필요는 없다. 그리고 각각의 다발은 꽃병에 우아하게 꽂혀야 한다. 잔디와 안개꽃도 연한 색의 잎으로 적절하게 사용될 수 있다.
• 참고 사항 > 균일성을 확보하기 위해 주최 측에서 적절한 화병을 제공하나, 이 화병은 박람회가 폐막될 때 훼손없이 복원되는 조건으로, 하나에 1페니의 대여비를 지불하고 사용할 수 있다.

Edinburgh Castle

엉겅퀴

Ꮇ

지느러미엉겅퀴속

Carduus

침입

엉겅퀴가 갖는 상징적인 의미는 빅토리아 시대 이전부터 수백 년 동안 확립되어왔다. 설화에 따르면 스코틀랜드는 15세기에 덴마크의 침공을 받았는데, 당시에는 아무리 적군이라도 밤에 공격해서는 안 된다는 규칙이 있었다. 그러던 어느 날 저녁 덴마크 군대가 이 규칙을 무시하고, 어둠을 틈타 스코틀랜드 군대가 머무는 곳에 가까이 다가갔다. 발자국 소리가 들리지 않게 맨발로 접근한 덴마크 병사들은 깜짝 놀랐다. 스코틀랜드의 땅이 엉겅퀴로 덮여 있었기 때문이다. 엉겅퀴 가시에 발이 찔린 덴마크 병사들은 고통을 이기지 못하고 소리를 질렀으며, 자연히 잠들어 있던 스코틀랜드 병사들은 적군이 가까이 다가온다는 사실을 알아차리게 되었다. 엉겅퀴는 이 사건을 계기로 보호와 용기라는 상징적 의미를 얻게 되었고 국가의 휘장에 즉시 채택되었다. 이후 1470년에 스코틀랜드의 국왕 제임스 3세는 동전에 엉겅퀴를 새겨 넣으라고 명령했다. 나중에는 엉겅퀴의 이름을 딴 기사단이 만들어지기도 했는데, 정확한 기원은 논쟁의 여지가 있다. 어떤 사람들은 이 기사단이 1540년 스코틀랜드의 제임스 5세에 의해 만들어졌다고 하고 어떤 사람들은 1687년에 잉글랜드의 제임스 2세가 만들었다고 말한다. 어쨌든 이 기사단은 엉겅퀴를 그린 배지를 착용한 12명의 기사로 구성되었다.

유라시아와 아프리카가 원산지인 엉겅퀴는 가시가 돋아 있으며 꽃이 피는 초본식물이다. 엉겅퀴는 국화, 달리아, 해바라기와 마찬가지로 국화과의 일원이다. 그런데 돼지감자(예루살렘 아티초크)가 해바라기와 같

은 종류인 반면, 더 흔히 식재료로 소비되는 글로브 아티초크는 엉겅퀴의 일종이다. 엉겅퀴는 얼마든지 식용이 가능한데 성장 상태에 따라서 입에 잘 맞지 않을 수도 있다. 어린 엉겅퀴는 잎과 줄기가 부드럽지만, 더 자라기 전에는 꽃봉오리에서 가시를 제거할 수 없다.

엉겅퀴에는 서로 다른 몇몇 종류가 있다. 보통 엉겅퀴라고 하면 거의 지느러미엉겅퀴속*Carduus*, 바늘엉겅퀴속*Cirsium*, 목화엉겅퀴속*Onopordum*을 일컫는다. 이것들은 각각 깃털이 없는 엉겅퀴, 스카치 엉겅퀴, 솜엉겅퀴로 불리며 모두 보라색 꽃을 피운다. 헨리 리트는 『새로운 약초 의학서』에서 11종의 엉겅퀴를 비롯해 엉겅퀴 비슷한 식물 5종에 대해 기술한다. 그중에서 리트가 말하는 영국의 모든 들판과 목초지에서 자라는 '야생 엉겅퀴'가 오늘날 우리가 흔히 볼 수 있는 엉겅퀴와 가장 가까운 듯하다. 리트에 따르면, 야생 엉겅퀴의 뿌리를 포도주에 넣고 끓여서 마시면 혈액과 소변을 깨끗하게 하고 겨드랑이 냄새를 비롯해 우리 몸에서 풍기는 온갖 악취를 없앨 수 있다고 한다.

지느러미엉겅퀴속을 뜻하는 '카르두스*carduus*'라는 단어는 '긁다', '할퀴다', '문지르다', '빗다'는 의미를 가진 유럽 언어의 조상 언어(인도·유럽 조어) 어근 '카르스*kars*'에서 비롯했다. 한편 『꽃 사전』에서는 '카르두스'가 양모에서 모직의 불순물을 제거해 청소하는 작업에 대한 기술 동사인 '카로*caro*'라는 단어에서 유래했다고 말한다. 또 헨리 리트는 엉겅퀴와 꽤 닮았으며 '풀러 엉겅퀴'라고도 불리는 산토끼꽃*teasel*에 대해 묘사하면서, 이 식물의 가시가 옷의 먼지나 불순물을 빗어 골라내거나 낮잠에 드는 것을 돕는 것과 같이 옷감 만드는 사람들에게는 "목적에 맞는 나름의 역할을 한다"라고 설명했다.

빅토리아 시대에 엉겅퀴는 야생의 정원이나 유원지에서 흔히 보이는 식물이었다. 오늘날 엉겅퀴는 시골 분위기를 테마로 한 결혼식 부케뿐만 아니라 오두막을 갖춘 야생화가 피는 정원에서도 계속해서 인기를 누리고 있다.

여왕에게 어울리는 엉겅퀴

❖

엘리자베스 2세 여왕이 결혼식(1947)과 대관식(1953)에서 입었던 드레스는 노먼 하트넬Norman Hartnell(1901~1979) 경이 디자인했다. 웨딩드레스는 은색 자수가 놓인 것이 특징이며 흰색의 작은 진주알은 장미나 재스민, 밀이 그랬듯이 사랑과 다산성에 대한 전통적인 상징성을 지닌다. 대관식 드레스에는 영국에 속한 네 개 지역과 영연방의 각 주를 상징하는 금색, 은색을 비롯한 여러 색의 실크 자수가 있다. 튜터 장미는 잉글랜드, 엉겅퀴는 스코틀랜드, 리크는 웨일스, 토끼풀은 아일랜드를 상징한다. 하트넬은 『은과 금』(1955)에서 엉겅퀴를 이렇게 묘사한다. "이 식물은 연보라색 비단과 자수정으로 수를 놓은 듯하다. 꽃받침은 연둣빛 녹색 비단, 은색 실, 그리고 이슬방울 같은 다이아몬드로 수놓은 듯하다." 대관식 드레스를 계획하고 완성하는 데까지는 세 명의 드레스 제작자와 여섯 명의 자수 전문가들의 솜씨로 장장 8개월이 걸렸다. 하트넬의 드레스는 패션을 연구하는 역사학자들에 의해, 오늘날까지 이어지는 확실한 영국 왕실 스타일을 창조한 공로를 인정받는다.

～

가을에 산들바람이 불면
건조하게 마른 목초지에서
예쁜 흰가시엉겅퀴가
한가로운 생각처럼 그 위를 떠다닌다.
오, 그렇다면 황금빛 수확의 언덕에서
어떤 기쁨을 안고 마음껏 걸을 수 있겠는가?

⁂

메리 호위트Mary Howitt
『메리 호위트의 이야기책』(1850) 중 「옥수수 밭」

튤립

🌱

튤립속
Tulipa

사랑의 선언

봄에 꽃을 피우는 백합과의 식물인 튤립은 중앙아시아의 파미르-알레이산맥과 톈산산맥이 원산지다. 이 산맥들은 각각 페르시아어로 'bam-i-dunia'를 그대로 번역한 '세계의 지붕', '천상의 산맥'이라는 별명으로 불린다. 고도가 높고 지구상에서 가장 높은 산맥들이 만나는 지점이기 때문이다.

튤립은 거친 지형과 산악 지대에서 잘 자라는 튼튼한 식물이다. 야생에서 자라던 튤립은 수백 년에 걸쳐 일부는 유목민 여행자들에 의해, 일부는 자연적으로 다른 곳으로 옮겨졌다. 튤립은 우크라이나 남부와 러시아의 일부 지역, 지중해 동부 레반트 해안, 튀르키예, 카스피해 동부 해안, 톈산산맥을 통과하는 투르크메니스탄 지역, 그리고 히말라야 서부와 시베리아 남부, 중국 북부 지역에 분포하며 그리스와 발칸반도의 몇몇 지역에서도 야생 튤립이 자란다.

튤립이라는 단어는 라틴어인 '툴리파tulipa'에서 비롯했는데, 이 라틴어 단어는 튀르키예어 '튈벤드tülbend'에서 왔고, 이 단어는 다시 '터번', '가벼운 천', '모슬린'을 뜻하는 페르시아어인 '덜반드dulband'에서 비롯했다. 이 꽃의 외양이 터번을 닮았기 때문에 붙여진 이름이다. 역사학자 마이크 대시Mike Dash의 책 『튤립 파동Tulipomania』에 따르면, 튤립은 1050년경 고대 이란어와 페르시아어로 '낙원 같은 정원'을 뜻하는 '파이리-다자pairi-daēza'라는 벽으로 둘러싸인 전통적인 정원에서 처음 재배되었다고 한다.

오스만 제국 말기에는 튤립 원예가 특히 더 널리 유행했다. 튤립은 타일, 도자기, 직물, 미술품, 시에서 중요한 요소가 되었다. 16세기에 이르러서는 건축과 집 장식, 의류를 포함한 거의 모든 디자인에 어떤 식으로든 유사한 요소가 반영될 만큼 튤립은 오스만 문화의 일부로 자리매김했다. 1717년에는 오스만 제국의 국가 상징이 되기도 했다. 《린네 학회 식물학 저널》에 따르면, 오스만 제국을 연구하는 역사학자들은 1718년에서 1730년 사이 12년 동안의 기간을 '튤립 시대'라고 부른다.

대대로 전해 내려오는 오래된 페르시아의 한 설화는 튤립의 기원과 6세기에 살았던 두 연인의 불운한 연애담을 담고 있다. 페르시아의 왕자였던 코스로우는 아르메니아의 공주 시린과 사랑에 빠진다. 하지만 얼마 되지 않아 일련의 운명적인 사건들로 인해 두 사람은 오랫동안 떨어져 있어야 했다. 두 사람이 이렇게 떨어져 지내는 동안 파라드라는 미천한 출신의 조각가 역시 시린과 사랑에 빠져 결혼할 계획을 세운다. 그러자 코스로우는 경쟁자를 없애기 위해 파라드를 베히스툰산으로 추방한 다음, 그에게 이곳의 절벽을 조각해서 계단을 만들라는 전혀 불가능해 보이는 작업을 하도록 명령한다. 그런데 산에 머무는 동안 파라드는 시린이 죽었다는 거짓 소식을 전해 듣고, 절망에 빠져 절벽에서 투신하고 만다. 어떤 버전에서는 땅에 떨어진 파라드의 핏방울에서 붉은색 튤립이 솟아 나왔다고 하고, 다른 버전에서는 시린이 파라드를 만나러 산에 갔다가 그의 시신을 발견한 뒤 그를 따라 스스로 목숨을 끊는데, 이 두 사람의 시신이 누운 곳에서 붉은색 튤립이 자라난다. 한편 시린이 죽었다는 거짓 소식을 듣고 스스로 목숨을 끊은 사람은 코스로우였고, 그의 피에서 튤립이 자랐다는 또 다른 버전의 이야기도 있다. 헨리 필립스는 『꽃의 상징들』에서 튤립이 젊은 페르시아 사람들 사이에서 영원한 사랑을 선언하는 수단이었다고 설명하는데, 아마 이 이야기에서 유래했으리라 짐작할 수 있다.

튤립이 어떻게 해서 유럽에 도착했는지는 정확히 알려져 있지 않지

만, 대부분의 설명에 따르면 16세기 중반에 이스탄불에서 처음 수입되었다고 한다. 스위스의 식물학자 콘라트 게스너Conrad Gesner의 기록에 따르면, 1559년 바이에른 아우크스부르크에 있는 요한 하인리히 허워트Johann Heinrich Herwart의 정원에서 자란 튤립이 유럽 최초의 튤립이라고 한다. 일단 유럽에 전래된 뒤로 이 구근식물은 점차 오스트리아, 독일, 이탈리아, 프랑스, 영국, 네덜란드 전역에 퍼졌다. 특히 네덜란드는 해안의 모래땅에 가까웠던 만큼 튤립이 자라기에 쾌적한 환경이었다.

상당수의 유명한 식물학자들은 튤립의 새로운 품종을 만드는 데 참여했다. 이 가운데는 영국의 식물학자 제임스 개릿James Garret을 비롯해 그의 친구이자 동료 식물학자, 작가였던 존 제라드도 있었다. 하지만 이 두 사람보다 튤립의 개량과 교역에 더 큰 영향을 끼친 사람이 바로 식물학자 카롤루스 클루시우스였다.

클루시우스는 식물학의 다른 분야에서도 과학적 업적을 쌓은 인물로 평가를 받았지만, 주로 튤립에 대한 연구로 알려져 있다. '튤립의 아버지'라고도 불리는 그는 1570년대에 자위트홀란트주에 있는 레이던대학교의 교수로 일하면서 네덜란드 튤립 무역 산업의 발전에 큰 역할을 했다. 클루시우스는 튤립을 꼼꼼하게 분류하고 목록으로 정리한 최초의 식물학자였으며, 상인들이 꽃의 가치를 판단하고 가격을 매기도록 도왔다. 그뿐만 아니라 튤립 구근의 표본을 다른 나라의 식물학자 동료들에게 자주 보내 유럽 전역의 여러 정원에 튤립이 더욱 널리 전파되도록 했다. 또한 클루시우스는 '튤립 파괴 바이러스Tulip breaking virus'라 알려진 바이러스를 발견하고 정의한 최초의 식물학자였다. 이 바이러스는 튤립의 색을 얼룩덜룩하게 하고 구근을 약화시켜 결국 특정 유전 계열을 사멸에 이르게 한다. 클루시우스는 여러 색의 튤립을 대상으로 거의 10년 동안 체계적인 연구를 한 끝에, 1585년에 이런 현상이 발생하는 것이 바이러스의 소행이라고 결론지었다. 이것은 바이러스에 의해 유발된다고 밝혀진 최초의 식물 질병이었으며, 그 연구 과정에서 새롭고 희귀한 품

종을 개량하도록 영감을 주었다. 이 발견 이후 오래지 않아 식물학자들은 건강한 구근을 파괴된 구근에 접목하는 법을 배웠고, 그에 따라 훨씬 더 다양한 색깔과 패턴을 지닌 수많은 품종들이 등장했다. 그리고 이러한 튤립 구근들이 '튤립 파동'을 지핀 불씨가 되었다.

1600년까지 튤립은 주로 클루시우스의 업적에 의해 유럽 원예계에 확고히 자리 잡았다. 클루시우스의 튤립 구근 가운데 상당수는 여러 해에 걸쳐 도둑맞은 뒤 부유한 식물 수집가들의 정원으로 퍼지기도 했다. 프랑스 귀족들은 튤립을 특히 좋아했고, 튤립이 장미에 필적할 만큼 은은한 우아함을 지닌 희귀하고 새로운 꽃이라고 생각했다. 부유한 프랑스 귀족들은 구애하는 여성에게 누가 더 가치 있고 귀한 튤립을 선물할 수 있는지에 대해 경쟁했다. 당시 파리가 패션과 유행의 세계에서 무척 영향력이 컸던 만큼, 유럽의 다른 지역들도 그런 흐름에 동참할 수밖에 없었다.

튤립은 17세기 초에 유럽에 더 널리 퍼졌지만, 그럼에도 여전히 다소 희귀하고 비싼 사치품으로 여겨졌다. 고급 품종을 얻기 위한 선별적인 재배 과정은 느리고 부정확했으며, 그에 따라 구근의 가격은 계속 상승할 뿐이었다. 그러던 1620년대 초에는 셈페르 아우구스투스Semper Augustus 튤립이 네덜란드에 등장했다. 셈페르 아우구스투스는 온갖 튤립 품종 가운데서도 단연코 가장 아름답고 희귀하기로 손꼽히는, 붉은 색과 흰색의 불꽃 같은 줄무늬를 가진 꽃이었다. 네덜란드의 튤립 감식가들은 이런 희귀한 구근들, 그리고 그 아름다움을 능가할 더 귀한 튤립을 보다 많이 얻고자 열망하게 되었다. 이른바 튤립 파동의 시작을 불러온 것이다. 곧 튤립은 네덜란드의 주요 수출품이 되었고, 1630년대 중반에는 튤립 선물先物에 기초한 투기 시장이 형성되었다. 희귀한 구근이 수천 플로린에 팔렸고, 사람들은 자신의 소유물과 집, 땅을 튤립과 교환하기 시작했으며, 그렇게 튤립을 팔면 더 커다란 부를 얻을 수 있는 안전한 투자라고 믿었다. 하지만 튤립 시장은 1637년 2월에 급작스레 붕괴

되었다. 이는 새로 접목되어 생산된 품종이 시장에 넘쳐나게 되어 튤립을 사는 사람은 많아지고 파는 사람은 적어졌기 때문에 발생한 현상이었다. 페스트의 유행도 한몫했다. 병에 걸리지 않은 건강한 사람들은 튤립 구근 경매에 참가하는 걸 꺼렸고, 배달 과정을 따라가지 못할 만큼 겁을 먹었다. 이러한 여파로 네덜란드의 유명한 풍경화가 얀 판 고옌Jan van Goyen을 포함한 수많은 사람들은 심각한 재정적 파탄에 이르렀다. 그렇지만 튤립 파동 이후에도 네덜란드는 여전히 매년 20억 송이의 튤립을 생산해 오늘날까지도 세계 최고의 상업용 튤립 공급자로, 튤립은 네덜란드의 최고 수출 품목으로 남아 있다.

엘리자베스 위싱턴 워트는 『꽃 사전』에서 튤립은 "동료의 우월한 향기와 균형을 이루기 위해 더욱 화려하고 다양한 색조를 나타내기 때문에" 장미의 라이벌로 여겨졌다고 설명했다. 빅토리아 시대의 정원사들이 튤립의 아름다움과 가치에 대해 의견이 갈렸던 이유가 바로 여기에 있었을 거라 짐작할 수 있다. 그래서인지 튤립은 유럽의 다른 지역과 비교했을 때 영국에서는 그다지 인기가 없었다.

오늘날에도 튤립 정원을 방문하는 여행 코스는 인기가 높고, 여행자들은 매년 튤립 축제에 참여하기 위해 네덜란드, 튀르키예, 심지어는 영국의 큰 정원을 방문하기도 한다. 1836년에 설립된 웨이크필드 앤 노스잉글랜드 튤립 협회는 노스요크셔에 본부를 둔 튤립을 전문으로 하는 유일한 단체로, 매년 행사를 주최한다. 또 영국 튤립 축제 기간 동안 들를 만할 명소를 하나 추천하자면, 이스트서식스의 파슬리 저택이다.《스미스소니언》잡지에 따르면, 이곳에는 2만 5000개가 넘는 튤립이 자란다고 한다.

오드리 헵번과 튤립

❖

네덜란드 혈통이었던 배우 오드리 헵번은 정원 가꾸기를 좋아했고, 튤립을 특별히 좋아했던 것으로 알려져 있다. 헵번의 어머니는 네덜란드 동부의 도시인 아른험 출신의 귀족 여성이었다. 헵번의 외가 쪽 가족들은 헵번의 어머니가 어렸을 때 자주 여행을 다녔고, 제2차 세계대전이 시작될 무렵에는 중립국으로 피신하고자 영국에서 아른험으로 이주했다. 하지만 이후 5년 동안 나치가 네덜란드를 점령하면서 심각한 식량난이 이어졌다. 헵번의 아들 루카 도티Luca Dotti가 전하는 이야기에 따르면, 헵번의 외가는 굶어 죽지 않기 위해 풀과 튤립 구근을 삶아서 먹어야 했다고 한다. 헵번이 가장 좋아하는 꽃은 하얀 튤립이었는데, 1990년에 이반 데르 마르크Ivan der Mark가 네덜란드에서 개량해 만든 눈처럼 흰 튤립 품종은 배우이자 자선 사업가로 살아온 헵번의 인상적인 생애를 기리기 위해 그녀의 이름을 따서 지어졌다고 한다. 튤립 헌정식이 진행되는 동안 헵번은 꽃에 자신의 이름이 붙은 일이야말로 그동안의 인생에서 가장 낭만적인 사건이었다는 소회를 밝혔다고 한다.

❧

모양과 색이 다양한 튤립이 핀 화단처럼
보이지 않는 서풍의 한숨에 몸을 굽힌다.

‡

토머스 무어
『랄라루크』(1817) 중 「코라산의 베일에 싸인 예언자」

제비꽃

❧

비올라 오도라타
Viola odorata

겸손

제비꽃은 식용이 가능해 볶아서 먹는 경우도 있고, 샐러드에 넣거나 디저트와 사탕의 맛을 내고 장식하는 데도 쓰인다. 향기제비꽃이라 불리는 비올라 오도라타는 제비꽃과에 속하는 초본식물로 팬지의 친척이다. 이 식물은 북반구에서 흔하게 발견되며, 흰색이나 진한 청색의 꽃을 피우고 하트 모양의 잎을 가지며 지면을 덮으면서 자라는 지피식물이다.

제비꽃은 색이 아름답고 좋은 향기가 나기 때문에 빅토리아 시대의 정원에서 인기를 누렸다. 비록 화려함이 덜하고 키가 작은 편이지만 다른 즐길 만한 특징과 결합해 '겸손'을 상징하게 되었다. 헨리 필립스는 『꽃의 상징들』에서 제비꽃은 "장미나 도금양 못지않은 상징을 지닌" 눈에 거슬리지 않는 꽃이며, "다른 식물이 일으키는 기쁨"을 증진시켜주는 꼭 필요한 보완물이라고 적었다. 또 『꽃 사전』에서 엘리자베스 워싱턴 워트는 몇몇 어원학자들의 말에 따르면, 디아나 여신이 미다스의 딸인 이아를 아폴론 신에게서 숨기기 위해 제비꽃으로 변하게 한 것이 이 꽃의 유래라고 전한다. 워트는 이어 제비꽃이 "님프처럼 수줍은 소심함을 간직하고 있는 수수하고 아름다운 꽃"이며 "시나 로맨스, 모든 나라의 아름다운 풍경 안에는 어김없이 제비꽃으로 수놓아져 있다"라고 말한다. 워트는 제비꽃이 등장하는 또 다른 그리스 신화에 대해 간략히 언급했는데, 바로 흰 암소로 변한 제우스의 연인 이오의 이야기다. 『새로운 약초 의학서』는 이 신화를 더 상세히 다뤄, 제우스가 사랑했던 여인 이오의 이름을 따서 향기제비꽃을 그리스어로 '이온·ion'이라 불렀다고

설명한다. 제우스는 질투심 많은 아내인 헤라 여신의 눈에 띄지 않도록 이오의 모습을 암소로 바꾸었고, 이오가 먹을 '보다 우아하고 건강에 좋은' 무언가로서 땅에 제비꽃이 피어나게 했으며, 이 꽃을 이온이라고 불렀다.

빅토리아 시대 사람들은 제비꽃에 따라오는 신화나 전설뿐만 아니라 의학적인 효능에 대해서 특히 관심을 보였다. 『새로운 약초 의학서』에서 헨리 리트는 제비꽃을 달인 액체 또는 시럽이 간이나 폐, 유방의 열이나 염증을 치료하는 데 사용될 수 있고, 특히 어린 아이들의 기침과 인후통을 완화하는 데 효과가 있다고 설명했다. 또한 제비꽃을 기름에 짓이겨 만든 반죽을 머리에 붙이면 두통이 줄어들고 열병이 사라진다고도 썼다. 그리고 이 꽃은 수면 보조제로도 활용될 수 있고, 둔해지는 느낌과 중압감을 해소하는 데 사용될 수 있다. 마지막으로, 리트는 제비꽃의 씨앗을 포도주나 물과 함께 섭취하면 전갈에게 물렸을 때 독침을 해독하는 데 유용하다고 제안한다.

T. F. 다이어는 『식물의 민속학』에서 빅토리아 시대의 독자들에게 제비꽃이 장미, 아네모네, 백리향, 전동싸리, 크로커스, 노란 백합과 함께 그리스의 의식용 화환과 예배당에 자주 사용되었다고 설명한다.

장미는 붉고 제비꽃은 푸르다

❖

'장미는 붉은색 / 제비꽃은 푸른색 / 설탕은 달콤하고 / 당신도 그래요.' 이 동요의 출처는 시인 에드먼드 스펜서의 『요정 여왕』이다. 스펜서의 이 서사시는 여섯 권에 걸쳐 중세 기사들의 모험을 뒤쫓고 있는데, 기사들 각각은 엘

리자베스 시대의 미덕인 거룩함(1권), 금주(2권), 정조(3권), 우정(4권), 정의(5권), 예의(6권)를 나타낸다. 각각의 책에서 이야기의 중심에 서 있는 기사는 그가 대표하는 미덕을 위협하는 도전에 직면한다. 3권의 도입부에서 발췌한 다음 시는 기사 브리토마트의 독특한 이야기를 시작하기 전에, 정절의 미덕을 찬양하는 알려지지 않는 3인칭의 화자가 등장한다. 이 책에서 화자는 사냥꾼인 벨포베가 어떻게 해서 그녀의 순결하고 도덕적인 어머니 크리소고네에게 잉태되었는지를 이야기한다.

~

소머스의 햇살이 가득한 어느 날
티탄의 행동이 빛줄기를 드러냈다.
사람들의 눈에 띄지 않는 깨끗한 분수대에서
그녀는 끓는 듯한 열기로 가슴을 씻었다.
붉은 장미와 푸른 제비꽃과 함께 목욕을 했다.
그러자 숲에서 가장 예쁘고 달콤한 꽃들이 자라났다.

지쳐서 정신을 잃을 때까지
그녀는 풀이 무성한 땅 위에 누웠다.
가볍게 졸도하듯 잠들어
그녀가 쓰러지자 모든 것이 벌거벗은 채 드러났다.
그녀의 몸에 햇살이 밝게 비친다.

목욕을 하면서 차분히 가라앉은 마음은
그녀의 자궁 안에 스며들어
감미로운 향기와 비밀스러운 힘이 펼쳐지면서,
임신한 몸은 머지않아 열매를 맺는다.

~

이때 크리소고네가 남성의 손길이 닿지 않은 채, 햇살에 의해 임신이 되었기 때문에 벨포베는 정절과 순결의 상징이 되었다. 스펜서는 이 시를 위해 책 12권을 쓸 작정이었지만 불변성을 상징하는 7권까지만 부분적으로 완성되었다.

백일홍

백일홍속
Zinnia

결핍

백일홍은 아즈텍인들이 재배했던 여러 꽃들 중 하나다. 이 식물은 국화과에 속하며 주로 건조한 초원에서 자라는데, 원산지는 북아메리카, 중앙아메리카, 남아메리카다. 16세기 스페인 사람들은 백일홍을 잡초에 가까운 매력적이지 않은 식물로 여기고, '악마의 눈'을 뜻하는 'mal de ojos'이라고 부르며 유럽에 들이지 않기로 했다. 이런 연유로 백일홍 씨앗은 1700년대 초가 되어서야 유럽에 전래되었다.

스코틀랜드 식물학자 필립 밀러Philip Miller의 『정원사와 식물학자들의 사전』에 따르면, 백일홍의 씨앗은 1753년 이전에 누군가가 페루에서 파리의 왕립 정원으로 직접 들여왔다. 런던의 첼시 피직 정원의 수석 정원사였던 밀러가 파리에서 씨앗을 처음으로 받아 이듬해 여름, 영국에서 처음으로 백일홍의 꽃을 피우는 데 성공했다. 1796년에는 마드리드 왕립 정원의 카시미로 고메즈 오르테가Casimiro Gomez Ortega가 백일홍을 선별적으로 재배한 결과, 보통보다 큰 두상화를 피운다고 알려진 자주색 품종 지니아 엘레강스*Zinnia elegans*에서 독자 생존이 가능한 씨앗을 받아 영국에 보냈다. 그리고 바로 이때부터 백일홍에 대한 호기심이 유럽의 원예가들 사이에 퍼졌고, 그에 따라 1829년에는 주홍색의 지니아 엘레강스가 만들어졌으며 1858년에는 마침내 겹꽃을 피우는 품종을 개발하는 데 성공했다. 백일홍을 뜻하는 '지니아'라는 이름은 칼 린네가 지은 것이었는데 1753년부터 1759년까지 괴팅겐대학교의 식물원 원장이었던 독일의 해부학자이자 식물학자인 요한 고트프리트 진Johann Gottfried

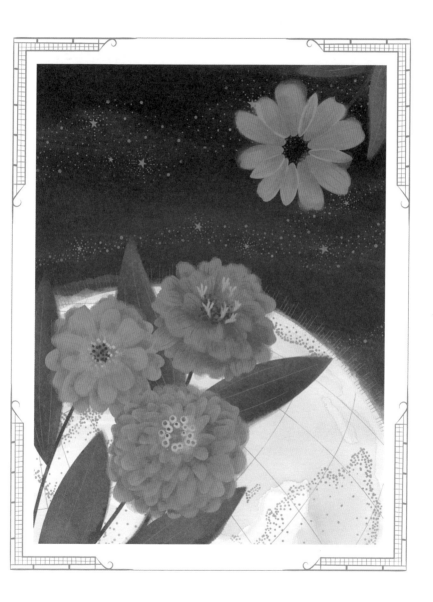

Zinn을 기리기 위해서였다. 진은 사람의 눈을 처음으로 가장 자세하게 해부학적으로 분석했을 뿐 아니라, 멕시코에서 수행한 식물학 연구 업적으로도 이름을 알린 인물이다.

백일홍은 튼튼하고 재배하기 쉬운 식물로 큰 어려움 없이 교배해 잡종을 만들 수 있어 빅토리아 시대에 인기를 얻었다. 1874년호《정원사 연대기》에 따르면, 버킹엄셔 브레이필드 정원에 "진홍색, 주홍색, 자홍색, 분홍색, 오렌지색, 연노란색, 흰색"을 띤 10센티미터 너비의 백일홍이 "생기 넘치고 눈부시게" 자라고 있었다고 한다. 잡지에서는 또한 분리된 화단에 백일홍을 심으면 잘 적응해 빠르게 자라난다고 열성적으로 설명을 덧붙였다. 이처럼 빅토리아 시대에 정원에서 환영을 받았던 백일홍이 왜 결핍이라는 꽃말을 갖게 되었는지는 분명하지 않다.

오늘날 백일홍은 재배가 쉽고 꽃의 색이 선명하며, 나비를 비롯한 수분 매개자를 잘 끌어들이는 특성 덕분에 정원에서 여전히 환영받는 식물이다. 또한 가을에 치러지는 소박한 시골풍 결혼식이나 파티의 꽃다발과 장식에도 자주 사용된다.

백일홍에 관한 토막 지식

• ◇ • ◇ • ◇ • ◇ •

2014년 6월 적상추가 우주에서 가장 먼저 싹을 틔운 '꽃을 피우는 식물'이 되었다면, 백일홍은 우주에서 실제로 피어난 최초의 진짜 꽃이었다. 나사에 따르면 2015년 11월 16일 식물 생산 시스템(VEGGIE) 실험의 일환으로 우주 공간에서 백일홍의 성장이 시작되었고, 2016년 1월 16일 첫 개화가 카메라에 담겼다. 이 실험은 과학자들이 화성 탐사를 비롯한 다른 심우주 탐사 임무에 착수하는 과정에서, 지속 가능한 식량 생산과 작물 재배 기술을 습득할 수 있도록 하는 것을 목표로 한다.

~

아메리카 원주민들은 한때 백일홍을 각종 도구나 옷, 자신의 몸을 장식하기 위한 노란색 염료의 재료로 사용했다.

~

나바호족의 전설에 따르면 '쭉 뻗은 화살straight arrow'이라는 이름의 나바호족 아이가 부족이 키우는 작물이 파괴되지 않도록 애쓰는 과정을 돕기 위해 대자연의 신이 노란색 백일홍을 보냈다고 한다. 이것이 나바호족이 옥수수와 함께 노란색 백일홍을 심는 이유라고 전해진다.

...

❧

바람이 촛불을 끄고 불을 지피듯이
결핍은 작은 열정을 줄이고 큰 열정을 북돋는다.

‡

프랑수아 드 라 로슈푸코

『잠언집』(1665)

꽃말 색인

꽃말에 관한 책을 여럿 참고하다 보면, 꽃말을 선택하는 과정에서 저마다 조금씩 차이가 빚어진다는 걸 알 수 있다. 이 책에서는 널리 알려진 상징적 의미와 그것을 뒷받침하는 역사적 정황을 바탕으로 꽃말을 채택해 소개했다.

참고 문헌

: 책 :

Aesop's Fables. New York: Samuel R. Wells, 1868.

Aubrey, John. *Memoires of Natural Remarques in the County of Wilts*. London: Middle Hill Press, 1838.

Bailey, L. H. *The Standard Cyclopedia of Horticulture: Vol. II*. New York: The Macmillan Company, 1914.

Beals, Katharine M. *Flower Lore and Legend*. New York: Henry Holt and Company, 1917.

Berens, E. M. *Myths and Legends of Ancient Greece and Rome*. Project Gutenberg, 2007.

Boyle, Frederick. *About Orchids; A Chat*. London: Chapman and Hall, 1893.

Brotherston, R. P. *The Book of Cut Flowers: A Complete Guide to the Preparing, Arranging, and Preserving of Flowers for Decorative Purposes*. Edinburgh: T.N. Foulis, 1906.

Burney, Frances. *Evelina, or, The History of a Young Lady's Entrance into the World*. London: J. M. Dent and Company, 1778.

Byron, Lord. *The Corsair, a Tale*. London: Thomas Davison, Whitefriars, 1814.

California Arboretum Foundation. *Lasca Leaves*. Arcadia: California Arboretum Foundation, 1950.

Campbell, John Gregorson. *Superstitions of the Highlands & Islands of Scotland*. Glasgow: J. MacLehose and Sons, 1900.

Carter, Anthony John. "Myths and Mandrakes." *Journal of the Royal Society of Medicine* 96, no. 3 (2003): 144-147.

Carter, William C. *Marcel Proust: A Life*. New Haven: Yale University Press, 2013.

Chamberlain, Basil Hall. *The Classical Poetry of the Japanese*. London: Trübner, 1880.

Chambers, R. *The Book of Days: A Miscellany*. London: W. and R. Chambers, 1864.

Chan, Benjamin, Sarah Viner, Mike Parker Pearson, Umberto Albarella, and Rob Ixer. "Resourcing Stonehenge: Patterns of Human, Animal and Goods Mobility in the Late Neolithic." In *Moving on in Neolithic Studies*, edited by Jim Leary and Thomas Kador, 28-44. Oxford: Oxbow Books, 2016.

Chapman, George. *All Fools*. London: Thomas Thorpe, 1605.

Coitir, Niall Mac. *Irish Wild Plants: Myths, Legends, and Folklore*. Cork, Ireland: The

Collins Press, 2006.

Culpeper, Nicholas. *The Complete Herbal.* London: Foulsham, 1843.

Cumo, Christopher. *Encyclopedia of Cultivated Plats: From Acacia to Zinnia.* Santa Barbara: ABC-CLIO, 2013.

Daniels, Cora Lin and C. M. Stevans. *Encyclopedia of Superstitions, Folklore, and the Occult Sciences of the World.* Chicago: J. H. Yewdale and Sons, 1903.

Darwin, Charles. *The Various Contrivances by Which Orchids Are Fertilised by Insects.* London: John Murray, 1890.

Dash, Mike. *Tulipomania.* New York: Three Rivers Press, 1999.

Dean, Richard. *The Sweet Pea Bicentenary Celebration.* Ealing: Richard Dean, 1900.

Dunglison, Robley. *Medical Lexicon: A Dictionary of Medical Science*, 6th Ed. Philadelphia: Lea and Blanchard, 1846.

Dyer, T. F. Thiselton. *The Folklore of Plants.* London: Chatto and Windus, 1889.

Egmond, Florike. *The Exotic World of Carolus Clusius (1526-1609).* Leiden: Leiden University Library, 2009.

Faust, Miklos. "Origin and Dissemination of Cherry." In *Horticultural Reviews: Volume 19,* edited by Jules Janick, 263–318. New York: John Wiley & Sons, Incorporated, 1997.

Fell, Derek. *Secrets of Monet's Garden: Bringing the Beauty of Monet's Style to Your Own Garden.* New York: Friedman/ Fairfax Publishers, 1997.

Ferguson, Donita. *Fun with Flowers: How to Arrange Yourself and Your Flowers.* Boston: Houghton Mifflin, 1939.

Fisher, Celia. *Flowers in Medieval Manuscripts.* Toronto: University of Toronto Press, 2004.

Folkard, Richard. *Plant Lore, Legends, and Lyrics.* London: S. Low, Marston, Searle, and Rivington, 1884.

Friend, Hilderic. *Flowers and Flower Lore.* London: S. Sonneschein, Le Bas, and Lowrey, 1886.

Gerarde, John. *The Herball, or, Generall Historie of Plantes.* Toronto: Thomas Fisher, 1638.

Giles, Herbert A. *Gems of Chinese Literature.* Shanghai: Kelly and Balsh, Limited, 1922.

Godwin, Harry. *The History of the British Flora: A Factual Basis for Phytogeography.* London: Cambridge University Press, 1956.

Goldthorpe, Caroline. *From Queen to Empress: Victorian Dress, 1837–1877.* New York: The Metropolitan Museum of Art, 1989.

Hassard, Annie. *Floral Decorations for the Dwelling House: A Practical Guide to the Home Arrangement of Plants and Flowers.* London: Macmillan and Company, 1875.

Holinshed, Raphael. *The Chronicles of England, Irelande, and Scotlande.* 1585.

Holley, Dennis. *General Biology II: Organisms and Ecology.* Indianapolis: Dog Ear Publishing, 2017.

Hooper, E. J., Thomas Affleck, Charles Foster, and Charles W. Elliott. *The Western Farmer and Gardener.* Cincinnati: J.A. and U.P. James, 1850.

Hottes, Alfred Carl. *A Little Book of Annuals.* New York: The A. T. De La Mare Company, Incorporated, 1922.

Howard, Michael. *Traditional Folk Remedies: A Comprehensive Herbal.* Century: 1987.

Huish, Marcus Bourne. *Japan and Its Art.* London: B. T. Batsford, 1912.

Hunt, Robert, *Popular Romances of the West of England; or, The Drolls, Traditions, and Superstitions of Old Cornwall* (London: John Camden Hotten, 1871), pp. 384–385.

Ives, Colta Feller. *The Great Wave: The Influence of Japanese Woodcuts on French Prints.* New York: The Metropolitan Museum of Art, 1974.

Jameson, Eric. *The Natural History of Quackery.* Illinois: Charles C. Thomas, 1961.

Johnson, Cleatrice. *Mizue Sawano: The Art of the Cherry Tree.* Brooklyn: The Brooklyn Botanical Garden, 2006.

Johnson, George William. *The Dahlia: Its Culture, Uses, and History.* London: Simpkin, Marshall and Company, 1847.

Johnston, Ruth A. *All Things Medieval: An Encyclopedia of the Medieval World.* Santa Barbara: Greenwood, 2011.

K'Eogh. *Botanalogia Universalis Hibernica.* George Harrison, 1735.

Kantor, Helene J. *Plant Ornament: Its Origin and Development in the Ancient Near East.* Chicago: The University of Chicago, 1945.

Karr, Alphonse. *Lettres Éscrites de Mon Jardin.* Paris: Michel Lévy Fréres, 1855.

Kaya, Yalcin, Igor Balalic, and Vladimir Milic. "Eastern Europe Perspectives on Sunflower Production and Processing." In *Sunflower Chemistry, Production, Processing and Utilization*, edited by Enrique Martínez Force, 575-638. Illinois: AOCS Press, 2015.

Kingsbury, Noel. *Garden Flora: The Natural and Cultural History of the Plants in Your Garden.* Timber Press, 2016.

Král, Martin. *Of Dahlia Myths and Aztec Mythology.* Seattle: The Puget Sound Dahlia Association, 2014.

Laughlin, Clara Elizabeth. *The Complete Hostess*. New York: D. Appleton and Company, 1906.

Liddell, Henry George and Robert Scott. *A Greek-English Lexicon Revised and Augmented throughout by Sir Henry Stuart Jones with the Assistance of Roderick McKenzie*. Oxford: Clarendon Press, 1940.

Lim, T.K. *Edible Medicinal and Non-Medical Plants: Volume 11*. New York: Springer International Publishing Switzerland, 2016.

von Linne, Carl. *Species Plantarum*. Holmiae: Impensis Laurentii Salvii, 1753.

Loudon, John Claudius. *An Encyclopædia of Gardening*. London: Longman, Green, Longman, and Roberts, 1860.

——. *Arboretum Et Fruticetum Britannicum*. London: Longman, Orme, Brown, Green, and Longman, 1838.

Lyte, Henry. *A Niewe Herball*. London: Gerard Dewes, 1578.

H. Goodyear. *The Grammar of the Lotus*. London: Sampson, Low, Marston and Company, 1891.

Martyn, Thomas. *The Gardener's and Botanist's Dictionary*. London: 1807.

McKevley, Susan Delano. *The Lilac*. New York: The Macmillan Company, 1928.

Merriman, Effie Woodward. *Socials.* Chicago: C.H. Sergel and Company, 1891.

Molyneux, Edwin. *Chrysanthemums and Their Culture*. London, 1898.

Montagu, Lady M. W. *The Letters of Lady M. W. Montagu*. Paris: Raudry's European Library, 1840.

Moore, N. Hudson. *Tulips, Daffodils, and Crocuses*. New York: Stokes, 1904.

Moore, Thomas. *The Poetical Works of Thomas Moore*. Paris: A. and W. Galignani, 1827.

Murrat, Margaret Alice. *The Witch-Cult in Western Europe*. Oxford: Clarendon Press, 1921.

Ono, Ayako. *Japonisme in Britain*. London: Routledge Curzon, 2003.

Parsons, Samuel Bowne. *Parsons on the Rose*. New York: Orange Judd, 1908.

Pettigrew, Thomas Joseph. *A History of Egyptian Mummies*. London: Longman, Rees, Orme, Brown, Green, and Longman, 1834.

Phillips, Henry. *Floral Emblems*. London: Saunders and Otley, 1825.

Piesse, G. W. Septimus. *The Art of Perfumery*. Philadelphia: Lisay and Blakiston, 1857.

Rees, Abraham. *The Cyclopedia or Universal Dictionary of Arts, Sciences, and Literature*. London: Longman, Hurst, Rees, Orme,

and Brown, 1819.

Rhind, William. *A History of the Vegetable Kingdom: Embracing the Physiology, Classification, and Culture of Plants, with Their Various Uses to Man and the Lower Animals, and their applications in the Arts, Manufactures, and Domestic Economy.* Glasgow: Blackie and Son, 1841.

Robinson, W. *The English Flower Garden.* London: J. Murray, 1897.

Rouchardat, M. *Répertoire de Pharmacie: Recueil Pratique.* Paris: Au Bureau du Journal, 1860.

Rousseau, Jean-Jacques. *Confessions.* New York: Knopf, 1923.

Ruddock, E. Harris. *Homeopathic Vade Mecum of Modern Medicine and Surgery.* London: Jarrold and Sons, 1867.

Sanders, Jack. *The Secrets of Wildflowers: A Delightful Feast of Little-Known Facts, Folklore, and History.* Connecticut: The Lyons Press, 2003.

Sands, Robert Charles. *The Writings of Robert C. Sands, in Prose and Verse, with a Memoir of the Author in Two Volumes, Volume I.* New York: Harper & Borthers, 1834.

Seaton, Beverly. *The Language of Flowers: A History.* Charlottesville: The University Press of Virginia, 1995.

Shelley, Percy Bysshe. *The Sensitive Plant.*

London: Heinemann, 1820.

The Gardeners' Chronicle. London: 1841.

The Gardeners' Magazine. London: Gardeners' Magazine Office, 1860.

Thorpe, Benjamin. *Northern Mythology, Comprising the Principal Popular Traditions of Scandinavia, North Germany, and the Netherlands.* London: Edward Lumley, 1853.

Thomas, H. H. *Sweet Peas and How to Grow Them.* London: Cassell and Company, 1909.

Turner, Elizabeth Hutton. *Georgia O'Keeffe: The Poetry of Things.* Washington D.C.: The Phillips Collection, 1999.

Valentine, Laura. *Beautiful Bouquets, Culled from the Poets of All Countries.* London: F. Warne and Company, 1869.

Webb, Jessica. *What Lies Beneath: Orthodoxy and the Occult in Victorian Literature.* Cardiff: Cardiff University, 2010.

Wilder, Louise Beebe. *The Fragrant Path: A Book About Sweet Scented Flowers and Leaves.* Washington: Point Roberts, 1932.

Wirt, Elizabeth Washington. *Flora's Dictionary.* Baltimore: Lucas Brothers, 1855.

Wolverton, B.C., Anne Johnson, and Keith Bounds. *Interior Landscape Plants for Indoor Air Pollution Abatement.*

Mississippi: National Aeronautics Space Center, 1989.

Wood, George B. and Franklin Bache. *The Dispensatory of the United States of America*. Philadelphia: J. B. Lippincott and Company, 1858.

: 정기간행물 :

Arora, D., A. Rani, and A. Sharma. "A Review on Phytochemistry and Ethnopharmacological Aspects of Genus *Calendula*." *Pharmacognosy Review* 7, no. 14 (2013): 179–187.

Atamian, H. S., N. M. Creux, E. A. Brown, et al. "Circadian Regulation of Sunflower Heliot\-ropism, Floral Orientation, and Pollinator Visits." *Science* 353, no. 6299 (2016): 587–590.

Bellincampi, Suzan. "All About Azaleas, from A to Z." *Martha's Vineyard Magazine*. April 27, 2016.

Berdai, M. A., S. Labib, K. Chetouani, and M.Harandou. "Atropa Belladonna Intoxication: A Case Report." *Pan African Medical Journal* 11 (2012): 72.

Blumer, D. "The Illness of Vincent van Gogh." *American Journal of Photography* 159, no. 4 (2002): 519–526.

Brennand, Mark, Maisie Taylor, Trevor Ashwin, et al. "The Survey and Excavation of a Bronze Age Timber Circle at Holme-next-the-Sea, Norfolk, 1998-9." *Proceedings of the Prehistoric Society* 69 (2003): 1–84.

Castro, P., J. L. Miranda, P. Gomez, D. M. Escalante, F. L. Segura, A. Martin, F. Fuentes, A. Blanco, J.M. Ordovas, F. P. and Jimenez. "Comparison of an Oleic Acid Enriched–Diet vs NCEP-I Diet on LDL Susceptibility to Oxidative Modifications." *European Journal of Clinical Nutrition* 54, no.1 (2000): 61–67.

Christenhusz, Maarten, Rafaël Govaerts, John C. David, et al. "Tiptoe through the Tulips— Cultural History, Molecular Phylogenetics and Classification of *Tulipa* (Liliaceae)." *Botanical Journal of the Linnean Society* 172, no. 3 (2013): 280–283

Clute, W. N. "Plant Names and Their Meanings—IX Leguminosae—I." *The American Botanist* 1, no. 27 (1921): 129–134.

Chang, C. W., M. T. Lin, S. S. Lee, et al. "Differential Inhibition of Reverse Transcriptase and Cellular DNA Polymerase-alpha Activities by Lignans Isolated from Chinese Herbs, Phyllanthus Myrtifolius Moon, and

Tannins from Lonicera Japonica Thunb and Castanopsis Hystrix." *MEDLINE* 27, no. 4 (1995): 367–374.

Declair, V. "The Usefulness of Topical Application of Essential Fatty Acids (EFA) to Prevent Pressure Ulcers." *Ostomy Wound Management* 43, no. 5 (1997): 48–54.

Dobkin de Rios, M. "The Influence of Psychotropic Flora and Fauna on Maya Religion." *Current Anthropology* 15, no. 2 (1974): 147–164.

Edwards, K. "Rediscovering Slave Burial Sites." *Genealogy Insider*, October/November 2013, 6–7.

Elliott, B. "Flower Shows in Nineteenth-Century England." *Garden History* 29, no. 2 (2001): 171–184.

Franklin, J. J. "The Life of the Buddha in Victorian England." *ELH* 72, no. 4 (2005): 941–974.

Gao, Y.-D., A. J. Harris, and X.-J. He. "Morphological and Ecological Divergence of Lilium and Nomocharis within the Hengduan Mountains and Qinghai-Tibetan Plateau May Result from Habitat Specialization and Hybridization." *BMC Evolutionary Biology* 15 (2015): 147.

Garber, P. M. "Tulipmania." *The Journal of Political Economy* 97, no. 3 (1989): 535–560.

Guarrera, P. M. "Household Dyeing Plants and Traditional Uses in Some Areas of Italy." *Journal of Ethnobiology and Ethnomedicine* no. 2 (2006): 9.

Hanson, H. C. "Western Agricultural Exchanges." *The Florist and Agricultural Journal* 2, no. 1 (1853): 386–388.

Kandeler, R. and W. R. Ullrich. "Symbolism of Plants: Examples from European-Mediterranean Culture Presented with Biology and History of Art." *Journal of Experimental Botany* 60, no. 3 (2009): 715–717.

Kornienko, A. and A. Evidente. "Chemistry, Biology and Medicinal Potential of Narciclasine and its Congeners." *Chemical Reviews* 108, no. 6 (2008): 1982–2014.

Koulivand, P. H., M. K. Ghadiri, and A. Gorji. "Lavender and the Nervous System." *Evidence-based Complementary and Alternative Medicine* (2013).doi: 10.1155/2013/681304.

Lee, T. C. "Van Gogh's Vision, Digitalis Intoxication?" *JAMA* 245, no. 7 (1981): 727–729.

Lesnaw, J. A. and S. A. Ghabrial. "Tulip Breaking: Past, Present, and Future." *Plant Disease* 84, no. 10 (2000): 1052–1060.

Mai, D. H. "The Floral Change in the Tertiary of the Rhön Mountains (Germany)." *Acta Paleobotanica* 47, no. 1 (2007): 135–143.

Merlin, M. D. "Archaeological Evidence for the Tradition of Psychoactive Plant Use in the Old World." *Economic Botany* 57, no. 3 (2003): 295–323.

Morris, B. "Gala Night at MET Hails Saint Laurent." *New York Times*, December 1983, 10.

Mucke, H. A. M. "The Case of Galantamine: Repurposing and Late Blooming of a Cholinergic Drug." *Future Science OA* 1, no. 4 (2015): 73.

Mustoe, G. E. "Hydrangea Fossils from the Early Tertiary Chuckanut Formation." *Western Washington University* (2002).

Nagase, A. "Japanese Florticulture Development in the Edo Period (1603-1868)." *Hot Research* 65 (2011): 1–5.

Plaitakis, A., R. C. Duvoisin. "Homer's Moly Identified as Galanthus Nivalis L.: Physiologic Antidote to Stramonium Poisoning." *Journal of Clinical Pharmacology* 6, no. 1 (1983): 1–5.

"Plumier, Charles (1646-1704)," *JSTOR*. plants. jstor.org. Accessed February 25, 2019.

Streng, B., K. W. Ruprecht, and R. Wittern.

"Johann Gottfried Zinn—a Franconian Anatomist and Botanist." *Klin Mondl Augenheilkd* 199, no. 1 (1991): 57–61.

The British Museum. "Chinese Symbols." *China: A Journey to the East.*

Todt, D. L. "Relic Gold: The Long Journey of the Chinese Narcissus." *Pacific Horticulture* 73, no. 1 (2012).

Van der Kooi, C. J., A. G. Dyer, and D. G. Stavenga. "Is Floral Iridescence a Biologically Relevant Cue in Plant-Pollinator Signaling?" *New Phytologist* 205, no. 1 (2015), 18-20.

Vignolini, S., E. Moyroud, T. Hingant, et al. "The Flower of Hibiscus Trionum Is both Visibly and Measurably Iridescent." *New Phytologist* 205, no. 1 (2015), 97–101.

Wei-Haas, M. "Mummy Yields Earliest Known Egyptian Embalming Recipe." *National Geographic*. August 15, 2018.

Weland, G. "The Alpha and Omega of Dahlias." *The American Dahlia Society.*

Whitley, G. R. "The Medicinal and Nutritional Properties of Dahlia SPP." *Journal of Ethnopharmacology* 14, no. 1 (1985): 75–82.

Wolf, P. "Creativity and Chronic Disease Vincent van Gogh (1853-1890)." *Western Journal of Medicine* 175, no. 5 (2001): 348.

: 웹사이트 :

"A Short History of Dahlia Hybridization." The Stanford Dahlia Project. http://web. stanford.edu/group/dahlia_genetics/ dahlia_history.htm. Accessed February 25, 2019.

"Acacia." Online Etymology Dictionary. https://www.etymonline.com/word/ acacia. Accessed March 1, 2019.

"Academic Dress." Oxford Students. https:// www.ox.ac.uk/students/academic/ dress?wssl=1. Accessed February 22, 2019.

Agrella, R. A. "Brief History of Tulips." Heirloom Gardener. https://www. heirloomgardener.com/plant-profiles/ ornamental/history-of-tulips-zmaz14 fzsbak. Last modified Fall 2014.

"Ancient Egyptian New Kingdom Faience Rosettes – 1550 BC." http://www. artancient.com/antiquities-for-sale/ cultures/egyptian-antiquities-for-sale/ egyptian-new-kingdom-faience-rosettes-1550-bc-31003.html. artancient.com. Accessed February 25, 2019.

Antolini, K. L. "The Tenacious Woman Who Helped Keep Mother's Day Alive." Smithsonian.com. https://www. smithsonianmag.com/arts-culture/ tenacious-woman-who-helped-keep-mothers-day-alive-180955205/. Last modified May 8, 2015.

Arayavand, A. and B. Grami. "Lily." Encyclopaedia Iranica. http://www. iranicaonline.org/articles/lily. Last modified September 28, 2015.

Ashliman, D. L. "The Nickert." German Changeling Legends. http://www.pitt. edu/~dash/gerchange.html#nickert. Accessed March 1, 2019.

"Azaleas." Magnolia Plantation and Gardens. https://www.magnoliaplantation.com/ azaleas.html. Accessed February 22, 2019.

Basu, S. "Celebrating the Jasmine." The Hindu. https://www.thehindu.com/ books/books-reviews/Celebrating-the-jasmine/article12399523.ece. Last modified October 18, 2016.

"Bellis Perennis." Flora of North America. http://www.efloras.org/florataxon. aspx?flora_id=1&taxon_id=200023530. Accessed February 25, 2019.

Bender, S. "Azalea: Essential Southern Plant." Southern Living. https://www. southernliving.com/home-garden/ gardens/azalea-plants. Accessed February 22, 2019.

———. "A Brief History of the Azalea." Southern Living. https://www.southern living.com/home-garden/gardens/ southern-gardening-azalea-history. Accessed February 22, 2019.

"Bittersweet Nightshade." The Ohio State University. https://www.oardc.ohio-state. edu/weedguide/single_weed.php?id=82. Accessed February 28, 2019.

"Bush Morning-Glory." United States Department of Agriculture. https:// plants.usda.gov/plantguide/pdf/pg_iple. pdf?ref=organicgglunkwn&prid=pfseog- glunkwn. Accessed February 28, 2019.

Butler, M. L. "Mărțișor: The Romanian Allegory of Life and Death Is a Lucky Charm." HuffPost. hhttps://www.huff post.com/entry/m%C4%83r%C8% 9Bi%C8%99or-the-romanian-alle gory-of-life-and-death-is_b_58b 56936e4b0e5fdf61976ab. Last modified February 28, 2017.

"Buttercup." United States Department of Agriculture Forest Service Nez Perce National Historic Trail. fhttps://www. fs.usda.gov/detail/npnht/learningcenter/ kids/?cid=fsbdev3_055755. Accessed February 22, 2019.

Cahill, B. "A Rose by Any Other Name? Call It an Herb." The Denver Post. https:// www.denverpost.com/2012/05/09/ a-rose-by-any-other-name-call-it-an- herb/. Last modified May 1, 2016.

"Calendula." Georgetown University Medical Center. https://sites.google. com/a/georgetown.edu/urban-herbs/ calendula. Accessed February 28, 2019.

"Calendula Officinalis." Missouri Botanical Garden. http://www.missouribotanical garden.org/PlantFinder/PlantFinder Details.aspx?taxonid=277409&isprofi le=0&. Accessed February 28, 2019.

"Carnation." Dictionary.com. https:// www.dictionary.com/browse/carnation. Accessed February 22, 2019.

Charles, D. "How the Russians Saved America's Sunflower." NPR. https://www.npr.org/ sections/thesalt/2012/01/05/144695733/ how-the-russians-saved-americas-sunflower. Last modified January 5, 2012.

Chinou, I. "Assessment Report on Rosa Gallica L., Rosa Centifolia L., Rosa Damascena Mill., Flos." European Medicines Agency. https://www.ema. europa.eu/en/documents/herbal-report/ draft-assessment-report-rosa-centifolia-l- rosa-gallica-l-rosa-damascena-mill-flos_ en.pdf. Last modified December 15, 2013.

"Crosscurrents: Modern Art from the

Sam Rose and Julie Walters Collection: Hibiscus with Plumeria." Smithsonian American Art Museum Renwick Gallery. https://americanart.si.edu/artwork/hibiscus-plumeria-73942. Accessed February 26, 2019.

Stradley, L. "Culinary Lavender." What's Cooking America. https://whatscookingamerica.net/Lavender.htm. Accessed February 26, 2019.

"Daffodils: Beautiful but Potentially Toxic." Poison Control: National Capital Poison Center. https://www.poison.org/articles/2015-mar/daffodils. Accessed February 25, 2019.

Daniels, E. "History and Meaning of Calla Lilies." ProFlowers. https://www.proflowers.com/blog/calla-lily-meaning. Last modified January 15, 2019.

"Dante Gabriel Rossetti." The Metropolitan Museum of Art. https://www.metmuseum.org/art/collection/search/337500. Accessed February 28, 2019.

"Darwin-Hooker Letters." Cambridge Digital Library. https://cudl.lib.cam.ac.uk/collections/darwinhooker/1. Accessed March 1, 2019.

Darwin, C. "To Gardeners' Chronicle." University of Cambridge Darwin Correspondence project. https://www.darwinproject.ac.uk/letter/DCP-LETT-2826.xml. Accessed February 28, 2019.

Davis, C. "Sunflower Seeds and Oil." Colorado Integrated Food Safety Center of Excellence. https://fsi.colostate.edu/sunflower-seeds-draft/. Last modified 2017.

Dharmanada, S. "White Peony, Red Peony, and Moutan: Three Chinese Herbs Derived from *Paeonia*." Institute for Traditional Medicine. http://www.itmonline.org/arts/peony.htm. Accessed February 28, 2019.

"Dianthus 'Devon Xera' Fire Star." Missouri Botanical Garden. http://www.missouribotanicalgarden.org/PlantFinder/PlantFinderDetails.aspx?kempercode=d791. Accessed February 22, 2019.

"Diorissimo Christian Dior for Women." Fragrantica. fhttps://www.fragrantica.com/perfume/Christian-Dior/Diorissimo-224.html. Accessed February 27, 2019.

Doerflinger, F. "The Hyacinth Story." Old House Gardens. https://oldhousegardens.com/HyacinthHistory. Accessed February 26, 2019.

"Double Ninth Festival (Chongyang Festival)."

Travel China Guide. https://www.travel chinaguide.com/essential/holidays/ chongyang.htm. Last modified November 1, 2018.

"Early Bloomer: Ancient Sunflower Fossil Colors Picture of Eocene Flora." Scientific American. https://www. scientificamerican.com/gallery/early-bloomer-ancient-sunflower-fossil-colors-picture-of-eocene-flora/. Accessed March 1, 2019.

Edwards, M. and L. Abadie. "ZINNIAS FROM SPACE! NASA Studies the Multiple Benefits of Gardening." National Aeronautics and Space Administration. https://www.nasa.gov/ content/ZINNIAS-FROM-SPACE-NASA-Studies-the-Multiple-Benefits-of-Gardening. Last modified August 16, 2016.

Evans, M. "Coco Chanel's Relationship with the Camellia." The Telegraph. https://www. telegraph.co.uk/gardening/how-to-grow/ chanel-s-favourite-flower-the-camellia/. Last modified October 19, 2015.

———. "Memories of My Mother, Audrey Hepburn the Gardener." *The Telegraph*. https://www.telegraph.co.uk/gardening/ gardens-to-visit/memories-of-my-mother-as-a-gardener-audrey-hepburn-by-luca-dotti/. Last modified September 15, 2015.

"Songs in T.S. Eliot's *The Waste Land*." Exploring *The Waste Land*. http:// world.std.com/~raparker/exploring/ thewasteland/exsongs.html. Accessed March 4, 2019.

"Floral Collars from Tutankhamun's Embalming Cache." The Metropolitain Museum of Art. https://www.met museum.org/toah/works-of-art/09. 184.214-.216/. Accessed February 28, 2019.

"Flower Fields of the Netherlands." Netherlands Tourism. http://www. netherlands-tourism.com/flower-fields-netherlands/. Accessed February 25, 2019.

"Forget-Me-Not." The Flower Expert. https://www.theflowerexpert.com/ content/growingflowers/flowers andseasons/forget-me-not. Accessed February 25, 2019.

"Foxglove." Cornell University Growing Guide. http://www.gardening.cornell. edu/homegardening/scenec1a6.html. Accessed February 25, 2019.

"Foxglove." WebMD. https://www.webmd. com/vitamins/ai/ingredientmono-287/ foxglove. Accessed February 25, 2019.

"Fuchsia." Missouri Botanical Garden. http://www.missouribotanicalgarden.org/PlantFinder/PlantFinderDetails.aspx?kempercode=a511. Accessed February 25, 2019.

"Fuzhou Jasmine and Tea Culture System." Food and Agriculture Organization of the United Nations. http://www.fao.org/giahs/giahsaroundtheworld/designated-sites/asia-and-the-pacific/fuzhou-jasmine-and-tea-culture-system/en/. Accessed February 26, 2019.

"Georgia O'Keeffe: Visions of Hawai'i." New York Botanical Garden. https://www.nybg.org/event/georgia-okeeffe-visions-hawaii/. Accessed February 26, 2019.

Gutowski, L. D. "Tulips Once Cost a Man's Fortune." *New York Times.* https://www.nytimes.com/1979/10/28/archives/tulips-once-cost-a-mans-fortune-tulipomania.html. Last modified October 28, 1979.

Harkup, Ka. "It Was All Yellow: Did Digitalis Affect the Way Van Gogh Saw the World?" *The Guardian.* https://www.theguardian.com/science/blog/2017/aug/10/it-was-all-yellow-did-digitalis-affect-the-way-van-gogh-saw-the-world. Last modified August 10, 2017.

Hass, N. "Francis Kurkdjian and Fabien Ducher, Changing History in a Bottle." *New York Times Style Magazine.* https://www.nytimes.com/2015/09/24/t-magazine/francis-kurkdijan-fabien-ducher-rose.html. Last modified September 24, 2015.

Heigl, A. "Remembering Anna Jarvis, the Woman Behind Mother's Day." *People.* https://people.com/human-interest/mothers-day-founder-anna-jarvis/. Last modified May 14, 2017.

"Hero to Leander." Perseus Digital Library. http://www.perseus.tufts.edu/hopper/text?doc=Ov.%20Ep.%2018&lang=original. Accessed February 28, 2019.

"Hibiscus Trionum." Missouri Botanical Garden. http://www.missouribotanicalgarden.org/PlantFinder/PlantFinderDetails.aspx?kempercode=b943. Accessed February 26, 2019.

Hirsch, M. L. "Where to See Thousands and Thousands of Tulips." Smithsonian.com. https://www.smithsonianmag.com/travel/where-catch-tulip-mania-180954717/?page=6. Last modified May 13, 2016.

"History." The National Sunflower Association. shttps://www.sunflowernsa.com/all-about/history/. Accessed March

1, 2019.

"History of Fuchsias." The British Fuchsia Society. https://www.thebfs.org.uk/historyoffuchsias.asp. Accessed February 25, 2019.

Hobbs, H. "Preservation Group Discovers Fairfax County's Past as It Cleans Up Graves." *Washington Post*. https://www.washingtonpost.com/local/preservation-group-discovers-fairfax-countys-past-as-it-cleans-up-graves/2012/11/20/74e6f268-314d-11e2-9f50-0308e1e75445_story.html?utm_term=.8147335a4f6b. Last modified November 20, 2012.

Hone, D. "Moth Tongues, Orchids and Darwin—The Predictive Power of Evolution. *The Guardian*. thttps://www.theguardian.com/science/lost-worlds/2013/oct/02/moth-tongues-orchids-darwin-evolution. Last modified October 2, 2013.

Horsbrugh, B. "The Hellespont Swim: Following in Byron's Wake." *The Guardian*. https://www.theguardian.com/lifeandstyle/2010/may/06/hellespont-swim-byron. Last modified May 6, 2010.

Hosch, W. L. "Gillyflower." *Encylopaedia Britannica*. bhttps://www.britannica.com/plant/gillyflower. Last modified June 26,

2008.

Howard, J. "The Flowers of Ancient Egypt and Today." Tour Egypt. http://www.touregypt.net/featurestories/flowers.htm. Accessed February 25, 2019.

Huber, K. "Cheerful Marigold Is Flower of the Dead." *Houston Chronicle*. https://www.chron.com/life/article/Cheerful-marigold-is-flower-of-the-dead-2245436.php. Last modified October 31, 2011.

"Hyacinthoides Hispanica." Missouri Botanical Garden. http://www.missouribotanicalgarden.org/PlantFinder/PlantFinderDetails.aspx?kempercode=q740. Accessed February 26, 2019.

"Hyacinthus: Greek Mythology." *Encyclopedia Britannica*. https://www.britannica.com/topic/Hyacinthus. Accessed February 26, 2019.

"Hyacinthus Orientalis." Missouri Botanical Garden. http://www.missouribotanicalgarden.org/PlantFinder/PlantFinderDetails.aspx?kempercode=a458. Accessed February 26, 2019.

"Hydrangea." WebMD. https://www.webmd.com/vitamins/ai/ingredientmono-663/hydrangea. Accessed February 26, 2019.

"Hydrangea Flower Facts to Ring in the Season." Calyx Flowers. https://www.

calyxflowers.com/blog/hydrangea-flower-facts-ring-season/. Accessed February 26, 2019.

"Hydrangea Macrophylla." Missouri Botanical Garden. http://www.missouri botanicalgarden.org/PlantFinder/PlantFinderDetails.aspx?taxonid=265518. Accessed February 26, 2019.

"Iris." Theoi Greek Mythology. https://www.theoi.com/Pontios/Iris.html. Accessed February 26, 2019.

"Iris Pseudacorus." University of Florida Institute of Food and Agricultural Sciences. https://plants.ifas.ufl.edu/plant-directory/iris-pseudacorus/. Accessed February 26, 2019.

Jie, Ma Wen. "Flowers Native to Egypt." Garden Guides. https://www.garden guides.com/116924-flowers-native-egypt.html. Last modified September 21, 2017.

"June: Peony." Santa Fe Botanical Garden. https://santafebotanicalgarden.org/june-2012/. Accessed February 28, 2019.

Kegan, K. "The History of the Lily: The Pure Flower." Blossom Flower Shops. https://www.blossomflower.com/blog/history-lily-pure-flower/. Last modified May 19, 2014.

Keil, D. "Carduus Linnaeus." Flora of North America. http://www.efloras.org/florataxon.aspx?flora_id=1&taxon_id=105640. Accessed March 1, 2019.

Kelleher, K. "Fuchsia, The Pinky Purple of Victorian Gardens and 'Miami Vice.'" The Awl. https://www.theawl.com/2017/12/fuchsia-the-pinky-purple-of-victorian-gardens-and-miami-vice/. Last modified December 5, 2017.

Kelley, J. "You Can Use That Rose Geranium Plant for Cooking Too." *Los Angeles Times*. https://www.latimes.com/food/dailydish/la-fo-rose-geranium-recipes-20170314-story.html. Last modified April 20, 2017.

Kennedy, Merrit. "The Mystery of Why Sunflowers Follow the Sun—Solved." NPR. https://www.npr.org/sections/thetwo-way/2016/08/05/488891151/the-mystery-of-why-sunflowers-turn-to-follow-the-sun-solved. Last modified August 5, 2016.

Larkin, D. "When This You See, Remember Me." The Metropolitan Museum of Art, The Cloisters Museum & Gardens. http://blog.metmuseum.org/cloistersgardens/2013/05/10/when-this-you-see-remember-me/#more-10480. Last modified May 10, 2013.

"Lavandula Angustifolia 'Hidcote.'"

Missouri Botanical Garden. http://
www.missouribotanicalgarden.org/
PlantFinder/PlantFinderDetails.
aspx?kempercode=q830. Accessed
February 26, 2019.

"Le Magnolia de la Maillardére." Jardins
Nantes. https://jardins.nantes.fr/N/
Plante/Collection/Magnolia/Histoire-
Magnolia-Maillardiere.asp. Accessed
March 4, 2019.

"Leiden Botanic Garden Design." The
Garden Guide. https://www.gardenvisit.
com/book/history_of_garden_design_
and_gardening/chapter_3_european_
gardens_(500ad-1850)/leiden_botanic_
garden_design. Accessed February 26,
2019.

"Leonhart Fuchs." Iowa State University:
The Three Founders of Botany. http://
historicexhibits.lib.iastate.edu/botanists/
leonhart_fuchs.html. Accessed February
25, 2019.

Liberman, A. "Etymologists at War with
a Flower: Foxglove." Oxford University
Press's Academic Insights for the
Thinking World: OUPblog. https://
blog.oup.com/2010/11/foxglove/. Last
modified November 10, 2010.

Liu, P.-L., Q. Wan, Y.-P. Guo, et al.
"Phylogeny of the Genus Chrysanthemum
L.: Evidence from Single-Copy Nuclear
Gene and Chloroplast DNA Sequences."
Plus One. https://journals.plos.org/
plosone/article?id=10.1371/journal.
pone.0048970. Last modified November
1, 2012.

"Lilacs at the Arnold Arboretum." The
Arnold Arboretum of Harvard University.
https://www.arboretum.harvard.edu/
plants/featured-plants/lilacs/plants-of-
history-plants-for-tomorrow/. Accessed
February 26, 2019.

Lisina, E. "Bunkyo Azalea Festival: Annual
Festival of Azalea at Nezu Shrine." Japan
Travel. https://en.japantravel.com/tokyo/
bunkyo-azalea-festival/37423. Last
modified May 1, 2017.

"Lord Byron Swims the Hellespont."
History.com. https://www.history.com/
this-day-in-history/lord-byron-swims-
the-hellespont. Last modified November
13, 2009.

Luna, R. "Edible Flowers and Plants You
Can Find in Mexico and How to Prepare
Them." Matador Network. https://
matadornetwork.com/bnt/edible-
flowers-plants-can-find-mexico-prepare/.
Last modified June 1, 2015.

"Manuscripts and Special Collections:
Measurements." The University of

Nottingham. https://www.nottingham. ac.uk/manuscriptsandspecialcollections/ researchguidance/weightsandmeasures/ measurements.aspx. Accessed March 1, 2019.

"Marigold Marks Day of the Dead." *Daily Herald* online. https://www. dailyherald.com/article/20101029/ entlife/710319991/. Last modified October 29, 2010.

Martens, J. A. "Blue Peonies." DIY Network. https://www.diynetwork. com/how-to/outdoors/gardening/blue-peonies. Accessed March 1, 2019.

"Medieval Sourcebook: Nizami (1140-1203 CE): Khosru & Shireen, c. 1190)." Fordham University. shttps:// sourcebooks.fordham.edu/source/ 1190nizami1.asp. Accessed March 1, 2019.

Morton, H. "Mission and History of the North Carolina Azalea Festival." North Carolina Azalea Festival. https:// ncazaleafestival.org/about-us/mission-history/. Accessed February 22, 2019.

Meyers, R. L. and H. C. Minor. "Sunflower: An American Native." Extension University of Missouri. ehttps:// extension2.missouri.edu/g4290. Last modified October 1993.

"Myosotis Sylvatica." Missouri Botanical Garden. http://www.missouri botanicalgarden.org/PlantFinder/ PlantFinderDetails.aspx?taxonid= 278005. Accessed February 25, 2019.

Nelson, Jennifer Schultz. "Zinnias." University of Illinois Extension. https:// web.extension. illinois.edu/dmp/ palette/080601.html. Last modified June 1, 2008.

Newman, Joyce. "Darwin's Star Orchid." New York Botanical Garden. https://www.nybg.org/blogs/plant-talk/2012/03/exhibit-news/darwins-garden/darwins-star-orchid/. Last modified March 29, 2012.

Nicole. "Texas Wedding at Honey Creek Ranch." Southern Weddings. https:// southernweddings.com/tag/snapdragon-bouquet/. Last modified August 14, 2012.

"Nyx." Theoi Greek Mythology. https:// www.theoi.com/Protogenos/Nyx.html. Accessed February 28, 2019.

"Opium." U.S. National Library of Medicine. https://www.nlm.nih.gov/ exhibition/pickyourpoison/exhibition-opium.html. Accessed February 28, 2019.

"Peony." Chicago Botanic Garden. https:// www.chicagobotanic.org/plantinfo/

peony. Accessed February 28, 2019.

"Peony." Kaiser Permanente. https://wa.kaiserpermanente.org/kbase/topic.jhtml?docId=hn-3658006. Accessed August 6, 2019.

"Peony–Plant of Healing." National Park Service. https://www.nps.gov/saga/learn/education/upload/Greek%20Myths-Flowers.pdf. Accessed February 28, 2019.

"Periwinkle Initiative." The Colonial Williamsburg Foundation. http://slaveryandremembrance.org/partners/partner/?id=P0087. Accessed February 28, 2019.

"Persian Lily." Lurie Garden. https://www.luriegarden.org/plants/persian-lily/. Accessed February 27, 2019.

Petruzzello, M. "Prunus." Encyclopaedia Britannica. https://www.britannica.com/plant/Prunus. Last modified January 28, 2015.

Phippard, J. "Stopping to Smell the Rhododendron." The Rockefeller University. http://selections.rockefeller.edu/stopping-to-smell-the-rhododendron/. Last modified June 13, 2013.

"Poppy." American Legion Auxiliary. https:// www.alaforveterans.org/Poppy/. Accessed February 28, 2019.

"Ranunculaceae." Botanical Derma tology Database. https://www.botanical-dermatology-database.info/BotDerm Folder/RANU.html#Ranunculus. Last modified January 2013.

"Renoir Landscapes." The Philadelphia Museum of Art. https://www.philamuseum.org/booklets/2_11_26_1.html. Accessed February 25, 2019.

"Robinia Pseudoacacia." Missouri Bota nical Garden. http://www. missouri botanicalgarden.org/PlantFinder/PlantFinderDetails.aspx?kempercode =c143. Accessed March 1, 2019.

"Robinia Pseudoacacia (Black Locust)." CABI Invasive Species Compendium. https://www.cabi.org/isc/datasheet/47698. Last modified November 8, 2018.

"Rose Folklore." Rose Magazine. http://www.rosemagazine.com/articles07/rose_folklore/. Accessed March 1, 2019.

Rose, S. "The Great British Tea Heist." Smithsonian.com. shttps://www.smithsonianmag.com/history/the-great-british-tea-heist-9866709/. Last modified March 9, 2010.

Sampaolo, M. "Fleur-de-lis." *Encyclopaedia Britannica*. https://www.britannica.com/topic/fleur-de-lis. Last modified June 7, 2017.

Schreiber, H. "Curious Chemistry Guides Hydrangea Colors." *American Scientist*. https://www.americanscientist.org/article/curious-chemistry-guides-hydrangea-colors. Accessed February 26, 2019.

"'Seahenge' Early Bronze Age Timber Circle on Holme Beach." *Norfolk Heritage Explorer*. http://www.heritage.norfolk.gov.uk/record-details?MNF33771-%27Seahenge%27-Early-Bronze-Age-timber-circle-on-Holme-Beach &Index=2&RecordCount=1&SessionID=a2c4 013d-621a-4e17-86a9-009ca304ec34. Accessed February 26, 2019.

"Shakespeare Lives in Science: Poisons, Potions, and Drugs." Shakespeare Lives. https://www.shakespearelives.org/poisons-potions/. Accessed February 28, 2019.

Smith, A R. "Zinnia." Flora of North America. http://www.efloras.org/flora taxon.aspx?flora_id=1&taxon_id= 135326. Accessed March 1, 2019.

Studebaker, R. "In Our Gardens: Victorian Forcing Vases Will Produce Beautiful Hyacinths." Tulsa World. https://www.tulsaworld.com/archives/in-our-gardens-victorian-forcing-vases-will-produce-beautiful-hyacinths/article_c3bfa505- cc86-5f56-8a30-bceec445583a.html. Last modified January 21, 2006.

Takeda, E. "Significance of Sakura: Cherry Blossom Traditions in Japan." Smithsonian Institution. https://festival.si.edu/blog/2014/significance-of-sakura-cherry-blossom-traditions-in-japan/. Last modified April 9, 2014.

"The Double Ninth Festival." China Highlights. https://www.chinahighlights.com/festivals/the-double-ninth-festival.htm. Accessed February 25, 2019.

"The Most Ancient and Most Noble Order of the Thistle." The Encyclopedia Britannica. https://www.britannica.com/topic/The-Most-Ancient-and-Most-Noble-Order-of-the-Thistle. Last updated April 12, 2012.

"The Pansy." East London Garden Society. http://www.elgs.org.uk/pf-pansy.html. Accessed February 28, 2019.

"The Victorian Vision of China and Japan." Victoria and Albert Museum. http://www.vam.ac.uk/content/articles/t/the-victorian-vision-of-china-and-japan/. Accessed March 4, 2019.

Thompson, Sylvia. "Garden Fresh: Please Eat the Geraniums." *Los Angeles Times*. https://www.latimes.com/archives/la-xpm-1994-10-06-fo-46947-story.html.

Last modified October 6, 1994.

Vallejo-Marin, M. "Revealed: The First Flower, 140-million Years Old, Looked Like a Magnolia." Scientific American. https://www.scientificamerican.com/article/revealed-the-first-flower-140-million-years-old-looked-like-a-magnolia/. Last modified August 1, 2017.

"Vanilla." New World Encyclopedia. nhttp://www.newworldencyclopedia.org/entry/Vanilla. Accessed February 28, 2019.

Vargues, L. "Flashes in the Twilight." New York Botanical Garden. https://www.nybg.org/blogs/science-talk/2013/12/flashes-in-the-twilight/. Last modified December 30, 2013.

Visser, M. "Homemade Honeysuckle Syrup and 6 Ways to Use It." The Herbal Academy. https://theherbalacademy.com/homemade-honeysuckle-syrup/. Last modified June 14, 2017.

Ward, R. "Ask Rufus: Gardens of 'Youth and Old Age.' " The Dispatch. https://www.cdispatch.com/opinions/article.asp?aid=34477. Last modified June 28, 2014.

"Waterlily House." Kew Royal Botanical Gardens. https://www.kew.org/kew-gardens/whats-in-the-gardens/waterlily-house. Accessed March 1, 2019.

"Why Buttercups Reflect Yellow on Chins." University of Cambridge. https://www.cam.ac.uk/research/news/why-buttercups-reflect-yellow-on-chins. Accessed February 22, 2019.

"Why Is a Specific Flower Offered to a Specific God?" Hindu Janajagruti Samiti. https://www.hindujagruti.org/hinduism/hinduism-practices/dev-puja/offering-flowers-to-god. Accessed February 26, 2019.

"Why the Green Carnation." Oscar Wilde Tours. https://www.oscarwildetours.com/about-our-symbol-the-green-carnation/. Accessed February 22, 2019.

"Wild Daisy." WebMD. https://www.webmd.com/vitamins/ai/ingredient mono-9/wild-daisy. Accessed February 25, 2019.

Woolf, M. "Oscar Wilde's Carnation Makes a Stately Return." *Independent.* https://www.independent.co.uk/news/uk/home-news/oscar-wildes-carnation-makes-a-stately-return-1589424.html. Last modified July 2, 1995.

Xiaoru, C. "Carving a Beautiful Bloom." *Global Times.* ghttp://www.globaltimes.cn/content/842053.shtml. Last modified February 12, 2014.York, P. S. "The Real

Trick to the Prettiest Peony Arrangement." *Southern Living.* https://www.southern living.com/garden/flowers/peony-arrangement-tips. Accessed March 1, 2019.

Zhou, L. "Orchidelirium, and Obsession with Orchids, Has Lasted for Centuries." Smithsonian.com. https://www.smith sonianmag.com/smithsonian-institution/ orchidelirium-obsession-orchids-lasted-centuries-180954060/. Last modified January 29, 2015.

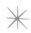

감사의 말

• ◇ • ◇ • ◇ • ◇ •

엘리자베스 설리번은 정말 최고의 편집자라고 말하고 싶다. 엘리자베스의 인도와 격려가 없었다면 이 책은 세상에 나오지 못했을 것이다. 진심으로 노력하고 있을 때, 함께 하는 사람들 역시 그 자리에서 묵묵히 노력하며 성과를 거두고 있다는 사실을 깨닫는다는 건 정말 큰 의미가 있다. 엘리자베스는 똑똑하고 친절하며 함께 작업할 때면 늘 상냥한 사람이다. 엘리자베스와 하퍼 디자인 팀에 대해서는 그 어떤 칭찬의 말도 부족할 따름이다.

나는 1년 내내 이 책과 함께 살았고 함께 호흡했으며, 그 과정을 대부분 즐겼다. 그러면서도 글쓰기와 연구, 삽화의 바탕이 된 아이디어에 대한 누군가의 조언이 필요했던 순간도 분명 있었다. 남편 조던과 식구들, 그리고 내 에이전트인 프랜 블랙이 없었다면 책을 제대로 마무리할 수 없었을 것이다.

그들은 나의 가장 든든한 응원군이었고, 글과 그림에 대한 아이디어가 막혔을 때 적절한 표현을 찾을 수 있게 기꺼이 도와주었다. 또한 매일같이 내가 훌륭한 일을 하고 있다고 되새겨주고 격려해주었다.

마지막으로 아치는 장난감 물고 돌아오기, 게임 같이 하며 스트레스 풀기, 부드럽게 머리를 쓰다듬는 동안 가만히 있기, 입맞춤 등으로 누구와도 비교할 수 없는 방식으로 응원해주었다.

여러분 모두에게 사랑한다고 말하고 싶다.

지은이 오데사 비게이Odessa Begay

뉴욕대학교 티시 예술 학교를 졸업하고 파피루스Papyrus, 디자인 디자인Design Design, 로빈
스프롱 월페이퍼Robin Sprong Wallpapers와 협업해 다양한 작품 활동을 해왔다. 저서로 컬러링북
『리틀버드Little Bird』가 있으며 현재 남편, 강아지 아치와 함께 미국 캔자스시티에 거주하고 있다.
어제와 오늘, 그리고 내일의 꽃 애호가들을 위해 이 책을 쓰기 시작했다.

옮긴이 김아림

서울대학교에서 생물학을 공부하고 동대학원 과학사 및 과학철학 협동과정에서 석사학위를
받았다. 출판사에서 책을 만들다가 현재는 번역가로 일하고 있다. 『미스터리 수학 탐정단』
시리즈, 『이과형 두뇌 활용법』, 『꽃은 알고 있다』, 『베아트릭스 포터의 정원』 등을 번역했다.

꽃의 ⁛ 마음 ⁛ 사전

펴낸날 초판 1쇄 2023년 3월 20일
　　　　초판 2쇄 2023년 5월 26일
지은이 오데사 비게이
옮긴이 김아림
펴낸이 이주애, 홍영완
편집장 최혜리
편집1팀 김하영, 양혜영, 김혜원
편집 박효주, 장종철, 문주영, 홍은비, 강민우, 이정미, 이소연
마케팅 연병선, 김태윤, 최혜빈, 정혜인
디자인 박아형, 김주연, 기조숙, 윤소정, 윤신혜
해외기획 정미현
경영지원 박소현
펴낸곳 (주)윌북 출판등록 제2006-000017호 주소 10881 경기도 파주시 광인사길 217
전화 031-955-3777 팩스 031-955-3778
홈페이지 willbookspub.com
블로그 blog.naver.com/willbooks 포스트 post.naver.com/willbooks
트위터 @onwillbooks 인스타그램 @willbooks_pub

ISBN 979-11-5581-584-7 03600